달빛이 흐르면 그림이 된다

The Art Space of Jae Chun Ryu
by Jae Chun Ryu

Published by Hangilsa Publishing Co. Ltd., 2023
Text & Drawing © 2023 by Hangilsa Publishing Co. Ltd.

류재춘 미술세계

달빛이 흐르면 그림이 된다

한길사

●
○

달과 그리움
달빛(月光)에 물들면 신화가 된다

김노암
문화역서울284 예술감독

정월 대보름에 어머니는 신단수를 떠놓고 기원했다. 간절한 마음이 하늘을 물길 삼아 나아가니 달빛이 소리 없이 세상을 가득 채운다. 짙은 어둠 속에서도 사물과 사물이 달빛으로 분별된다. 달빛에 현실과 초현실의 세계가 하나의 이미지로 만나 동시에 모습을 드러낸다. 류재춘 작가 작업의 시그니처는 자연의 여러 현상 가운데 달(月, The Moon)을 클로즈업한 시리즈다. 달과 계곡과 숲과 폭포, 작가가 명명한 바위꽃 등 작품 속 이미지는 모두 달빛을 받아 형상성을 획득한다. 작가의 수묵(水墨)은 초지일관 월하(月下)의 산수다.

작가의 달은 특별히 크고 환하다. 그 빛을 받은 산맥은 유난히 힘차고 거침없다. 산맥과 괴암괴석(怪巖怪石)들이 자기 존재를 뽐낸다. 달과 달빛과 그 빛으로 만들어지는 모든 형상들이 수묵과 디지털 이미지의 융합적 이미지로 진화하며 현대미술의 신선한 창조적 원천으로서의 한국화가 재해석된다.

전통적으로 회화는 실용적인 목적보다는 고급한 감상을 지향했다. 수묵은 감각적 유희나 장식적 가치보다는 정서적 순화와 깊은 사유와 명상을 위한 것이었다.

조선시대 회화에서 달은 매화와 함께 등장했다. 조선 중기 문신이자 화가였던 설곡(雪谷) 어몽룡(魚夢龍, 1566~1617)의 「월매도」(月梅圖)가 그 시적인 분위기로 유명하다. 힘차고 용맹한 매화가 하늘로 솟고 달은 꾸밈없이 담백하고 서정적인 빛을 뿌린다. 조선 후기의 화가 수운(岫雲) 유덕장(柳德章, 1675~1756)은 묵죽(墨竹)의 대가인데, 그의 「연월죽도」(煙月竹圖)가 잘 알려져 있다. 추사(秋史) 김정희(金正喜, 1786~1856)는 달빛 아래 대나무가 곧게 뻗은 그의 그림이 굳세고 원숙하며 고졸한 맛이 있다고 평했다. 전통 수묵에서 달은 그림 전면보다는 주로 상단의 배경이나 산에 일부가 드러난 형태로 등장해 밤의 풍광을 만드는 신비한 형상으로 표현되어왔다.

동양의 음양(陰陽)사상에서 달은 '음'의 기운을 대표하고 여성성을 상징했다. 많은 신화와 설화 속에서 여신(女神)의 형태로 나타난다. 『삼국유사』에 나오는 초기 문명의 창조자들인 '연오랑 세오녀' 속

> 달과 달빛과 그 빛으로 만들어지는 모든 형상들이 수묵(水墨)과 디지털 이미지의 융합적 이미지로 진화하며 현대미술의 신선한 창조적 원천으로서의 한국화가 재해석된다.

세오녀가 이에 속한다. 연오랑이 해를 상징한다면 세오녀는 달을 상징한다. 해가 생명 창조자로서 지상에 생명의 에너지를 공급한다면, 세오녀는 문명과 문화 창조자로서 하늘과 대지를 덮을 수 있는 비단을 짠다. 동서를 막론하고 수많은 전승 신화와 설화 속 여성은 달의 에너지를 상징하고 문명과 문화를 창조하고 전승하는 주체로 표현되어 왔다.

인류사를 통해 달과 어머니는 연결되어 있다. 인류가 문명을 창출하는 과정에 수많은 어머니들의 기도가 배경에 자리한다. 신단수 떠놓고 기도하는 모성의 신화는 그렇게 만들어졌다. 어머니의 눈빛에도 현실의 희로애락을 초월하는 숭고한 정신의 도약이 반복된다. 모성(母性)에는 생명을 기원하는 인류의 원형적 정신이 들어 있다. 강과 호수와 바다에 달이 뜨는 만월의 하늘은 하늘만 밝은 것이 아니라 대지를 적시는 모든 물 위에 자신을 밝힌다. 산들이 달빛을 받아 용트림한다. 대지가 깊은 밤 달빛으로 살아난다.

> 강과 호수와 바다에 달이 뜨는 만월의 하늘은 하늘만 밝은 것이 아니라 대지를 적시는 모든 물 위에 자신을 밝힌다. 산들이 달빛을 받아 용트림한다. 대지가 깊은 밤 달빛으로 살아난다.

달은 인류가 기억하는 최초의 그리고 완전한 모성의 원형이다. 달은 풍요를 상징하고 모성을 은유하지만 동시에 달의 절반은 영원한 어둠과 비밀을 품고 있다. 달은 그 크기와 상관없이 시적이다. 심미적이다. 해가 낮의 명징한 사유를 의미한다면 달은 밤의 서정과 몽상을 은유한다. 시인들은 달빛을 은은한 향기로 비유하곤 했다. 태양이 시각(視覺)과 연결된다면 달은 후각(嗅覺)과 연결된다. 현자(賢者)들이 향을 피우고 깊은 명상에 드는 것을 떠올려 보라. 달은 후각은 물론 청각과도 연결된다. 달빛은 후각과 청각의 몰입도를 최고도로 높여 사람들의 예술적 정서와 감흥을 극대화한다. 음유시인들은 달빛을 받으며 노래하고 연주했다. 수만 년간 대양을 항해하던 뱃사람들은 모두 밤바다에 뜬 달을 보고 시인이 되어 노래했다. 마침내 시성(詩聖) 이태백(李太白)은 물에 비친 달로 훌쩍 뛰어들었다.

달빛으로 가득한 하늘은 존재의 생성과 사멸의 과정을 은유한다. '달'이라는 말은 인류 최초의 언어들 가운데 하나이고 그 기원을 알 수 없이 거슬러 올라가는 사운드다. 달빛은 우리를 깊은 서정(抒情)

에 잠기게 한다. 달빛이 인도하는 길을 따라서 우리는 마음의 가장 깊은 곳까지 내려간다. 달의 의미가 과거에 비해 현대는 더 본질적이고 중요해졌다. '달'은 미와 예술적 의식의 기원과 관련한 연구 주제가 되고, 나아가 현재 인간과 사회, 현대 문명이 성취해낸 것과 함께 반성해야 할 인간 본성에 대한 깊은 성찰을 이끈다. 이렇게 달의 문화사는 시대와 세태의 변화를 읽을 수 있다. 채우고 비우기를 반복하는 것이 회화 작가의 창작 과정이라는 점을 생각해보면 류재춘 작가의 달은 곧 존재의 기원으로 환원하기 직전이다. 시공을 초월한 영적(靈的) 여행을 한다.

달빛의 사유는 '그리움'으로 이어진다. 달빛으로 작가의 마음에 가득 찬 것은 '그리움'이라는 정서(情緒)다. 그리움은 자기 정체성의 기원이자 존재의 출발점과 합류하려는 운동이다. 인류는 자신의 뿌리로부터 너무 멀리 왔다. 우주의 한 점에서 빅뱅 후 점점 더 빨리 자신의 시작점에서 멀어지는 것처럼. 그러나 그런 멀어짐은 역으로 자신의 기원과 본래의 원형을 향한 더 강한 회귀의 에너지를 낳는다.

그리움은 존재론적으로 죽음과 부재에 연결된다. 죽음 이후의 삶의 연속 속에서 우리는 죽음 이전의 삶을 욕망한다. 인류 공통의 경험과 기억이 담겨 있다는 의미에서 그렇다. 인류가 지상에 등장한 이후 참담하고 무서운 비극적인 운명의 밤을 달은 함께 해주었다. 달이 없었다면 인류는 진즉에 대자연의 무거운 밤의 시간을 견디지 못하고 스스로 자멸했을 것이다. 생사로부터 자유로운 현명한 차원으로 도약하는 순간까지 달은 인류와 함께해주었다. 인류의 무한한 가능성을 보듬고 양육했다.

달빛을 보면 인류의 진실성과 꿈이 일상의 현실을 가득 채우고 있던 순수의 시대로 회귀하려는 자연스러운 마음이 일어난다. 그리움은 좋았던 시절로 돌아가려는 노스텔지어일 수도 있고, 후회와 회한의 감정일 수도 있다. 그리움은 현재가 아닌 시간에 있다. 현재 나의 눈앞에 부재하는 지나가버린 시간의 한때를 향한다. 그림의 대상이 무엇이 되었건 간에 그리움을 느끼는 사람은 점점 더 강한 그리움으로 말려들어 간다. 그래서 우리는 자주 우리가 존재하는 시간대를 놓쳐버린다.

15

인간의 감정은 몸과 마음이 혼용된 복합적인 존재의 운동이다. 그리움은 물리적 시간을 거슬러 올라가는 의식의 초월적 힘을 떠올리게 한다. 그리울 수 있다는 것은, 그리움을 지닌 사람은 물리적 시간에 갇혀 있지 않는 자다. 근대의 기계론적 세계가 해체되고 세계와 나, 몸과 마음, 너와 나는 보이지 않는 차원의 질서와 규칙으로 연결되어 있다는 새로운 세계가 펼쳐진다. 개별자로서 나 자신이 우주와 하나였던 순간으로 회귀하려는 운동이다. 류재춘 작가의 달이 그리움이라는 주제어로 연결되는 것은 작가의 시각이 이러한 분리되지 않는 연결된 우주의 숨은 질서, 유기적 관계와 닿아 있다. 우주의 끝에서 벌어지는 존재와 사건이 우주의 다른 끝에서 동시적으로 반응한다. 이번 전시를 비롯해 이전 작가의 거의 대부분의 작업 주제는 '그리움'으로 소급된다고 해도 과언이 아니다.

어둠은 깊을수록 우리의 마음속 빛이 강렬해진다. 밤의 정경을 담은 산수화에는 빠짐없이 달이 뜬다.

소설가 이병주(李炳注, 1921~1992)는 그의 장편소설 『산하』에서 "태양에 바래지면 역사가 되고 월광에 물들면 신화가 된다"고 했다. 인류에게 임의적으로 각색되는 역사보다 인류의 원형적 정신을 담고 있는 신화의 진실성을 강조한 말이다. 달은 인류의 진실성을 상징한다고 본 것이다. 동양의 전통 회화에서 달은 사실적이기보다는 형이상학적 또는 신화적 주제로 다뤄졌다. 시인 한용운(韓龍雲, 1879~1944)은 "너무나 빛나기에 가질 수 없다"(달이 한가운데 올라 月方中)고 노래했다. 깊은 어둠은 오히려 빛이 난다. 어둠은 깊을수록 우리의 마음속 빛이 강렬해진다. 밤의 정경을 담은 산수화에는 빠짐없이 달이 뜬다. 백남준의 달에 대한 깊은 사유와 몰입은 현대예술에서도 달이 여전히 흥미로운 주제라는 사실을 확인할 수 있다. 달이 회화, 문학, 철학, 물리학 나아가 종교적 또는 초월적 신비주의적 사유로 그 스펙트럼을 넓힌다.

우리가 매일 바닷가에서 경험하는 밀물과 썰물은 천체(天體)의 활동이다. 시간을 상징하는 반복되는 파도의 운동은 일월성신(日月星辰)의 합작품이다. 가장 가까운 달이 가장 큰 영향을 미치는 것도 사실이다. 달은 인류에게는 가장 중요한 존재다. 우주적 실체다. 인간을 비롯해 지상의 생령들에게도 절대적인 영향을 미친다. 인류사를 가

득 채운 수많은 운명론자들을 보라. 칼 융(Carl Gustav Jung)의 '동시성', 데이비드 봄(David Joseph Bohm)의 '숨은 질서'가 이러한 깨달음을 지향한다. 우주적 존재들 사이의 시공간적 멀고 가까움과 상관없이 동시적으로 연결되어 있는 숨겨진 질서의 관점에서 보면 하나의 파도는 모든 바다의 파도의 존재와 운동을 포함하고 있다. 하나의 물방울에 바다 전체의 물이 포함되어 있다. 호르헤 보르헤스(Jorge Luis Borges, 1951~1986)의 '알렙'(1949)의 사유도 연결된다. '알렙' 속에 우주 전체가 들어 있다는 상상은 오늘날 현대 철학과 현대 물리학 분야에서 매우 설득력 있게 받아들여진다. 이상적인 원형으로서 만월은 '알렙'을 떠올린다. 달은 인류사를 지켜보았고 모든 비밀을 품고 있다. 마치 작은 알렙이 우주를 품고 있듯. 달을 통해 인류는 또 다른 시간대의 인류를 만난다.

류재춘 작가는 오랫동안 한국화의 미학과 전통을 현대화하는 데 많은 노력을 기울여왔다. 그의 그림과 디지털 영상에는 오랜 동양의 사유와 문화가 녹아 있다. 작가는 밀레니엄을 전후로 우리 미술계의 현장에서 가장 강력하게 등장한 미디어아트의 다양한 형식을 현대 한국화의 새로운 형식으로 과감하게 수용하고 대중적 확산을 위해 거대한 스케일의 미디어아트를 연출해왔다. 이런 남다른 형식 실험과 노력을 통해 작가는 현대예술로서 한국화의 위상을 새롭게 해석하는 가장 적극적인 실천가라는 평가를 받고 있다.

> 인류는 낮이 아니라 밤에 탄생했다.
> 만월이 비추는 빛나는 검은 밤에.
> 일상의 시간이 해체되고
> 심미적 시간이 도래한다.

작가는 이번 전시 '달빛이 흐르면 그림이 된다'를 통해 달을 둘러싼 수많은 갈래의 서사와 상징을 배경으로 현대 회화와 전통 회화의 다리를 놓으려 한다. 한국화 미학의 본질이 무엇인지, 그 시작점이 어디인지 성찰하는 기회로 삼고 있다. 더욱이 달을 최초의 TV로 규정한 백남준과 같은 도전적인 예술가들의 사유와 통찰을 종합하려 하고 있다. 그것은 인류가 지상에 등장한 이래 시간을 가로질러 꿈꿔온 문명과 문화의 비밀스런 몽상일지도 모른다. 인류는 낮이 아니라 밤에 탄생했다. 만월이 비추는 빛나는 검은 밤에. 일상의 시간이 해체되고 심미적 시간이 도래한다.

The Moon and Longing
Becoming Myth in Moonlight

Noam Kim

Artistic Director of Culture Station Seoul284

In the first full moon of the lunar calendar, the mother set up an altar and made her wishes. With a fervent heart, she reached out to the sky, and the moonlight silently filled the world.

Even within the deep darkness, objects were distinguished by the moonlight. The realms of reality and the surreal converge under the moonlight, simultaneously revealing their forms. Jae Chun Ryu's signature artwork involves a series of close-ups on the moon amidst various elements of nature. The moon, valleys, forests, waterfalls, and 'stone flowers' the artist named them. All the images within the artwork gain form through the moonlight. The ink wash technique employed by the artist follows the tradition of Moonlight Landscape (月下) paintings.

The moon in the artist's work is notably large and radiant. The illuminated mountain ranges are particularly vigorous and unrestrained. The peaks and grotesque rocks boast of their existence. All forms created by the moon and its light evolve into a fusion of ink wash and digital imagery, reinterpreting Korean painting as a fresh, creative source of contemporary art.

All forms created by the moon and its light evolve into a fusion of ink wash and digital imagery, reinterpreting Korean painting as a fresh, creative source of contemporary art.

Traditionally, painting pursued refined aesthetic enjoyment rather than practical purposes. Ink wash painting (sumukhwa, 水墨畵) aimed at emotional purification, profound contemplation, and inner exploration, rather than sensory play or decorative value.

In the Joseon Dynasty paintings, Monglyong Eo's (魚夢龍, 1566-1617) "Moon Plum Blossoms" is renowned for its robust and courageous plum blossoms ascend to the heavens, while the moon exudes a simple and lyrical light. Deokjang Ryu(柳德章, 1675-1756), a master of ink bamboo painting, is known for his "Moonlit Bamboo in Fog" painting. The scholar, Chusa(秋史), Jeonghee Kim praised the upright and mature taste of his bamboo extending straight under the moonlight.

In Eastern Yin-Yang philosophy, the moon represented the energy of "Yin" and symbolized femininity. In the "Yeon Oh and Se Oh" from the Samguk Yusa(Historical Accounts of the Three Kingdoms), Yeon Oh symbolizes sun and Se Oh signifies the moon. The primal spirit of humanity wishing for life resides in motherhood. The full moon illuminates itself over all the waters that cover the Earth. Mountains receive the moonlight and gain a transcendent aura. The land comes alive in the deep night moonlight.

The moon symbolizes abundance and motherhood, yet half of the moon holds eternal darkness and secrets. If the sun signifies the clarity of day, the moon symbolizes the serenity and dreams of the night. Moonlight maximizes the immersion of smell and sound, intensifying the artistic emotions and inspiration of individuals. Literary poets sang and played under the moonlight. Sailors navigating the oceans would become poets as they gazed at the moon on night seas. The Tang dynasty poet, Taebaek Lee(李太白) suddenly leaped toward the moon reflected in the water. Moonlight immerses

The full moon illuminates itself over all the waters that cover the Earth. Mountains receive the moonlight and gain a transcendent aura. The land comes alive in the deep night moonlight.

us in deep lyrical sentiment. Following the path illuminated by moonlight, we descend into the depths of our hearts.

The moon leads to a deep reflection on the fundamental nature of humans, which must be reassessed in tandem with contemporary achievements in human society and civilization. Considering that the creation process of a painter often involves filling and emptying, Jae Chun Ryu's moon embarks on a transcendental spiritual journey to its primal origin.

The contemplation of moonlight is intertwined with "yearning." The artist's heart, filled with moonlight, is infused with the emotion of "yearning." Yearning is a movement towards one's origin and to merge with the starting point of existence. It generates a stronger energy of regression towards its original form. Gazing at the moonlight, a natural inclination arises within the human heart to regress to an era of purity when authenticity and dreams filled daily reality. Yearning could be a form of nostalgia, a desire to return to better times, or an emotion of regret and reminiscence. Yearning resides not in the present but in a time apart from it. Yearning evokes the transcendental power of consciousness, allowing one to traverse physical time. The ability to feel longing suggests that the one yearning is not confined by physical time. The connection between Jae Chun Ryu's moon and the theme of yearning lies in the artist's perspective on the hidden order of the connected universe, the organic relationships. It is no exaggeration to say that the majority of the artist's works, including this exhibition, their thematic underpinning is "yearning."

Deep darkness shines rather. The deeper the darkness, The more intense the light becomes in our minds.

The novelist Byung-Ju Lee(1921 - 1992) once said, "When it fades into the sun, it becomes history; when bathed in moonlight, it becomes myth." This statement emphasizes the truth of myth,

20

which embodies the archetypal spirit of humanity, over the history that is subjectively interpreted by humanity. He saw the moon as a symbol of humanity's authenticity. In traditional Asian paintings, the moon was often depicted with metaphysical or mythical themes rather than realism. The poet Yong-Un Han(1879~1944) sang "You can't have it because it shines so much." Deep darkness shines rather. The deeper the darkness, the more intense the light becomes in our minds. Moonlit landscapes in ink paintings invariably include the moon. Nam June Paik's deep contemplation and immersion in the moon's essence confirm that the moon remains an intriguing subject in modern art. The moon's spectrum extends from painting, literature, philosophy, physics, to even religious or transcendental mystical thinking.

Jae Chun Ryu has long devoted efforts to modernize the aesthetics and traditions of Korean paintings. Her paintings and digital images are infused with the essence of East Asian thought and culture. The artist boldly assimilates various forms of media art that emerged powerfully in the Korean art scene after the millennium, transforming them into new forms of contemporary Korean art. This exceptional experimentation and effort have earned her the reputation as a proactive practitioner reinterpreting the status of Korean art. Through the exhibition "The Moon," Jae Chun Ryu aims to bridge the gap between modern and traditional Korean painting against the backdrop of the myriad narratives and symbols surrounding the moon. This exhibition serves as an opportunity to reflect on the history and essence of Korean aesthetics. Humanity was born not in the day but in the night. In the luminous dark night illuminated by the full moon, rational time dissolves, and aesthetic time emerges.

Humanity was born not in the day but in the night. In the luminous dark night illuminated by the full moon, rational time dissolves, and aesthetic time emerges.

Full Moon

풍요의 달, 류재춘이 되다

안현정
미술비평가 · 예술철학박사

법고창신(法古創新), 전통한국화에 토대를 두되 오늘의 가치를 더해 새로운 원형을 만들어가는 류재춘 작가의 핵심 미학이다. 오랜 시간 한국화의 다양한 준법을 현대적 색채로 거듭 혁신하여 여백과 붓질 속에 담아낸 작가는 '다이내믹한 세련미'를 더해 한국화의 오늘을 재해석한다. 색과 빛을 머금은 보라색의 풍요를 Full Moon의 에너지에 담은 작가는 최근, 한류를 이끄는 CJ올리브네트웍스가 발행한 200여 개의 최초 한국화 NFT 작품을 10초 만에 완판시키는 쾌거를 이뤘다.

류재춘은 K-Paper(한지)에 먹 작업으로 자연을 이미지화하고 배경이 될 그림을 여러 장 겹쳐 그려 빛을 투과하는 독특한 방식을 사용한다. 가상과 현재를 나누는 '사이의 경계'를 해체시켜 현실/비현실을 하나의 세계로 전환시키는 LED 발광 효과를 개발한 것이다. 기존 묵화에서 만나던 전통의 장막을 거두고 의미로 치환된 '지금-여기'의 한국화를 미래경(未來景)으로 전환하는 컨템포러리의 극대화를 보여주는 것이다. 그림 안에는 마치 바로크 시대가 발견한 빛의 하이라이트처럼, 그림의 안과 밖을 연결하는 광원의 다차원이 존재하며 희미한 여명, 황혼 녘의 산수, 별빛이 쏟아지는 달밤의 에너지 등이 사물과 관람자를 연결하는 '풍요의 미학'을 창출한다.

류재춘의 작품들은 풍요로 점철된 작가의 정체성을 통해 세상을 행복과 긍정으로 물들인다. 긴장감 있는 관조와 자기 수양의 과정을 보여주는 기존 대가들의 작품성을 놓지 않으면서도, 색과 빛을 통한 감성의 향연을 더해 시원하고 따뜻한 느낌을 자아내는 것이다. 작가는 '자연의 초상-바위꽃-보라' 시리즈로 작품의 세계관을 확장시키면서 정반합(正反合)을 통한 '합목적적 세계관'을 보여준다. 자연을 재구성한 구상화를 표현한 '자연의 초상' 시리즈는 재현의 진경(眞境)과 원경(遠境)을 통해 전통 한국화의 원형(原形, Prototype)을 탐색한다. 파묵(破墨)을 통한 개념추상을 그린 '바위꽃' 시리즈는 물에 부서지는 파도와 연결된 바위들의 생명력을 통해 얻은 깨달음의 결과다. 작가는 바위의 유기체적 아름다움을 꽃에 비유함으로써 추상으로 넘어가는 과정을 탐구한다. 작가의 최신작인

> 류재춘의 작품들은 풍요로 점철된 작가의 정체성을 통해 세상을 행복과 긍정으로 물들인다.

'류재춘의 보라(Purple)' 시리즈는 몽환적 꿈을 상징하는 달로 표상된 풍요의 형상화다. 작가는 이를 "마음의 달을 띄워, 마음의 눈을 형상화한다"고 표현한다. 이들은 각 시리즈 간의 융합을 통해 물·달·산·나무 등을 작가적 상상의 세계 속에서 관념적으로 만난다. 류재춘만의 독자적 노선 속에서 자신의 앞선 세계들이 이리저리 뒤섞이면서 새로운 세계관으로 형성되어가는 '한국화의 확장 과정'인 셈이다.

류재춘의 작품에서 두드러진 것은 먹의 세계 속에 어우러진 '색채와 빛의 향유'다. 작가는 다양한 색채 안에 각각의 의미성을 새겨 넣는다. 붉음은 봄을 기다리는 겨울의 거대하면서도 역동적인 힘을, 푸름은 큰 돌을 움직이는 부드러운 물의 힘을, 보라는 삶과 죽음의 경계를 통해 모든 꿈이 이루어질 수 있는 몽환적인 공간을, 노랑은 봄의 풍요 그 자체를 상징한다. '둥근 보라'는 마음의 달로, 평범한 풍경조차 마음의 눈으로 보았을 때 작품이 된다는 것을 형상화한 것이다.

'자연의 초상'이 본질에 집중했다면, 색채와 빛으로 어우러진 새로운 시리즈들에서는 조형성과 의미가 가미된 치밀한 아름다움이 더해진다. 작가는 '자연의 초상-바위꽃-보라' 시리즈로 확장해온 세계관 속에서 색채에 담긴 빛나는 풍요의 형상을 '류재춘만의 정체성'으로 확립한 것이다.

최근 2030의 MZ세대들은 자신들이 경험하지 못한 지난 세기의 유행을 새로움으로 받아들인다. 류재춘은 그들이 만나기 힘든 장르인 '한국화'에 오늘의 감각을 더해 이슈 특정적(issue-specific) 형식을 가로지른, 구상과 추상을 결합한 가장 한국적인 방식을 추구한다. 가상 세계를 좇는 오늘의 현실 속에 전통이 추구해온 영원한 판타지(fantasy)를 발판삼은 '독보적인 가능성의 장(場)'을 실험하고자 한 것이다.

류재춘은 자신의 작업을 'K-Painting'이라고 명명하고 역동적인 한국미감을 통해, 현대 한국화가 빠진 침체의 딜레마를 파격적이라 할 만큼 독보적인 실험으로 극복하고자 한다. 현대미술과 타협하지

> 류재춘의 작품에서 두드러진 것은 먹의 세계 속에 어우러진 '색채와 빛의 향유'다. 작가는 다양한 색채 안에 각각의 의미성을 새겨 넣는다.

않던 한국화의 길을 특유의 낙천적 시각으로 확장한 것이다. 작가는 "예술이란 풍요라는 존재론적 질문을 통해 치유로 세상과 만나는 것"이라며 "'무엇을 그릴까'라는 미학적 고민 역시 도제식으로 이어온 대가들의 기운을 바탕삼아 오늘의 형식과 표정으로 '한국화의 아방가르드'를 창출하는 것"이라고 평한다. 그렇기에 이번 전시는 지난 작업을 현재 시점에서 돌아보는 기회이자 미래 작업을 위한 '류재춘스러운 한국화의 길'을 여는 장이라고 할 수 있다. 실제로 작가의 신작 커미션들은 우리가 생각하는 보편적인 한국화의 인식 틀로부터 멀리 떨어져 있다. 상(象)으로부터 추출된 류재춘의 신작들은 전통 기법 속에 스며든 빛나는 색채와 만나 '미래 한국화의 방향성'을 보여준다. 다양한 연작들은 대상이 단순화된 한국화의 인상(印象)을 추구하면서도, 색과 빛의 향연 속에서 한국화가 드러내지 못한 '신감각과 만난 세련미'를 전면에 드러낸다.

한국미술계에서 류재춘의 작업이 갖는 의의는 옛 한국화 정신을 오늘에 맞게 재구성한다는 것이다. 작가는 "한국화란 물감이 아닌 인격으로 그리는 그림"이라고 말한다. 그리는 대상을 알기 위해 자신의 근본이 자연임을 깨닫고 그 위에 오늘의 시대정신을 구현해야 함을 뜻한다. 한국화가 과거의 것만을 좇는다면 시대변화에 뒤처질 수밖에 없다. 남성 중심의 길을 걸어온 한국화의 여정 속에서 의기소침하지 않고 자신만의 길을 묵묵히 개척해온 류재춘의 행보는 동시대인과 호흡할 수 있는 현대적 조형언어를 지녔기에 '한국화의 새로운 방향성'을 지녔다고 해도 지나치지 않을 것이다. 이번 전시가 한국화에 대한 새로운 방향성을 재조명하는 계기가 되기를 희망한다.

다양한 연작들은 대상이 단순화된 한국화의 인상(印象)을 추구하면서도, 색과 빛의 향연 속에서 한국화가 드러내지 못한 '신감각과 만난 세련미'를 전면에 드러낸다.

Full Moon
Becomes Jae Chun Ryu!

Hyun Jung Ahn

Art Critic, Ph.D.

The four character idiom beupgochansin (法古創新), meaning 'Preserve the old and create the new,' is the core of the aesthetics of Jae Chun Ryu, who creates a new prototype by adding today's values to her work based on traditional Korean painting. Ryu has repeatedly innovated various brushwork techniques of texture strokes of Korean painting with modern colors for a long time, and these innovated techniques are contained in the blank spaces and brush strokes of her paintings. Ryu now reinterprets the present of Korean painting by adding 'dynamic refinement.' Ryu's recent work containing the energy of a full moon, which shows the abundance of the purple colors and lights, has become the first-ever Korean painting to be published as an NFT. A total of 200 NFTs of the work were published by CJ OliveNetworks, a company leading the K-wave, and sold out in ten seconds.

Jae Chun Ryu creates images of nature with ink on K-paper (traditional Korean Paper) and uses a unique method of painting the background on several layers of paper and letting light penetrate the layers. Ryu has developed a light-emitting effect of LED that combine reality and unreality into one world by dismantling the 'border between things' which separates a virtual world from the

present. The work shows the maximization of the contemporary, which lifts away the curtain of tradition seen in the existing ink paintings and replaces the veil with the meaning of 'here and now' for a future landscape of traditional Korean paintings. In this painting, there exist multiple dimensions of a light source connecting the inside and outside of the painting similar to the highlight of light discovered in the Baroque period. The faint dawn, the landscape at dusk, and the energy of a moonlit night with starlight falling create 'aesthetics of abundance' which connects objects and viewers.

In Ryu's works, the world is painted with happiness and positivity through her identity involving a series of abundance. While her works do not depart from the artistic quality of the existing works of masters that show contemplation with tension and a process of self-discipline, they are added with a feast of sensibility through colors and lights, and exude a refreshing and warm feeling. Ryu expanded the worldview of her works in the 'Portrait of Nature-Rock Flower-Purple' series, presenting a 'purposeful worldview' based on the thesis-antithesis-synthesis pattern. The 'Portrait of Nature' series, which comprises figurative paintings that reconstruct nature, explores the prototype of traditional Korean paintings through real and remote reproduced landscape paintings. The 'Rock Flower' series, which consists of conceptual abstracts that use the splashed ink technique, was produced based on the enlightenment found regarding the vitality of the rocks connected with waves breaking in the water. Ryu explored the process of transitioning to abstracts by comparing the organic beauty of rocks to flowers. The 'Jae Chun Ryu's Purple' series, which represents her latest works, attempts to embody abundance through the moon that

In Ryu's works, the world is painted with happiness and positivity through her identity involving a series of abundance.

is symbolic of a dreamy dream. The series was described by Ryu as follows: "The moon of my heart is set afloat to embody the eye of my heart." The combination of each series culminates in the conceptual intersection of the water, the moon, mountains, and trees in Ryu's world of imagination. Worlds preceding Ryu's world were mixed in her own way for a new worldview to be formed in the 'process of expanding Korean paintings.'

What is notable in Ryu's work is the 'enjoyment of colors and lights' that blend into the world of ink. Ryu engraves respective meanings in different colors. Red represents the magnificent and dynamic power of winter waiting for spring; blue the soft power of water that moves large stones; purple a dreamy space where all dreams can come true through the boundary between life and death; and yellow the abundance of spring. 'Round Purple' is the moon of the heart and embodies the notion that an ordinary landscape can be turned into an artwork when seen with the heart's eye.

What is notable in Ryu's work is the 'enjoyment of colors and lights' that blend into the world of ink. Ryu engraves respective meanings in different colors.

While 'Portrait of Nature' focuses on the essence, the new series features colors and lights in harmony that are added with elaborate beauty to which formative beauty and meanings are infused. In a worldview expanded through the 'Portrait of Nature-Rock Flower-Purple' series, the artist has established 'Jae Chun Ryu's own identity' with the shining figures of abundance in colors.

Recently, the so-called MZ generation in their 20s and 30s accept and recognize trends of past centuries they had previously not experienced as something new. Jae Chun Ryu adds today's sensibilities to 'Korean painting,' a genre they rarely experienced, as she seeks the most Korean way that crosses issue-specific forms and combines figurative and abstract paintings. In today's

reality in which people pursue virtual reality, Ryu has attempted to experiment with an 'unparalleled venue of possibility' on the foundation of eternal fantasy that has been pursued by tradition. Ryu calls her work 'K-painting' and attempts to overcome the dilemma of modern Korean painting, which is in a stagnant state, by performing unparalleled and unconventional experiments based on a dynamic Korean aesthetic sense. She has expanded the path of Korean painting, which would not compromise with contemporary art, with her unique and optimistic perspective. "Art is meeting the world with healing through ontological questions about abundance," Rye says. "As to the aesthetic question 'What should I paint?', I think I should create the 'avant-garde of Korean paintings' with today's forms and expressions based on the spirit of the masters that has been handed down through apprenticeship."

Her various series of works pursues the impression of simplified Korean painting, while revealing 'refinement intersecting a new sense' on the front in a feast of colors and lights unlike existing Korean paintings.

Therefore, this exhibition can be said to serve as an opportunity for Ryu to look back on her past works in the present, and as a venue to lay the 'path of Korean painting in Jae Chun Ryu's way' for her future work. In fact, Ryu's new commissions are far from our general perception of Korean paintings. Extracted from images, Ryu's new works incorporate shining colors that permeate traditional techniques, presenting a 'direction for future Korean painting.' Indeed, her various series of works pursues the impression of simplified Korean painting, while revealing 'refinement intersecting a new sense' on the front in a feast of colors and lights unlike existing Korean paintings.

In the Korean art world, Jae Chun Ryu's work has the significance of reorganizing the spirit of old Korean paintings so the spirit is relevant even today. Ryu says, "Korean paintings are painted with

an artist's character rather than with colors." This means that in order to understand an object that is painted, the artist should realize that nature is his or her foundation and embody the spirit of the times based on the realization. If Korean painting pursues subjects only from the past, it will inevitably fall behind in the changing times. As Jae Chun Ryu, who has consistently pioneered her own path without being dispirited in the male-centered path of Korean painting, has a modern formative language to breathe with today's contemporaries, it would not be an exaggeration to say that she possesses a 'new direction for Korean painting.' Gallery NoW hopes that this exhibition will be an occasion to search for a new direction for Korean painting.

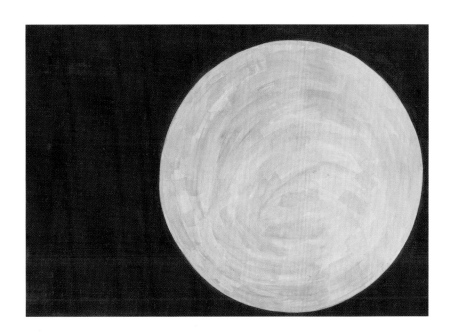

보이지 않는 세상을 만나다

영혼을 기울여 돌과 바위
달빛과 대화하는
한국 화가 류재춘

김소영

기자

자연 수묵화의 대가, 류재춘 작가를 소개하기에 앞서 NFT(Non Fungible Token, 대체가 불가능한 토큰)를 예를 들어 설명해 보자. 만일 A라는 사람이 태블릿PC에 고양이 그림을 그렸다. 그런데 그런 그림은 얼마든지 공유와 복제가 가능하고, 카카오톡으로 친구들에게 보내줄 수도 있기 때문에 원작자인 A가 처음 그림을 그린 사람으로서 소유권을 인정받을 수가 없게 된다. 이 때문에 블록체인 기술을 도입해 A가 그린 그림의 디지털 파일을 '대체가 불가능한' 원본임을 인정해주는 것을 NFT라 한다. 이때 '대체불가토큰'에서 '토큰'은 디지털 파일 원본으로 이해하면 된다. 최근 몇 년간, 그림·동영상·음악 등 디지털 파일이 원본임을 입증하는 이 같은 NFT 붐이 일면서 사람·고양이·원숭이의 디지털 캐릭터나 유명 농구선수의 15초짜리 덩크슛 동영상, 가상 세계의 부동산이 수백만 달러에 거래되기 시작했다.

최근 류재춘 작가의 대표작인 「월하」를 디지털로 변환한 「월하 2021」이 NFT 거래 플랫폼 업비트에 200점 한정판으로 나왔다. 0.014BTC(약 100만 원)로 시작한 류 작가의 작품은 순식간에 완판되었다. 아날로그 세계뿐만 아니라 디지털 세계에서도 대가의 존재감을 과시한 것이었다. 류재춘 작가는 월전미술문화재단 선정 초대전, 러시아 공관 미술관 류재춘 초대 상설 개인전 등 수많은 국내외 전시를 해온 수묵을 치는 베테랑 동양화가다. 영혼을 기울여 자연과 대화함으로써 영감을 얻는다는 류재춘 작가를 만났다.

김소영 기자 NFT에서 작품이 순식간에 완판됐다는 기사를 봤습니다. 작가님의 수묵 동양화는 아날로그, 디지털을 가리지 않는 것 같네요.

류재춘 작가 사실 저도 아날로그 세계의 디지털 세계로의 전환에 따른 블록체인 기술 등에 대해서 관심을 가져왔었는데, 마침 CJ가 프로젝트에 동참해 달라는 제의를 해서 "한국의 미를 세계에 알리자"는 데 뜻을 같이했었던 거지요. NFT의 큰 장점은 엄청난 시장성

류재춘 작가의 대표작 「월하」를 디지털로 변환한 「월하 2021」이 NFT 거래 플랫폼 업비트에 200점 한정판으로 나왔다. 류 작가의 작품은 순식간에 완판되었다.

33

입니다. 그동안 미술품 구매는 미술에 관심이 많은 사람이나 애호가의 영역이라고 여겨졌습니다만, 최근에는 투자와 게임의 성격을 갖는 NFT 덕분에 미술품에 관심이 없던 사람들에게까지 시장이 확대됐으니까요. 앞으로 그 시장이 넓어질 것이라고 확신합니다.

우려할 점도 있어요. 실물 시장은 구매자와 판매자가 교감하는 과정에서 작가와 소비자가 소통하고, 또 다른 측면에서 작품의 영감을 받고 이를 반영하기도 하는데 NFT에서는 그런 게 없다는 것이지요. 작품을 대할 때 심미적인 가치를 곱어보며 감상하기보다는 투자 가치로 접근하는 게 아닌가 싶은 게 걱정입니다.

김소영 기자 작가님의 그림에는 둥그런 달 그림이 많은데 특별한 이유가 있나요?

류재춘 작가 얼마 전 색채를 연구하시는 분과 심리학을 연구하시는 분들이 찾아왔어요. 제 그림을 보고 작가가 왜 이런 그림을 그리게 됐는지 알고 싶어서 왔다고 하더군요. 작가의 무의식 세계가 궁금했다는 겁니다. 제 작품에는 둥근 원이 다 들어 있는데 "그게 의도된 건 아닌가, 왜 풀 문(Full Moon, 둥근 달)이냐"는 거였죠. 저는 "둥근달 이외에 초승달 등은 생각도 안 해봤다"고 했더니 심리학을 연구하시는 박사님께서 "풀 문은 완성을 의미한다"라고 하시더라고요.

> 보라색은 심리학적으로 마젠타 컬러라고 해요. 타인을 감싸고 치유할 수 있도록 돕는 에너지를 지닌 색이라고 해요.

처음에 둥근 달의 심상(心象, 마음에 떠오르는 상)은 잡히는데 산색(山色)이 보라색이라 화면에 드러낼 수가 없었어요. 저 같은 경우 작품이 어느 정도 완성이 되어야 둥근 달을 띄우는 편이라 크게 띄우잖아요. 그분들이 제 설명을 듣다가 "작가가 좋은 마음을 가지고 있는 사람이라는 걸 그림으로 확인했고, 과연 그런지 직접 만나서 확인해보고 싶었다"고 하시더군요. 그분들은 제가 무의식 속에서 쓴 보라색에 대해서도 말씀해주셨어요. 보라색은 심리학적으로 마젠타 컬러라고 해요. 우리말로는 심홍색이라고도 하는데 자줏빛과 같은 색들이 모두 마젠타 컬러 계열이지요. 타인을 감싸고 치유할 수 있도록 돕는 에너지

를 지닌 색이라고 해요.

김소영 기자 언제부터 보라색을 쓰게 됐나요?

류재춘 작가 아마 2015년경이었을 겁니다. 산에 올라가서 3일 밤을 새웠는데 여명이 밝아올 때 온 세상이 보라색이었어요. 바로 산에서 내려와 보라색으로 그림을 그리기 시작했지요. 다른 사람이 봤을 때 다른 색일 수도 있겠지만 제 눈에는 보라색이었어요. 중국에서는 보라색(자색)은 황제의 색이라 해서 쓰지 못하고 대신 금색을 쓰거든요. 보라색은 위로의 색이에요. 사람들에게 마음의 안정을 주는 색이랄까. 힘들고 지쳐 있다가 이겨냈을 때 보이는 색이 보라색이지요.

> 사람들에게 마음의 안정을 주는 색이랄까. 힘들고 지쳐 있다가 이겨냈을 때 보이는 색이 보라색이지요.

보라색이 화폭에 담는 건 그림을 그려서 얼마를 받고 팔고자 해서 그런 건 아닙니다. 제 자신의 인생철학이 담긴 모델이라고 할까요? 지난번에 저를 찾아오신 박사님들은 그게 땅의 색깔이라고 하더군요. 마젠타 컬러는 크게 잘 되는 것이라고, 크게 최고가 된다는 의미라고 해요. 다만 거기까지 가기 위해서는 작가로서 힘든 고통을 겪어야 한다는 거지요. 달걀로 바위 치는 과정을 거쳐야 한다는 거예요. 똑똑 떨어지는 물방울이 결국 바위를 뚫고 큰 강이 되어 바다로 흘러가는 것처럼 힘든 과정을 이겨내야 한다는 거지요.

김소영 기자 작가님의 작품세계를 스스로 평가하신다면?

류재춘 작가 저는 성균관대에서 미술을 전공했어요. 그러면서 동양화를 그리게 됐지요. 처음 배운 게 사생화(寫生畫, 실재하는 사물을 보고 모양을 간추려서 그린 그림)였어요. 사생을 하면 진경산수(眞景山水, 조선 후기에 산천을 소재로 그린 산수화)를 그리게 되어 20대 초반부터 30대 후반까지 우리나라의 자연을 그렸어요. 진경산수는 사경산수라고도 하는데 남도 쪽에서 그리는 그림을 답습하다 보니까 그 세계밖에 몰랐어요. 스승에게 배우는 것 외에 다른 건 알 수 없었지요.

그러다 늘 함께 다니던 선배가 제가 구성한 전시를 먼저 해버린 거예요. 이후는 혼자서 산에 다녔어요. 중국 황산에도 가고 금강산에도 가고요. 세계 명산이라는 명산을 다 다녔어요. 동양화는 동양 철학이 내재되어 있어서 둘의 관계는 떨어질 수가 없어요. 사상적으로도 마찬가지지요. 중국 노자 사상이 들어오면서 자연 친화적인 게 됐잖아요.

인본주의 사상이 밑바탕에 깔려 있는 게 서양화라면, 동양화는 자연주의 사상이지요. 산수화는 사람을 그려 넣지 않아도 그림 속에 있는 거거든요. 사상 자체가 달라요. 그림을 그리려면 철학이나 사상을 공부해야 하는 거지요. 동양화와 서양화는 서로 재료가 달라요. 동양화는 한국의 정서를 그대로 투영시키잖아요. 우리만의 정체성(正體性)이 있고 우리만의 컬러가 있지요.

> 동양화와 서양화는 서로 재료가 달라요. 동양화는 한국의 정서를 그대로 투영시키잖아요. 우리만의 정체성이 있고 우리만의 컬러가 있지요.

제 작품을 보면서 배경을 다 칠해서 여백이 없다고 하시는데 그렇지 않아요. 이게 다 여백이에요. 동양화에서는 비백(飛白)이라고도 하는데 그림 안에 공간을 둬서 숨을 쉬는 거지요. 그림이 호흡하도록 여백을 주고 생각할 수 있는 걸 던져주는 거예요. 작품세계는 이런 식으로 이어지지요. 「자연의 초상」, 그다음에 보라에서 「풀 문」(둥그런 달)이 오잖아요. 「월하」가 오고 다음에 「바위꽃」이 오는데 바위꽃은 파도가 치면서 해안에서 만들어지는 달빛 반사입니다. 그게 바위꽃으로 승화되는 것이지요.

김소영 기자 결혼 후에도 계속 그림을 그렸나요?

류재춘 작가 결혼하고 아이 낳고 남편 뒷바라지를 하면서도 그림을 그렸어요. 30대에 아이들 키우면서 작품을 하면서 돈 벌기 위해서 직장도 다니고요. 그때는 하루에 두세 시간 정도 잠을 잔 것 같은데 피곤하지 않았어요. 그만큼 그림에 대한 열정이 있었던 거지요. 그림에 대한 갈증이 가시지 않았어요. 은사님께서 저한테 찾으려 하지 말고 책을 보고 공부하면서 여행을 다니다 보면 보인다고 말씀해 주셨어요. 그래서 혼자 그림을 그리러 다녔어요. 카니발을 사서 바

닥에 합판을 깔고 차 안에서 잠을 자고 비 올 때는 트렁크를 열고 앉아서 그림도 그리고요.

사람들이 상상하지 못하는 그런 시간을 가진 것 같아요. 그러다 산을 오르게 됐지요. 스승님 한 분이 이런 얘길 하시더라고요. "사람들은 눈에 보이는 가시적인 것에다 초점을 맞춘다. 그러나 눈에 보이지 않는 세상이 훨씬 더 크다." 그 말이 가슴에 와서 닿았지요. 며칠을 고민했어요. 어떻게 보이지 않는 세상을 만날 것인가. 소실되듯이 없어져야 하고 블랙홀에 들어가야 하는데 별생각을 다 했지요. 그러다 산으로 가야겠다는 생각이 들었어요.

얇은 종이에 먹물 한 가지로 검은색이 어떻게 저렇게 여러 가지 톤이 나올까. 나중에 알게 된 건데 먹 한 가지로 천 가지 톤이 나온다고 해요.

처음에는 동료들과 함께 갔어요. 그런데 작업에 몰두할 수가 없는 거예요. 어둑어둑할 때 혼자 산에 오르기 시작했어요. 산에 올라가 한참을 앉아 있다 내려와 막상 그림을 그리려고 하면 안 되는 거예요. 산에 올라가 3일 밤을 새웠죠. 3일째 되는 날 풀벌레 소리가 엄청나게 크게 들리면서 세상이 보라색으로 변하는 겁니다. 그 벅찬 감동을 뭐라고 이야기할 수 없어요. 해가 뜨기 직전 눈 앞에 펼쳐지는 색이 그 색이라고 해요.

제가 그걸 체험한 거예요. 그때 바로 산에서 내려와 그림을 그렸는데 분명 보라색을 봤는데도 그 색이 안 나오는 거예요. 너무 어려웠어요. 색이 세련되지도 않고 엉겨서 지저분하고요. 몇 년을 그렇게 보냈어요. 그때는 먹이나 선도 조심스럽고 해서 여러 번을 모아서 써야 했어요. 지금은 획에 대한 자신감이 생겼는데 당시는 참 힘들었지요.

김소영 기자 그 힘든 과정을 이겨내면서 수묵화에 푹 빠지신 이유가 있나요?

류재춘 작가 개인적인 성향이지요. 저는 어릴 적부터 한 가지에 몰두했어요. 고등학교 때 동양화를 처음으로 배우게 됐는데 화선지가 정말 얇잖아요. 그림을 그렸는데 화선지에 번져가는 깊이감이 소름이 끼칠 정도였어요. 며칠간 잠을 잘 수 없을 정도로 그 매력에 빠진

거지요. 처음에는 디자인도 해보고 친구들과 여러 가지를 해봤는데 담임선생님께서 디자인 전공하면 잘할 거라고 하셨어요.

동양화는 가장 어려웠어요. 얇은 종이에 먹물 한 가지로 검은색이 어떻게 저렇게 여러 가지 톤이 나올까. 나중에 알게 된 건데 먹 한 가지로 천 가지 톤이 나온다고 해요. 먹의 물성은 자연에서 온 거잖아요. 그 깊이를 평생을 두고 해볼 만했지요. 저를 찾아왔던 박사님들이 그 말을 듣더니 '작가 성향'이라 하면서 '장인'이라고 하더군요. 한번 해보겠다고 맘을 먹으면 끝까지 가는 거지요. 제 남편이 그러더라고요. 무슨 독립투사냐고. 좋아서 하는 건 답이 없잖아요.

김소영 기자　류재춘 작가에게 산이나 물은 어떤 의미로 다가오나요?

류재춘 작가　산수 그 자체지요. 산을 그리기 위해 산에 올라갔고 거기서 물을 찾았고요. 저의 본질을 생각했을 때 물이라고 봐요. 산도 물이 있어야 하지요. 그래야 나무가 자라니까요. 제게 산은 어머니의 품처럼 따뜻하고 편해요. 산에 올라가 있으면 나무들이 하는 소리가 들렸어요. 나무들이 웃고 있는 소리가 들리고, 나뭇잎이 흔들리면서 즐거워하는 소리가 들렸고요.

제가 돌을 좋아하게 된 것은 인간과 비슷하다는 이유지요. 생긴 게 똑같은 돌이 하나도 없어요. 사람처럼 다 달라요.

산에서 내려와 도심으로 오면 나무들이 아파하는 소리가 들렸어요. 너무 힘들었지요. 지금은 그 소리가 안 들리는데 그때는 정말 힘들고 괴로웠어요. 자연이 가족이고 친구고 나의 본질이라는 걸 체득한 거예요. 왜 그럴까 생각해보니까 작가로서 변화가 온 것 같았어요. 물음표를 주지 말고 좋아하는 걸 그리자. 그래서 산수화를 그리다가 바다의 파도와 자갈의 만남인 「바위꽃」을 그리게 된 거예요.

저는 제주도 돌을 좋아해요. 지난번 오셨던 박사님 중 한 분이 돌을 연구하시는 분인데 한탄강에 자주 가신대요. 제가 제주도 돌을 좋아한다고 했더니 그 돌과 속성이 같은 돌이라고 하더라고요. 용암에서 나와 층이 형성되어 물성이 같다는 거지요. 제가 돌을 좋아하게 된

것은 인간과 비슷하다는 이유지요. 생긴 게 똑같은 돌이 하나도 없어요. 사람처럼 다 달라요. 다른 거라면 사람은 누군가를 괴롭히기도 하고 화나게도 만들지만, 돌은 그렇지 않아요. 묵묵하게 항상 그 자리를 지키지요. 그래서 좋아해요.

제 작품 「바위꽃」은 돌에 파도가 부딪쳤을 때 부서지는 모습을 그린 거예요. 그 부서지는 파도가 햇빛을 받으면서 반짝거리고 작은 돌들과 함께 춤을 추면서 쓸려 내려가는 그 모습은 그야말로 환상이지요. 너무 예쁜 거예요. 그걸 그림에 담고 싶어서 고민하다 올해 「바위꽃」 그림을 탄생시킨 거지요.

김소영 기자 전국 산하를 많이 여행하면서 작품의 모티브도 얻으시나요?

류재춘 작가 찾는 거지요. 옷을 하나씩 벗다 보면 알몸이 되듯 산을 다니면서 저의 옷을 하나씩 벗고 본질적인 것을 찾는 거지요. 그러면 뭔가 나타나요. 「바위꽃」도 찾았고 2015년에 시작했어요. 보라색을 쓰기 시작한 즈음에 작품을 시작했는데 완성하기까지 정말 많은 시간이 걸렸어요. 올봄에야 나왔으니까 7~8년 동안을 찾은 거지요.

산을 다니다 보면 산마다 느낌이 달라요. 다른 분도 산을 다니다 보면 그런 걸 느낄 거예요. 많이 다니다 보면 반겨주고 안아주는 산이 있는데 그럴 때는 다리 끝에서부터 따뜻한 느낌이 와요. 어떤 산은 딱딱하고 차가워요. 러시아 국경지대를 갔을 때인데 그 산은 너무 무서웠어요. 분쟁 지역이어서 그랬는지 정말 느낌이 안 좋았어요.

김소영 기자 작품에 영감을 줬던 산이 있나요?

류재춘 작가 중국 황산이었습니다. 정말 거대한 에너지를 느꼈어요. 우리가 사는 이 세상과 하늘의 접점이라는 느낌이랄까. 중국 태산도 가보고 좋은 산은 거의 다 가봤지만 유독 황산은 달랐어요. 거

중국 황산이었습니다.
정말 거대한 에너지를 느꼈어요.
거대한 돌로 이뤄진 황산은
지구 중심까지 뿌리가 박혀 있다는
느낌이 들 정도로 소름이 끼쳤지요.

대한 돌로 이뤄진 황산은 지구 중심까지 뿌리가 박혀 있다는 느낌이 들 정도로 소름이 끼쳤지요. 발바닥부터 전기가 오는 느낌을 정말 강하게 받았어요. 거길 다녀온 후 그린 작품이 「묵산」인데 이 작품이 저의 대표작과도 같아요. 아직 밖에 내놓지 않은 작품이지요. 황산은 음지거든요. 당시 황산에 갔을 때 영하 20도를 오르내렸어요. 너무 추워서 그림은 엄두도 낼 수 없는 상황이었는데도 앉아서 그림을 그렸어요. 이미지를 그린 후 내려와 2006년부터 2020년까지 해마다 한 점씩 그려서 연작이 나왔지요. 아직 한 점도 판매하지 않았어요. 판매를 못 한다는 게 맞을 거예요. 그 작품을 다른 사람이 가져간다고 생각하면 눈물이 나요. 상상도 하기 싫어요.

김소영 기자 국내에서는 어떤 산이 작품에 영감을 줬나요?

류재춘 작가 설악산 울산바위예요. 예사롭지 않아서 울산바위가 보이는 숙박업소에서 며칠 밤을 묵었어요. 겨울에도 가보고 낮에도 밤에도 달라서 신기했지요. 지형에 비해서 갑자기 우뚝 솟았잖아요. 음영이 지는 게 더 특이하더라고요. 울산바위도 돌이잖아요. 제가 돌을 좋아하는 거고요. 나무가 우거진 산이 아니고 제가 좋아하는 산은 결국 바위산이더라고요. 그런데 울산바위 느낌을 담으려고 몇 번 노력했는데도 안 담아졌어요. 그래서 습작만 있지요. 그림은 모양을 그린다고 해서 작품이 되는 게 아니잖아요. 제가 받았던 그 느낌이 작품에서 나와야 하는데 앞으로 몇 년이 걸릴지 모르지만 완성된다면 세상에 알려야지요.

> 느낌이 좋은 작품. 작가의 모든 정신과 진실을 담아서 그린 작품이 좋은 작품이라고 생각해요.

김소영 기자 작가에게 좋은 작품은 어떤 건가요?

류재춘 작가 느낌이 좋은 작품. 작가의 모든 정신과 진실을 담아서 그린 작품이 좋은 작품이라고 생각해요. 좋은 생각과 명상을 하고 기도를 하고 그런 자연의 기운을 받아서 점 하나를 찍더라도 진실되어야 한다고 생각해요. 저 또한 그런 그림을 그려서 칭찬받고 싶고

요. 은사님께 어떻게 하면 유명한 존경받는 작가가 될 수 있냐고 물었지요. 그랬더니 세상이 바뀌었다고 하시면서 에디슨에 대한 얘길 해주시더라고요. "많은 사람들은 에디슨이 천재라는 것에다 초점을 맞춘다. 그러나 누구나 99%의 가능성을 가지고 있으며 1%의 천재성은 있다. 다만 그 1%를 알아보려면 99%부터 선행해야 된다"는 것이지요.

김소영 기자 현재 코엑스에서 작품이 전시되고 있지요?

류재춘 작가 아까 말씀드린 파도가 해안 자갈에 부딪히고 물러갈 때 달빛이 만들어내는 색감, 그런 바위꽃을 다룬 작품이 코엑스 전관에서 전시되고 있어요. 일반인들이 이해하기 어려운 수묵보다 그들에게 가까이 다가가기 위해서 다양한 시도를 해보는 것이지요. 우리가 밥을 안 먹으면 배고프잖아요. 작가에게 그림은 밥과 같아요. 저는 붓을 안 들고 2주를 못 넘겨요. 그림을 그리지 않으면 우울하고 슬퍼지니까요. 어려서부터 그랬어요. 그건 성공하는 것과는 별개예요. 자신과의 약속을 지키려고 인적이 드문 곳에 가서 수양을 하고 그러면서 새로운 작품을 탄생시키고요.

41

Meeting the Unseen World

Devoting the Soul to Conversations with Stones, Rocks, and Moonlight Eastern Painter 'Jae Chun Ryu'

So Young Kim

Journalist

Before introducing Jae Chun Ryu, the master of ink wash painting, let's first explain NFT (Non-Fungible Token). Suppose a person, A, draws a picture of a cat on a tablet PC. However, this picture can be shared and replicated freely, and A can send it to friends on KakaoTalk, which means that A, as the original creator, might not be recognized as the owner. To address this, blockchain technology is introduced, validating the digital file of A's drawing as a "non-fungible" original, which is what NFT stands for. In this context, "token" refers to the digital file's original form. Over the past few years, there's been a surge in the NFT market, where digital files like images, videos, and music are proven to be originals. This trend has extended to digital characters of people, cats, monkeys, as well as short video clips of famous basketball players' dunks and even virtual real estate transactions worth millions of dollars in virtual worlds.

Recently, Jae Chun Ryu's representative work, "Wolha (月下: Under the Moonlight)" formed into "Wolha 2021," limited to 200 editions, and put up for sale on the NFT trading platform Upbit. Starting at 0.014 BTC (approximately 1 million KRW), her work was

sold out in no time. This demonstrated her presence not only in the analog world but also in the digital world. Jae-chun is a veteran Asian painter who has participated in numerous domestic and international exhibitions, including the Woljeon Art and Culture Foundation's selected inaugural exhibition and a solo exhibition at the Russian Consulate Art Museum. She draws inspiration from dialogues with nature, leaning her soul into those interactions.

So Young Kim I read an article about your artwork selling out instantly through NFT. It seems that your ink wash paintings are not confined to analog realms.

Jae Chun Ryu Originally, I immersed myself only in living things, but my encounter with the digital world happened by chance. A representative from "CJ Olive Networks," a company exploring new projects incorporating various technologies including artificial intelligence (AI), happened to see an exhibition of my works held at the National Assembly Building towards the end of last year. They thought my works had artistic value suitable for the NFT market.

Recently, Jae Chun Ryu's representative work, "Wolha (月下; Under the Moonlight)" formed into "Wolha 2021," limited to 200 editions, and put up for sale on the NFT trading platform "Upbit". her work was sold out in no time.

In fact, I've been interested in the transition from the analog world to the digital world and the blockchain technology associated with it. When CJ proposed collaborating on the project to promote Korean art globally, I agreed. One significant advantage of NFT is its immense marketability. Traditionally, art purchases were seen as the realm of art enthusiasts and collectors. However, with the advent of NFT, which combines investment and gaming aspects, interest in art

43

has expanded even to those who were previously disinterested. I am confident that this market will continue to grow.

However, there are concerns. In the off-line art market, the interaction between buyers and sellers facilitates communication between ar

tists and consumers. This communication also allows artists to draw inspiration and incorporate feedback into their works. Unfortunately, this aspect is somewhat lacking in NFT. When it comes to appreciating artwork, there's a worry that people might approach it more as an investment rather than for its aesthetic value.

So Young Kim Your paintings often feature a circular moon. Is there a special reason for this?

Purple is known psychologically
as magenta color.
It's considered a color
that cares and heals others,
possessing an energy to aid in healing.

Jae Chun Ryu Not too long ago, people who study color and psychology visited me. They wanted to know why I create the art that I do. They were curious about my subconscious world. Many of my works include circular shapes, and someone asked, "Is that intentional? Why a full moon?" I replied, "I haven't really thought about crescent moons or other phases besides the full moon." The psychologist then said, "The full moon symbolizes completion." Initially, the imagery of the full moon was clear to me, but the color of the mountains was purple, which I couldn't represent on canvas. I tend to paint the full moon once the artwork is somewhat complete, unlike most artists who place it subtly near the mountain's edge. Mine is prominent. The visitors understood my explanation and mentioned that they wanted to meet me to confirm if I'm genuinely a good-hearted person as my art

portrays, and whether that's true or not. They also commented on the purple color that I unconsciously used. Purple is known psychologically as magenta color. In our language, it's called "simhong (深紅, deep red)," similar to crimson. It refers to shades resembling red and purple. It's considered a color that cares and heals others, possessing an energy to aid in healing.

So Young Kim When did you start using purple in your artwork?

Jae Chun Ryu It was probably around 2015. I went up to the mountains and spent three nights there. When dawn broke, everything was purple. I started drawing with purple right after coming down from the mountain. While others might see different colors, to me, it was purple. In China, purple is the color of the emperor, so people couldn't use it. Instead, they use gold. Purple represents consolation and offers emotional stability to people. It's a color that becomes visible after overcoming hardships and exhaustion.

Purple represents consolation and offers emotional stability to people. It's a color that becomes visible after overcoming hardships and exhaustion.

One of the reason I use purple in my paintings is because it encapsulates my life philosophy. The psychologists who visited me referred to it as the color of the Earth. They said magenta color greatly prospers and signifies the highest peak, suggesting that to reach that level, one must endure difficulties as an artist. Just like a dripping drop of water eventually breaks through a rock and becomes a large river that flows into the sea, we must overcome a difficult process.

So Young Kim How would you evaluate your artistic world?

Jae Chun Ryu I majored in art at Sungkyunkwan University, and that's where I began to delve into Asian painting. When I started, I painted Jin-gyeong-san-su (眞景山水), which represents paintings of real landscapes. At that time, I mainly knew the world of Namdo-style paintings from the southwestern region of Korea. I couldn't explore beyond my teacher's teachings.

Then, I started going to the mountains alone. I visited China's Mount Huang and South Korea's Mount Geumgang. I've been to famous mountains around the world. Asian paintings inherently carry Asian philosophy, and their relationship cannot be separated. This is also true from a philosophical standpoint. The introduction of Laozi's philosophy from China led to a more nature-friendly approach.

If humanism underlies Western art, then Asian art is rooted in naturalism. In landscape paintings, for example, figures are not necessarily included in the painting. The underlying philosophies are different. To create art, one must study philosophy and concepts. Asian and Western art use different materials. Asian art, specifically Korean art, directly reflects our emotions. We possess a unique identity and color.

Asian and Western art use different materials. Asian art, specifically Korean art, directly reflects our emotions. We possess a unique identity and color.

Regarding the perception of my works having no space due to extensive background, it's not accurate. The space itself is the essence. In Asian art, this is called "bibak (非白)" or "spaces between brush strokes," creating room for breathing within the painting. Space is provided to allow the artwork to breathe, offering a place for contemplation. The world of the artwork unfolds in such a manner. It starts with the portrayal of nature, then comes the door to the moon in the violet, followed by rocks and flowers. The "rock flower" is created when waves create moonlight reflections along the coast.

46

So Young Kim Did you continue to paint after marriage?

Jae Chun Ryu Even after getting married, having children, and taking care of my husband, I continued to paint. In my 30s, I raised my children, worked on my artworks, and even had a job to make money. At that time, I only slept for about two to three hours a day, but I wasn't tired. My passion for art was strong. I didn't lose my thirst for painting. My professor told me not to seek her out, rather when you read books, study, and travel then I will find my style. So, I traveled alone to paint. I bought a mini van and put boards on the floor. I would sleep in the car, and when it rained, I would open the trunk and sit inside to paint.

It's a kind of time that people can't imagine. Through that, I ended up climbing mountains. One of my mentors said something like this. People focus on visible superficial things, but the unseen world is much larger. That sentiment resonated with me. I contemplated for days on how to meet the unseen world. It had to vanish, disappear as if entering a black hole. I had all sorts of thoughts. Then, I thought about going to the mountains.

At first, I went with colleagues, but I couldn't concentrate on my work. During dim hours, I started going to the mountains alone. I would climb up the mountain and sit there for a while, but when I came down and tried to paint, it didn't work. I spent three days and nights on the mountain. On the third day, the sound of grasshoppers became incredibly loud, and the world turned purple. I can't describe the overwhelming feeling. Just before the sun rises, the color that unfolds before your eyes is that color.

I experienced it myself. I came down from the mountain and started to paint. I saw the purple color, but I couldn't replicate it on the canvas. It was very difficult. The color wasn't refined; it was messy and unorganized. I spent years like that. During that time,

I had to be careful with materials because I was cautious with ink and lines. I needed to use multiple layers to achieve the desired effect. Now I have gained confidence in my brushwork, but back then, it was really challenging.

So Young Kim Was there a reason why you immersed yourself in ink wash painting despite the challenging process?

Jae Chun Ryu It's a personal inclination. I've always been absorbed in one thing since I was young. I first learned Asian painting in high school, and the rice paper was really thin. As I painted on the rice paper, the ink spread out. I was fascinated. I was captivated by its charm to the point where I couldn't sleep for several days. At first, I tried various things, including design and other activities with friends, but my homeroom teacher suggested that I would do well in design.

How can various tones of black come from just one brushstroke on thin paper? Later, I learned that a single brushstroke can create a myriad of tones.

Asian painting was the most challenging. How can various tones of black come from just one brushstroke on thin paper? Later, I learned that a single brushstroke can create a myriad of tones. The nature of ink comes from nature itself. I thought it was worth spending a lifetime to explore that depth. Many professors who came to see me said that I have an "artistic personality." Once I set my mind to something, I follow through to the end. My husband said I was like an activist for independence.

So Young Kim What does mountains and water mean to Jae Chun Ryu as an artist?

Jae Chun Ryu They are the essence of nature themselves. I

climbed the mountains to paint the mountains and found water there. I think I have water personality. Mountains need water too. That's how trees grow. Mountains are warm and comforting to me, like a mother's embrace. When I was on the mountain, I could hear the sounds of the trees. I heard the laughter of the trees and the joyful rustling of leaves.

When I came down from the mountains to the city, I heard the trees in pain. It was so difficult. Now I don't hear that sound anymore, but back then, it was really tough and agonizing. Nature is my family, my friend, and my essence. It felt like a change had come to me as an artist. Instead of raising questions, I decided to paint what I like. That's why I ended up painting rock flowers, the meeting of waves and pebbles on the seashore.

I like the rocks on Jeju Island. One of the professors who visited me last time was a researcher of rocks. He often goes to Hantan River to explore rocks. When I said I liked Jeju Island's rocks, he told me that rocks of both places are similar in that hey are both formed from lava and have the same properties. I came to like rocks because no two rocks are alike. They are all different, just like people. On the other hand, people might hurt or anger others, but rocks don't. They remain steadfast and silent.

I came to like rocks because no two rocks are alike. They are all different, just like people.

That's why I like them.

In my artwork, the rock flower depicts the moment when waves collide with the rocks and break. The shattered waves sparkle in the sunlight and dance with small stones, flowing down in a scene that's truly fantastic. It's incredibly beautiful. I wanted to capture that in my painting, so I contemplated and gave birth to the rock flower painting this year.

So Young Kim Is the reason you go to mountains across the

country to get motifs for your work?

Jae Chun Ryu Exactly. It's about exploring. As you peel off each layer of clothing, you eventually become naked. Similarly, while traveling to mountains, I gradually shed layers and discover the essential aspects. Something emerges as a result. I found the concept of rock flowers during my travels. I began around 2015, when I started using purple. It took a very long time from inception to completion. It wasn't until this spring that it finally came to fruition, so it took about 7 to 8 years of exploration.

Different mountains evoke different feelings as you traverse them. People will also experience this while journeying through mountains. With enough exploration, you'll find mountains that welcome you and embrace you, and then you'll feel a warm sensation starting from your feet. Some mountains are rugged and cold. I felt this when I went to the Russian border region, which was a conflict zone. The sensation was really unsettling.

Mount Huangshan in China. I felt an immense energy there. It's made of huge rocks, and it felt as if its roots were anchored deep into the center of the Earth.

So Young Kim Were there any mountains that inspired your artwork?

Jae Chun Ryu Mount Huangshan in China. I felt an immense energy there. It's like the meeting point between our world and the heavens. I've been to Mount Tai in China and almost all the other great mountains, but Mount Huangshan was different. It's made of huge rocks, and it felt as if its roots were anchored deep into the center of the Earth. I felt a strong electric sensation from the soles of my feet. After visiting there, I created the artwork "Muk

Mountain (墨山)," which is one of my representative works. It's a piece I haven't released yet.

Mount Huangshan is an area of Yin energy. When I went there, I experienced temperatures as low as minus 20 degrees Celsius. It was so cold that I couldn't even think about painting. But I sat down and painted. After creating the image, I painted a piece each year from 2006 to 2020, forming a series. I haven't sold a single piece yet. It's probably true that I can't sell them. I don't even want to imagine that someone took those works.

So Young Kim Were there any domestic mountains that inspired your artwork?

Jae Chun Ryu I would say Mount Seorak and Ulsan Rock. Ulsan Rock fascinated me because it's not ordinary. I stayed at a place where I could see Ulsan Rock and spent several nights there. I went there in winter, during the day and at night, and it looked different every time. It is raised high compared to its surroundings. Its shadow is particularly unique. I found that the mountains I prefer are ultimately rocky mountains. However, despite my efforts to capture the feeling of Ulsan Rock, I haven't been able to convey it in my paintings. So, I only have preliminary works. The feeling I experienced must come out in my artwork. Although it may take a few more years, if completed, I would like to share the artwork with the world.

I think that a good artwork is one that captures a feeling. It's a work that encapsulates all of the artist's spirit and truth.

So Young Kim What constitutes a good artwork for you as an artist?

51

Jae Chun Ryu I think that a good artwork is one that captures a feeling. It's a work that encapsulates all of the artist's spirit and truth. My teacher once mentioned Edison. People emphasize that Edison was a 1% genius, but they overlook the fact that he actually put in 99% of the effort to become that 1% genius. I also agree with that and want to become an artist who constantly works hard.

So Young Kim Your artwork is currently being exhibited at COEX, right?

Jae Chun Ryu As I mentioned earlier, the rock flower paintings that filled with the colors created by moonlight when waves collide with pebbles on the seashore are being exhibited at COEX. It's about trying different approaches to get closer to the general public than traditional ink wash painting, which can be difficult for them to understand. Just as we feel hungry when we don't eat, for an artist, artwork is like food. I can't go more than two weeks without picking up a brush. If I don't paint, I become depressed and sad. It's been like this since I was young. It's different from succeeding. I go to remote places to keep my promise to myself, practice meditation, and create new artworks. Thank you for listening to my story for a long time.

For an artist, artwork is like food. I can't go more than two weeks without picking up a brush. If I don't paint, I become depressed and sad.

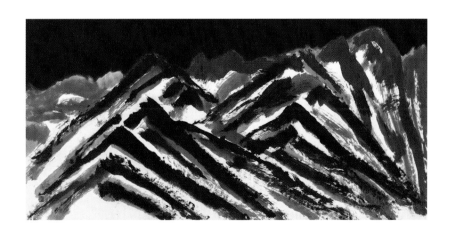

K-수묵의
가능성과 확장성
새로운 시도는 용기와 끈기로

『성대 웹진』과의 대화

한국화 화가 류재춘(미술학과 91)은 대학에서 수묵산수화를 전공하면서 미술공부를 시작했다. 석사·박사과정을 졸업하고, 30여 년이 넘게 한국화 화가로 활동하고 있다. 류재춘 작가의 한국화는 예술혼과 창의적 회화 정신을 계승하고 발전시키며 전통적이고 아름다운 우리 문화 뿌리를 표방하기 위해, 한국적 예술성과 특유의 심미적 조형성을 표현하고 있다.

작품세계를 설명한다면?

자연을 그리는 화가로서 자연의 본질을 이어받아 마음으로 다가오는 느낌들을 순수하게 담아내고자 했습니다. 저는 제 작품들을 '한국화를 소재로 한 현대미술'이라고 표현합니다. 내용에 집중하다 보면 형식으로부터 오히려 자유로워지는 것을 느꼈었지요. 제 작품들은 대담함, 직설적 시원함, 그리고 거침없음과 필력에 힘이 있고 호방한 것이 특징이며, "전통의 창조적 계승"을 통해 한국화 작품세계를 대표하고 있습니다.

기존 한국의 전통적인 수묵화를 넘어 각종 새로운 시도를 하고 계신 걸로 아는데 이런 '현대적인 새로운 시도들'에 대해 설명 부탁드립니다.

전통에 머물지 않고 새로운 기술과 아이디어로 한국 수묵화의 새로운 바람을 불러일으키고 싶었습니다. 수묵화만이 가지고 있는 매력과 과학기술이 결합된다면 대중들에게 더 친숙하게 다가가고 수묵화의 아름다움을 널리 알릴 수 있다는 생각에 미디어와 결합해야겠다고 느꼈습니다. 매일 밤늦게까지 그림을 그리고 나서 밖에 나가면 화려한 조명들이 눈에 들어왔습니다. 그 조명들이 유난히 아름답게 보여서 제 그림에 그 빛을 담고 싶었습니다. 방법을 고민하다가 수묵화를 LED 조명을 활용해 전시하게 되었고, 이후 NFT, 더 나아가 메타버스와 연결해가는 과정에 있습니다. 이런 움직임을 K-수묵이라고 하는데 한국 전통 회화인 수묵화 기법과 현대 미술 기법을 접목해 새로운 느

> 제 작품들은 대담함, 직설적 시원함, 그리고 거침없음과 필력에 힘이 있고 호방한 것이 특징이며, "전통의 창조적 계승"을 통해 한국화 작품세계를 대표하고 있습니다.

낌의 작품을 일컫는 말입니다. 현재 전통문화와 ICT 기술을 융합하는 새로운 영역을 개척했다는 좋은 평가를 받고 있습니다.

새로운 분야를 시도하는데 어려웠던 점은? K-수묵 미디어 류재춘 전시회에서 보여주고 싶은 것은 무엇인가요?

새로운 시도는 언제나 용기와 끈기가 필요하다고 생각합니다. 21세기가 되면서 현대사회가 하루가 다르게 급변하고 있다는 것을 몸소 느끼고 있습니다. 예술이 표현이라는 측면에서 보았을 때, 화가로서 표현할 수 있는 기술과 재료가 늘었다는 것은 큰 축복이라고 생각했습니다. 수묵화만이 가지고 있는 매력과 과학기술이 결합된다면 대중들에게 더 친숙하게 다가가고 수묵화의 아름다움을 널리 알릴 수 있다는 생각에 미디어와 결합해야겠다고 느꼈습니다.

NFT 수묵 산수화 국내 최초 발행(200점 10초 완판)의 신화에 대해 소개해주세요.

NFT 수묵 산수화를 국내 최초로 발행했어요. CJ올리브네트웍스와 협업으로 두나무의 NFT(대체불가토큰) 거래 플랫폼인 업비트 NFT에 전통 수묵화를 내놔 완판시켰습니다. 작품 「월하 2021」 NFT 에디션 200개는 역경매 방식인 더치옥션으로 0.014BTC(약 100만 원)에 시작해 완판됐습니다. CJ올리브네트웍스는 "회사와 AI 미디어 기술을 활용해, 류재춘 작가의 대표 연작 「월하」(月下)를 디지털 콘텐츠로 재탄생시켰다"고 밝혔습니다. 수묵 산수화 최초 국내 NFT라는 성과가 있었습니다.

> 「월하」는 몽환적인 꿈을 소재로 산수의 그릇을 빌려 표현한 연작입니다. 작품 「월하」는 미래와 꿈을 담아냈습니다.

대표작 「월하」와 「바위꽃」은 어떤 작품인가요?

「월하」는 몽환적인 꿈을 소재로 산수의 그릇을 빌려 표현한 연작입니다. 새벽녘을 마주했던 순간들을 떠올리며 탄생시킨 보랏빛은 붉은색에 청색을 더해 자연스럽게 만들어졌습니다. 먹선은 짧고 굵게, 과감한 획들로 꿈꾸는 듯한 세계를 보여줍니다. 작품 「월하」는 미래와 꿈을 담아냈습니다. 그렇기에 더욱 화려하고 과감하고 따스하

면서도, 쉽게 다가가기 힘든, 무엇이든지 될 수 있는 꿈의 세계를 좀 더 자유롭게 표현할 수 있었습니다. 초현실주의의 그림처럼 난해하지는 않지만 절제된 한국화의 형식을 바탕으로 아무 제약 없는 꿈의 세계를 표현하는 것은 아이처럼 즐거운 일이었습니다. 「월하」는 보라색 산수 연작이라는 줄기 위에 피어난 꽃처럼 느껴졌습니다.

제주도에서 무작정 해안도로를 달리다가 어딘지 모를 해변에 멈춰서 넋 놓고 바라본 파도와 돌들에서 바위꽃이 떠올랐습니다. 마치 오랜 친구였던 것처럼 반가웠지요. 기억하기 힘든 찰나의 순간들이었지만, 마치 바위가 살아서 꽃을 피워내는 것 같았습니다. 「자연의 초상」에서 재현에 가까운 작품들을 그리다 보니 저 순간을 어떻게 담아내야 할까 싶었는데 이번에는 또 하나의 초상으로 역동성을 담아낸다는 것에서 굉장히 설레었어요. 처음에는 바위꽃을 단순히 파도에 부서지는 바닷물들과 바위의 형상에서 착안했지만 점점 말 그대로 바위꽃의 본질을 탐구해나갔습니다.

> 피사체를 단순히 공감하고 받아들이는 것이 아닌, 더 나아가 그것을 진심으로 사랑하여 가장 아름다운 모습을 찾아주는 것 또한 예술가의 사명이라고 느꼈습니다.

문득 제가 그리는 돌의 가장 아름다운 모습이 무엇일까 의문이 들기 시작했습니다. 피사체를 단순히 공감하고 받아들이는 것이 아닌, 더 나아가 그것을 진심으로 사랑하여 가장 아름다운 모습을 찾아주는 것 또한 예술가의 사명이라고 느꼈습니다. 식물이 열매를 맺기 위해 평생의 아름다움을 담아낸 것이 꽃이 되듯이 조금은 어렵지만 바위의 꽃을 찾아보기로 했습니다. 수만, 수천 년의 퇴적이 쌓인 바위의 결과, 인고의 시간. 깎이고 깎여 만들어내는 매번 다른 물줄기들. 발 디딜 틈 하나 없는 깎아지른 절벽에 위태롭게 자리 잡은 소나무들. 별거 아니라고 지나쳤을 풍경들이 담고 있는 노력과 시간들을 헤아려 보고 나니 바위꽃을 떠올렸을 때 왜 정답을 찾은 기분이었는지 조금 알 것 같았습니다. 산의 골격이 되는 큰 바위의 아름다움을 작은 것으로부터 찾기 시작한 후로 그림이 변하는 것을 느꼈지요.

K-수묵의 무한한 가능성과 확장성을 바탕으로 앞으로 계획과 포부를 말씀해주세요.

기존의 작품 전시회는 그대로 진행하면서 이와 함께 미디어 수묵화의 전시회도 진행할 계획입니다. 그리고 K-수묵 발전을 위해 글로벌 기업과 협업 중입니다. 위대한 한국화 K-수묵의 세계적인 발전이 목표입니다. K-컬처를 위해 국내는 물론 해외에서도 한국화와 협업하는 프로젝트가 진행되고 있고, 또 예정된 프로젝트들이 많이 있습니다.

2021년 '자랑스러운 성균인상'을 수상하셨는데 그 소감과 성균관대 재학 시절 류재춘은 어떤 사람이었나요.

성균인의 한 사람으로서 명예로운 상을 받게 되어 너무나 감사한 마음이었고요. 이후 더 열심히 하라는 채찍으로 느껴지기도 했습니다. 재학 시절은 눈에 띄지 않는 그림 그리는 조용하고 얌전한 여학생이었습니다. 늘 혼자 그림만 그리고 있었어요. 동문의 한 사람으로 화가로 성대 미대생들에게 작게나마 미술 분야에 희망을 줄 수 있으면 좋겠습니다. 더 나아가서는 우리나라 문화예술 분야의 인재가 되어 성대 발전에도 힘을 보탤 수 있길 바랍니다.

The Possibility and Expansiveness of K-Sumuk

Venturing into New Territories Requires Courage and Persistence

Conversation with SungKyunKwan University Webzine

Korean traditional painter Jae Chun Ryu, who majored in ink wash painting during her university years, embarked on her journey in the world of art. Having completed her master's and doctoral studies, he has been actively engaged as a Korean traditional painter for over 30 years. Jae Chun Ryu's Korean traditional paintings aim to inherit and advance the spirit of artistic harmony and creative expression while representing the roots of the traditional Korean culture. She expresses the unique aesthetic and artistic form inherent in Korean culture.

Can you explain your artistic world?

As a painter depicting nature, I aimed to capture the pure sensations that come from communicating with the nature. I would describe my works as "contemporary art based on Korean traditional painting." Focusing on the content, I felt a sense of freedom that allows me to escape from the confines of form. My works are characterized by boldness, directness, and a powerful artistic touch. Through the "creative continuation of tradition," I would

My works are characterized by boldness, directness, and a powerful artistic touch. Through the "creative continuation of tradition," I would like to represent the world of Korean traditional painting.

like to represent the world of Korean traditional painting.

You are known for your innovative approaches beyond traditional Korean ink wash paintings. Could you please explain these "modern innovative attempts"?

I wanted to bring a new breeze to Korean ink wash painting with new techniques and ideas. I thought that by combining the allure of ink wash painting with technology, we could make it more familiar to the public and spread its beauty widely. While drawing late into the night, I noticed the captivating lights outside. I wanted to capture that beauty in my paintings. After considering various methods, I decided to use LED lighting to exhibit my ink wash paintings. This led to further steps involving NFTs (Non-Fungible Tokens) and even the metaverse. This movement is referred to as K-Sumuk (ink wash painting), which involves blending traditional Korean ink wash painting techniques with contemporary technologies to create new and innovative works. It's been praised as a pioneering endeavor that merges traditional culture and ICT (Information and Communication Technology).

What challenges did you face while exploring new territories? What would you like to showcase in the K-Sumuk media exhibition?

Venturing into new territories always requires courage and persistence. As we entered the 21st century, I personally felt the rapid changes in every realm of modern society. Seeing the increasing range of techniques and materials available for artistic expression, I considered it a great blessing. By combining the allure of ink wash painting with technology, I believe we could make Korean traditional painting more accessible to the public.

Could you introduce the myth of being the first to release NFT Sumuk Sansuhwa (Ink Wash Landscape Paintings) in Korea?

I was the first to release NFT Sumuk Sansuhwa in Korea. Through a collaboration with CJ Olive Networks, my traditional ink wash landscape paintings were sold out on the Upbit NFT platform. The "Wolha 2021" NFT edition, with 200 pieces, started at 0.014 BTC (approximately 1 million KRW) through a Dutch auction and quickly sold out. CJ Olive Networks utilized its company and AI media technology to digitally revive my representative series "Wolha" into digital content. This achievement marked the first domestic NFT Sumuk Sansuhwa.

What is the significance of your representative works, "Wolha" and "Rock Flowers"?

Representative work "Under the Moonlight" is a series of works that expresses the mystical dream of the moon and borrows the form of traditional Korean landscape painting. The deep purple color, reminiscent of the moments facing the dawn, was created by blending red and blue colors naturally. The brushstrokes are short, bold, and daring, presenting a world that seems like a dream. The artwork encapsulates the future and dreams of the moon, making it even more splendid, bold, warm, and yet elusive. It was possible to express the world of dreams, where anything is possible, more freely. While not as complex as surrealism, depicting a limitless dream world with the restrained form of Korean painting was a joyful task. The artwork "Under the Moonlight" felt like a flower blooming on the series of the purple works of mountains and rivers.

Representative work "Under the Moonlight" is a series of works that expresses the mystical dream of the moon and borrows the form of traditional Korean landscape painting. The artwork encapsulates the future and dreams of the moon.

While driving aimlessly along the coastal road in Jeju Island, I stopped at an unfamiliar beach, gazing absentmindedly at the waves and rocks, and the image of a rock flower came to mind. It was as if I had reunited with an old friend. Those fleeting moments were hard to remember, yet it felt as if the rocks were alive, blooming flowers. Reproducing works that are close to the likeness of nature led me to wonder how to capture that moment. This time, I was excited about capturing dynamism in yet another portrait. Initially, I drew inspiration from the form of the rock and the water splashing against it, but gradually I delved into the essence of the rock flower itself.

It felt like the duty of an artist was not just to empathize and accept the subject, but to genuinely love it and find its most beautiful form.

Suddenly, I began to question what the most beautiful aspect of the rocks I was painting was. It felt like the duty of an artist was not just to empathize and accept the subject, but to genuinely love it and find its most beautiful form. Just as plants pour a lifetime of beauty into producing flowers, I decided to seek the flowers within the rocks, although it was somewhat challenging. Thousands and thousands of years of sedimentation, the culmination of countless hours of erosion, the constantly changing water streams, carving and shaping, and the pine trees precariously rooted on the rugged cliffs. Looking back at the landscapes that might have been easily overlooked, I began to understand why I felt I had found the right answer when the idea of rock flowers came to mind. Since I started seeking the beauty of large rocks that form the backbone of mountains from smaller things, I felt that my paintings were changing.

Considering the infinite possibilities and expansiveness of K-Sumuk, what are your plans and aspirations for the future?

While continuing traditional art exhibitions, I also plan to hold exhibitions focusing on media-based Sumuk. Moreover, I am collaborating with global corporations to promote the advancement of K-Sumuk. My goal is the global advancement of the great Korean traditional art, K-Sumuk. Projects are underway to collaborate with Korean painting and culture not only within Korea but also abroad.

In 2021, you received the 'Proud Sungkyun Award.' How did you feel and what kind of person were you during your time at Sungkyunkwan University?

I was deeply grateful to receive such an honorable award as a person of sunkyunkwan graduate, It also felt like a reminder to work harder. During my time at the university, I was a quiet unnoticed girl who drawing pictures. I was always drawing by myself. As a painter, and as one of my alumni, I hope that I can give hope to the students of Sungkyunkwan University's art department, as a painter. Furthermore, I aspire to become a talent in the field of culture and art in Korea, contributing to the advancement of Sungkyunkwan University as well.

아름다움을 위해
피어난 바위꽃

류재춘의 작가 노트

「한국의 달」

소원은 꿈꾸기만 해도 따듯해진다.

그런 따듯함들이 모여 한국의 달이 되었다.

간절하고, 따듯한. 생각만 해도 행복해지는

소망이 있기 때문에,

그리움의 정서를 마음에 품고서도

웃으며 살아갈 수 있다.

홀로 빛날 수만 없었던 달은

많은 사람들의 두 눈을 비추어주었다.

세상을 따듯하게 비추고 있는 달의 간절함을

한국의 달에 담아보았다.

「분홍」

새롭게 피어나다.

모든 에너지와 생명력이 모여서 분홍이 되었다.

밝고, 아름다운 색감 하나가 마음속에 피어났다.

The Mountain의 분홍은,

수많은 분홍을 거쳐서 피어나는

분홍이라는 정의를 가졌다.

작은 피어남이 온 세상을 뒤덮을 때,

그제서야 분홍은 빛이 난다.

「월하」

붉음과 푸름을 한데 우려낸 달님의 얼굴은

울고 있는지 웃고 있는지 아무도 모른다.

그저 행복한 꿈을 꾸고 있다는 것밖에는.

「바위꽃」
우연처럼 보이는 필연은
흩어질 것을 알면서도
되돌아올 꽃으로 피어났다.
바위꽃은 그냥 바위가 아니다.
강산에 수많은 바위가 있지만
아름다움을 위해 피어난 바위야말로
바위꽃이 될 수 있다.

「자연의 초상」
단 하나에 그려 넣기에는
너무나 많아서
될 때까지 그리다 보니
산이 되었다.

「달빛이 흐르면 그림이 된다」
처음으로 순수한 추상의 세계에 발을 들이게 되자,
도리어 모사와 묘사를 넘나들었던 산수의 현재가 좀 더 가벼워진 듯
기뻐하는 느낌으로 다가왔다.
찰나의 순간과 아주 긴 시간을
바위꽃에서 기억으로 담아냈다면
산수 연작에서는 지고지순한 한결같음을
지금을 살아가는 현생으로 담아냈다.
작품에 대해서 가장 설명할 말이 없는 시리즈가 산수 연작이다.
이미 그림으로 다 담아내어 오히려 말을 더하는 것이
작품 감상과 전달에 방해가 될까 걱정이 든다.
자연의 초상은 자연과 나의 초상화.
말 그대로 자연의 초상.
남은 말들은 작품으로 전하고 싶다.

자연의 초상을 담는 것은 자연관,

조형관으로 자연을 재해석하고 현대적인 기법과

방법 등을 통해 표현하려고 하는 것이다.

이러한 요소는 체험과 연구를 통해

자기반성이 계속 이루어져야만 가능하다고 생각되며

앞으로의 작품 제작을 위해 끊임없이 노력하고자 한다.

순수한 느낌을 담아내고 싶었다.

자연의 초상을 그리는 화가로서 화폭에 생명을 담으려 노력했다.

자연을 그리되 무엇을 그려야 할까?

왜 그려야 할까?

무엇을 추구해야 할까?

문득 강렬한 충격이 왔다. 그리고 진실성이 떠올랐다.

당연하기 때문에 소외된 이름!

닳고 닳도록 들어서 무심히 지나쳤던 이름!

끊임없이 약속했다. 스스로에게 진실로 빛나기를.

멈춰 있지만 영원히 움직이는 자연을 그리기 위해

스스로 자연의 일부가 되었다.

강렬한 초록이 흘러 어느덧 가을이 찾아왔다.

황금빛의 계절은 언제나 그렇듯 지난날을 되돌아보게 한다.

경건하면서도 설레고, 아이와 같이 순수한 마음으로 마주하는

지난날의 나는 맑은 눈을 가졌다.

시간 속의 거울 앞에서

한 줌 부끄러움 없는 그림을 위해 노력했다.

산에는 소리와 향기가 있다.

그림에도 소리와 향기가 있다.

언제나 그렇듯이 맑은 공기 속에 자연의 초상을 그린다.

작품은 담백하고 시원한 자연과 닮아 있다.

산뜻한 바람이 손끝에 내려앉아 화폭에 피어나며

두 눈으로 마주한 먹의 향연에는 따듯함이 흐른다.
아주 작은 하나의 인간은 자연을 담아내고
보이지 않는 치열한 의식은 흐르는 물이 되어 돌아왔다.

예술가는 운명적으로 세속적인 것에서 장엄함을 이끌어냈고
관객들은 그 진정성에 카타르시스를 느꼈다.
작가는 평범한 풍경을 작품으로 승화시키기 위해
늘 작품의 본질에 대해 탐구한다.
생각하는 작품은 눈앞에 보이는 실경의 모사를 넘어
정신적 재구성이 이루어진 자아의 산물이다.
이것은 나의 작품 활동이 실경에서 의경으로
변모하는 것에서도 나타나며,
추상 세계를 향한 발걸음으로 볼 수 있다.

주제의 측면에서 나는 삶에 대한 갈망과
생명에 대한 경외심을 작품에 담아내고자 했다.
순수함을 위해 말없이 자연을 느끼고 자연의 일부가 되어갔다.
매 순간 깨어 있어야 했으며 살아 있다는 것을 느껴야만 했다.
현대 사회는 너무나 많은 것들이 당연하게 여겨지며
관념화되어 있기 때문에
그 속에서의 인간은 생명에 대한 감각을 잃어버릴 수 있는
잠재적 위험을 안고 있는 것과 같다.
역동적이고 생명력 넘치는 작품들은 삶에 감각을 일깨워주며
생명에 대해 다시 생각하게 되는 계기가 되어준다.

나는 진실성에 주목했으며 본질적인 산수를 담아내기 위해
온몸과 오감으로 자연을 느끼고 있다. 관습적 인식을 넘어선
작품은 '먹의 맛'과 '여백의 미'로 대표되는 전통 산수의
진수를 이어가되 과거의 답습이 아닌 오늘의 작품을 만들기 위한
실험이 지속되고 있다. 「섬」과 「바위꽃」 연작은 대상의 모습을
옮기되 물의 '맑음'과 '힘'을 표현하기 위한 비구상적 작품으로

나타난다. 형상에서 태어나 구상으로부터 벗어난 작품은
단순한 주제의식인 '맑은 힘'을 온몸으로 느끼게 한다.
산을 묵으로 표현한 「묵산」, 산과 구름을 운치 있게 그린
「산운」, 「산사에서」의 작품 등은 추구하는 것이 명확해지고
 그것을 스스로 알아갈수록 주제의식은 더욱 또렷해졌다.
구도의 측면에서 주제가 명확하게 드러났으며 배경과
주제의 대비 또한 분명히 나타난다. 기법에 있어서는
먹을 여러 번 올려 사용함으로써 '명확함'을
더 잘 표현할 수 있었다. 작품 하나하나는 화가의
또 다른 분신이라고 생각된다.
나의 '자아'가 작품에 녹아 있다는 생각은
'명확함'과 '강렬함'의 원동력이 되고 있다.

예술과 과학기술은 예전부터 밀접한 연관이 있었다.
한국화의 계승과 발전을 위해 새로운 시도를
도모하는 것은 과거와 미래의 소통이자
현재를 살아가는 예술가로서의 사명감이다.

The Wave Dream of Beauty
Writer's Notes by Jae Chun Ryu

KOREAN MOON

A wish warms you just by dreaming.

Such warmth gathered together and became the Korean Moon.

Earnest and warm. Because there is a wish that

makes us happy just by thinking about it,

we can live with a smile even with

the emotion of longing in our heart.

The moon, which could not shine alone,

shone in the eyes of many people.

I tried to capture the eagerness of the moon,

which is shining warmly on the world, in the Korean Moon.

PINK

Bloom anew.

All the energy and vitality gathered together and became pink.

A bright, beautiful color bloomed in my mind.

No matter how bitterly cold, thin, and sharp winter may be,

pink blooms after winter.

Only then does the pink glow

when a little bloomer covers the whole world.

MOON NIGHT

Lunar face, sky blue with sunset red.

No one knows, If she's crying or smiling.

Just dreaming the beautiful dream.

THE WAVE

Fate that looks like a coincidence

Even though know about to scatter

Blossomed a flower to return

Rock flower is not just rock

There so many rock in the world

But when dream of beauty

They can be a flower

PORTRAIT OF NATURE

The one thing

Can't contain the all.

But I wish all, It makes the mountain.

THE MOONLIGHT FLOWS IT BECOMES A PAINTING

As I stepped into the world of pure abstraction for the first time,

I felt happy as if the present of the scenery,

which had crossed over imitation and description,

had become lighter.

If the instant moment and a very long time were

captured as memories in Wave, in The Sansu series,

pure consistency is captured as the present life.

The series that has nothing to explain about the work

is the Sansu series. Since it has already been captured in a picture,

I am worried that adding words will interfere with the appreciation

and delivery of the work.

71

Portrait of Nature is a portrait of nature and me.

A literal portrait of nature. I would like to convey the remaining

words through my work.

Containing a portrait of nature is to reinterpret nature with

a view of nature and a view of art and to express it

through modern techniques and methods.

These factors are thought to be possible only when

self-reflection continues through experience and research.

I will constantly strive to produce works in the future.

I want to express the pureness.

As a painter, hope to contain the nature energy

What should I do? And why?

Suddenly, something pop up to my mind and I can see the truth.

It was so obvious that I forgot about it.

I promise my self. I will encounter my self. As truth.

Nature that stops but moves forever.

For drawing nature, I had to be part of nature.

Autumn has come as the green has passed.

And golden leaves always remind me of the past.In the past,

I had strong yet soft and clear eyes.

I tried to draw without shame, in front of the mirror of time.

There are sounds and scents in the mountains.

There are sounds and scents in the painting, too.

As always, I draw the portrait of nature in the clear air.

The work resembles a clean and cool nature.

The fresh wind fell on my fingertips and bloomed on the canvas.

Warmness flows through the feast of ink facing both eyes.

A very small human being captures nature.

Invisible intense consciousness returned as flowing water.

The artist drew majesty from the secular by destiny,

and the audience felt catharthic in its authenticity.

The artist always explores the nature of the work to

sublimate an ordinary landscape into a work.

The thinking work is the product of the self that has been mentally

reconstructed

beyond the simulation of the real scene in front of your eyes.

This also appears in the transformation of my work activities from

real scene to

its implied hidden meaning,

and can be seen as a step toward the abstract world.

In terms of themes, I tried to capture the longing for life and

awe for life in my work.

For purity, I felt nature silently and became a part of nature.

I had to stay awake every moment and feel alive.

In modern society, so many things are taken for granted and idealized

that humans in it pose a potential risk of losing their sense of life.

Dynamic and vital works awaken a sense of life and

serve as an opportunity to rethink life.

Art and technology have long been closely related.

A new attempt for the succession and development of Korean

painting is communication between the past and the future, and a

sense of mission as an artist living in the present.

The Moon

달빛이 흐르면 그림이 된다.

The Moonlight flows It becomes a painting.

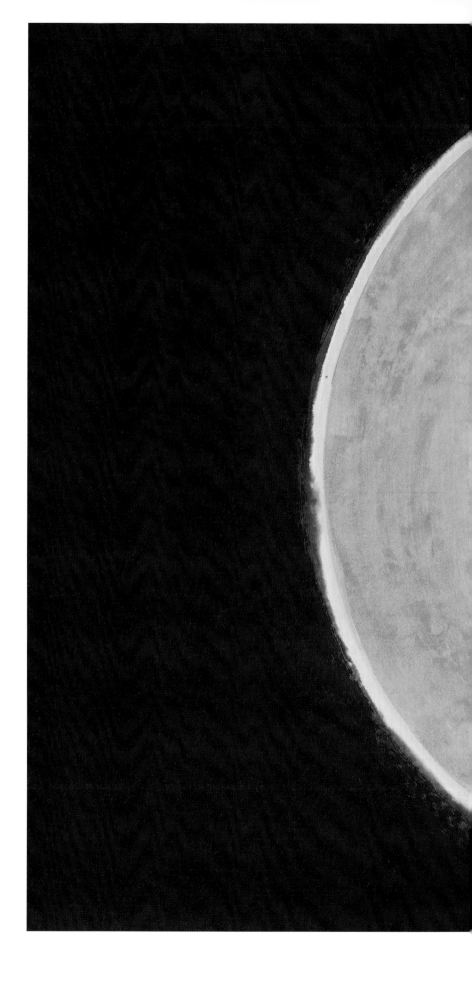

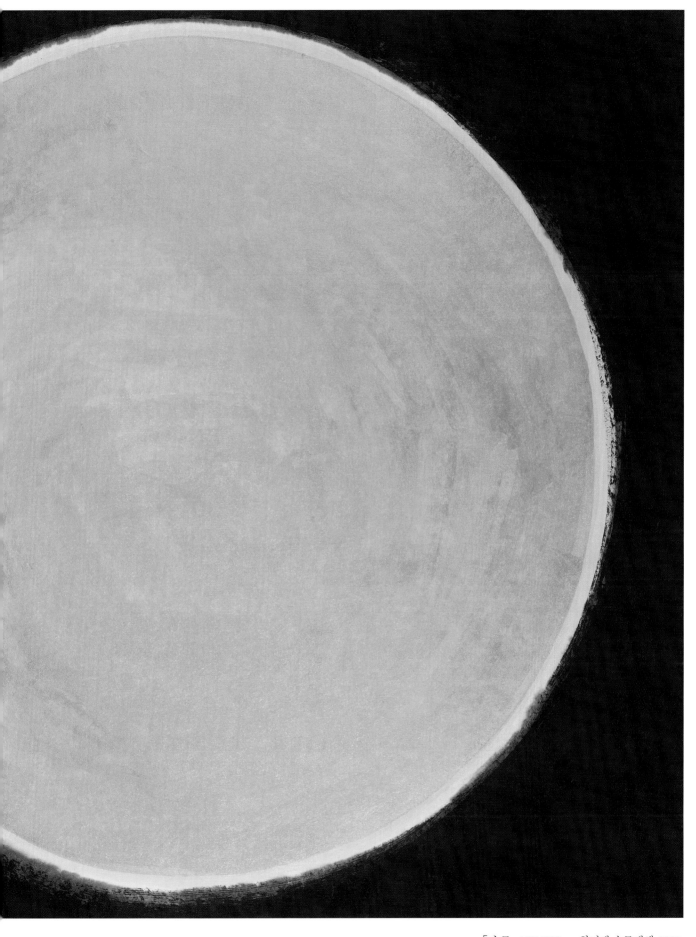

「더 문」, 130×190cm, 한지에 수묵채색, 2003.
The Moon, 130×190cm, Color and Ink on Korean Paper, 2003.

「한국의 달, 분홍」, 130×193cm, 한지에 수묵채색, 2003.
Korean Moon, Pink, 130×193cm, Color and Ink on Korean Paper, 2003.

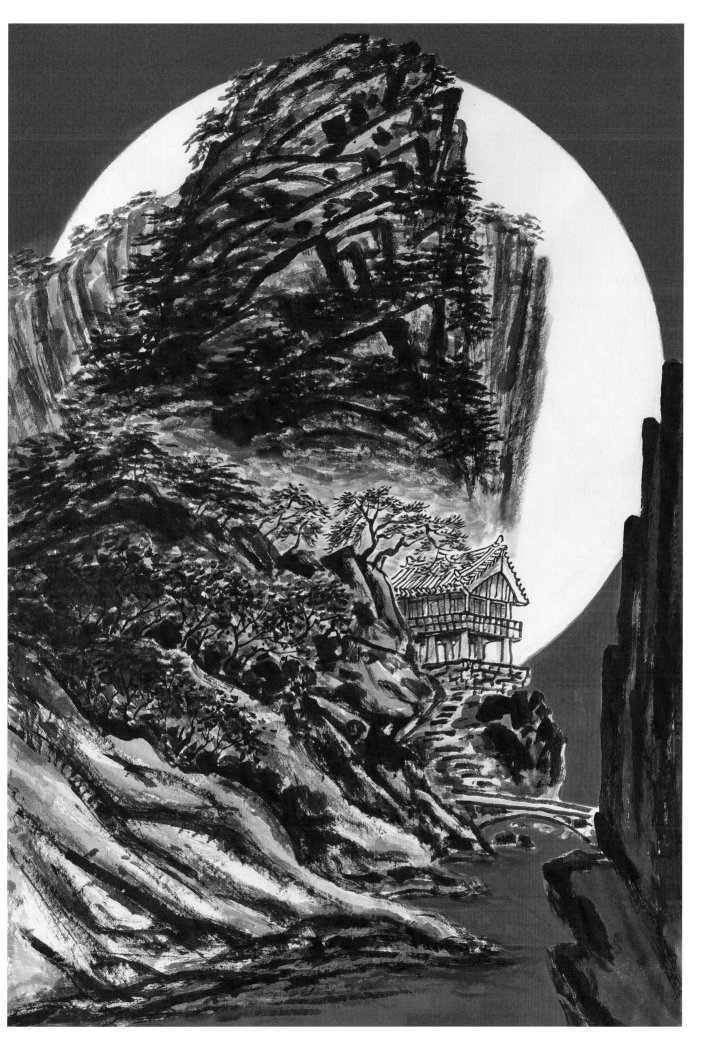

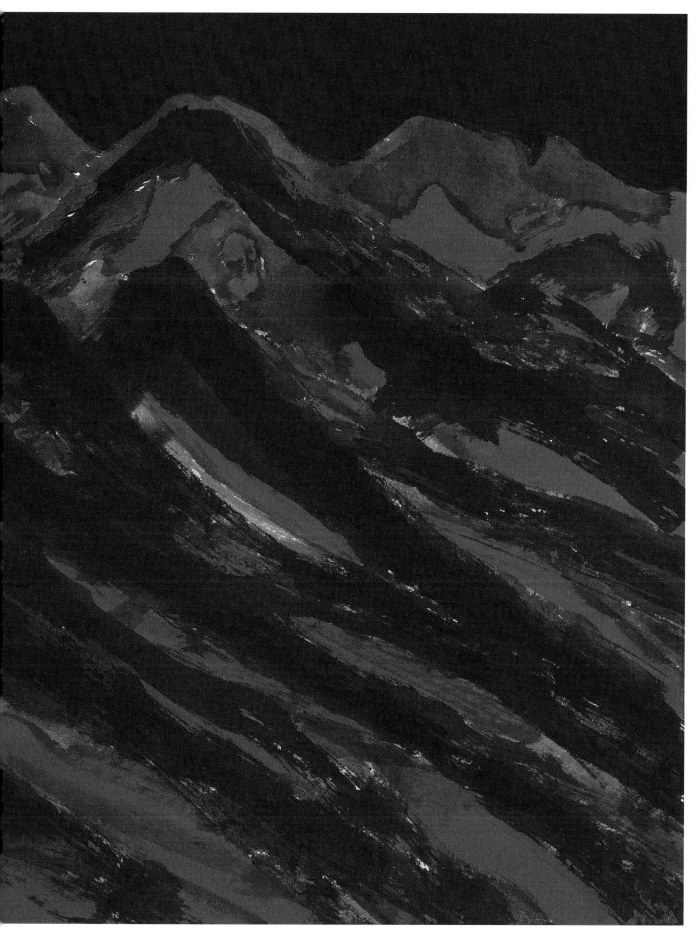

「The Mountain, 분홍」, 60.6×72.7cm, 한지에 수묵채색, 2022.
The Mountain, Pink, 60.6×72.7cm, Color and Ink on Korean Paper, 2022.

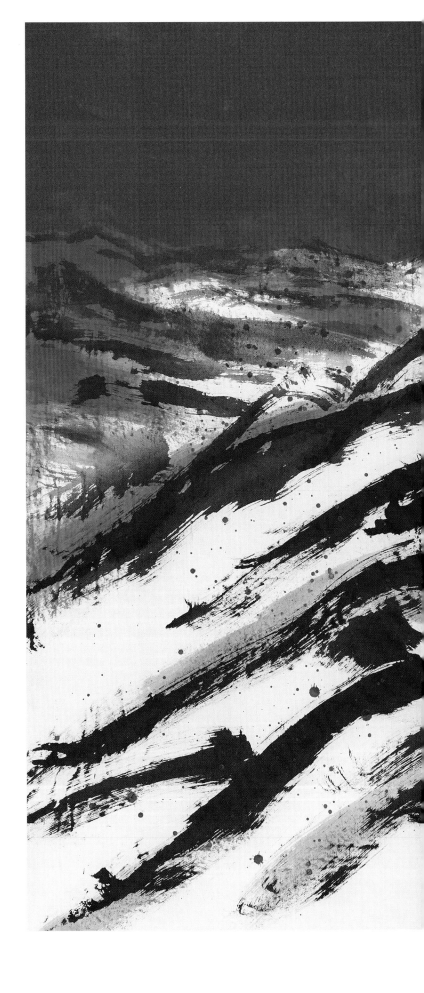

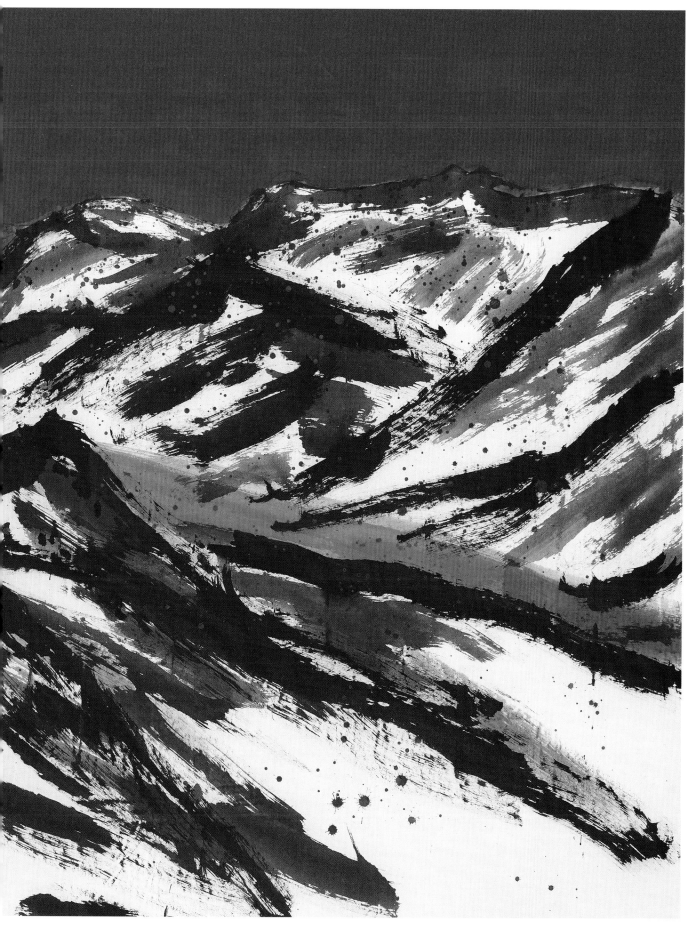

「The Mountain, 분홍」, 130×162cm, 한지에 수묵채색, 2023.
The Mountain, Pink, 130×162cm, Color and Ink on Korean Paper, 2023.

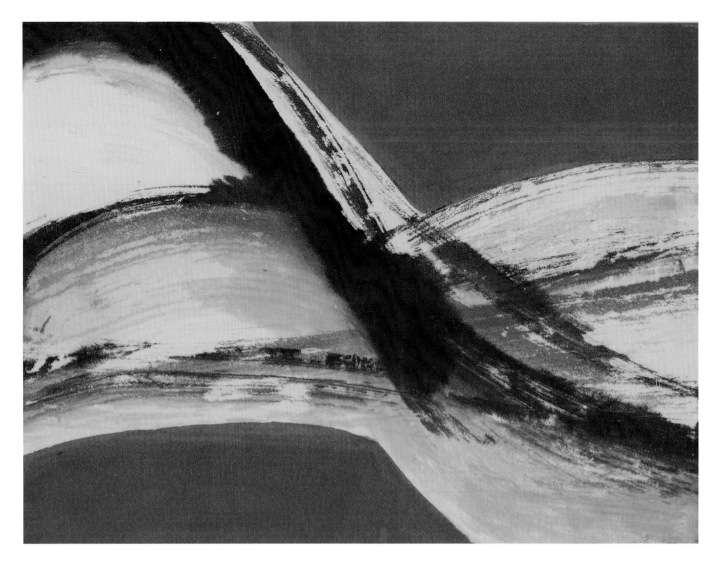

「더 문, 분홍」, 30×40cm, 한지에 수묵채색, 2023.
The Moon, Pink, 30×40cm, Color and Ink on Korean Paper, 2023.

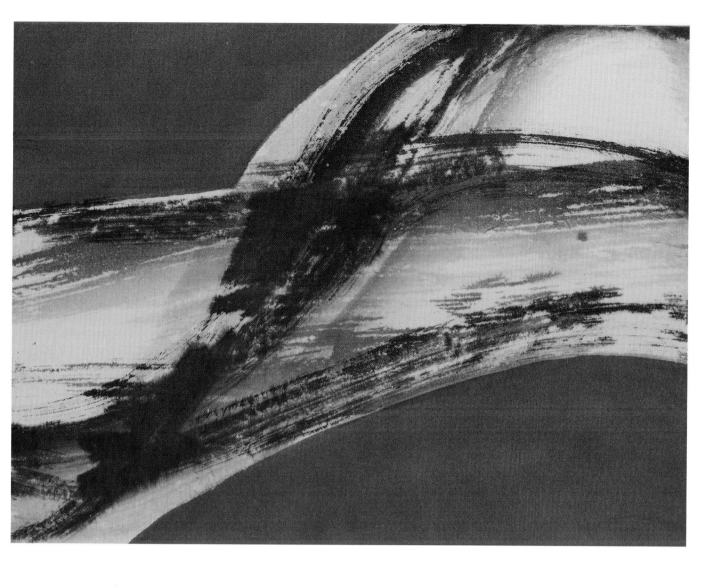

「더 문, 분홍」, 30×40cm, 한지에 수묵채색, 2023.
The Moon, Pink, 30×40cm, Color and Ink on Korean Paper, 2023.

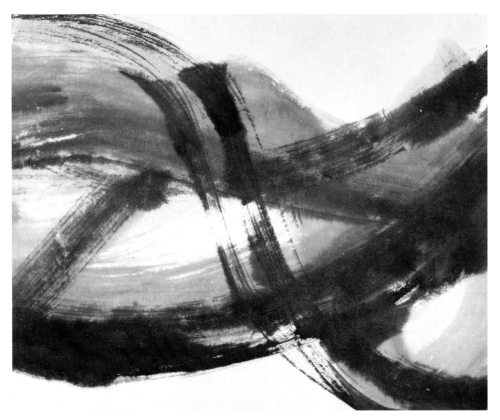
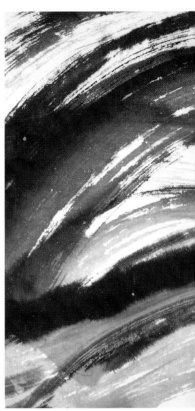

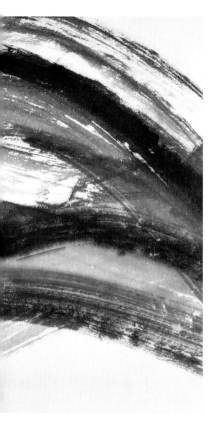
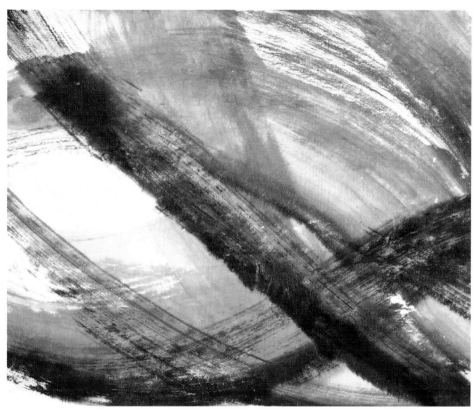

「흐르는 달」, 각 30×40cm, 한지에 수묵, 2023.
The Moon flows, each 30×40cm, Ink on Korean Paper, 2023.

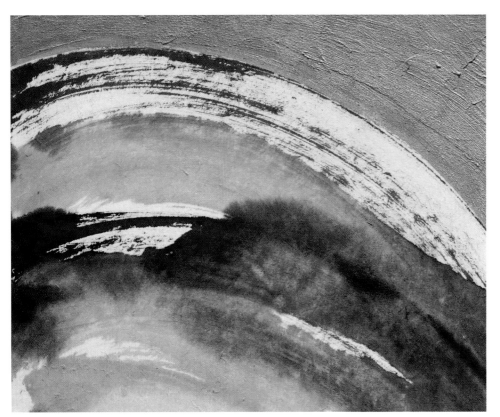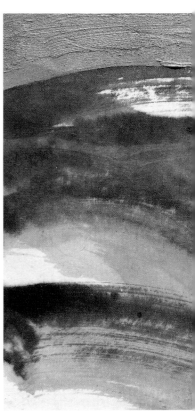

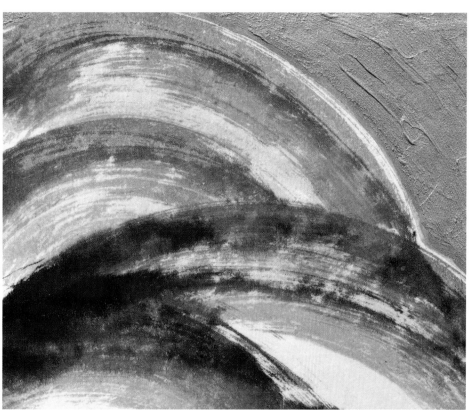

「흐르는 달」, 각 30×40cm, 한지에 수묵채색, 2023.
The Moon flows, each 30×40cm, Color and Ink on Korean Paper, 2023.

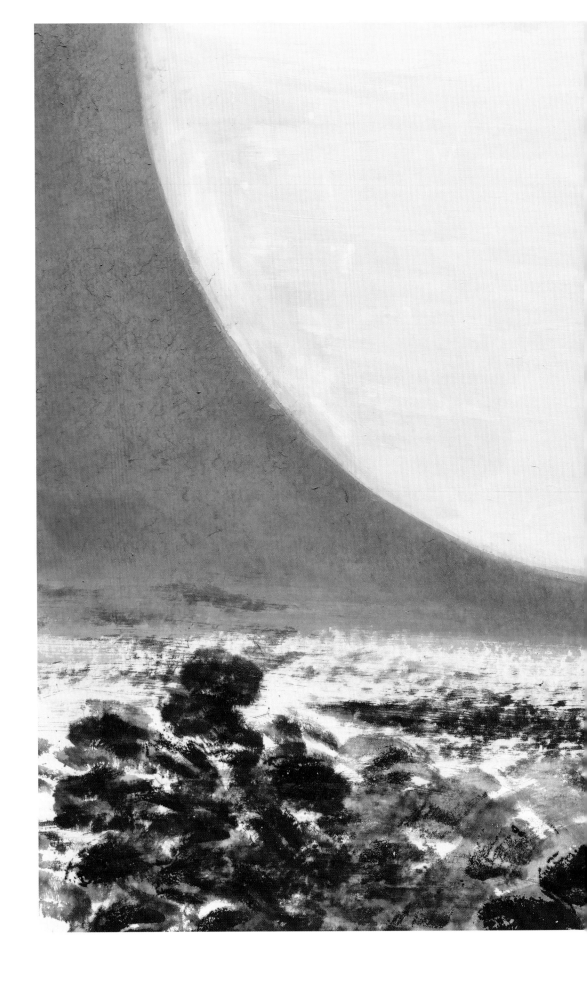

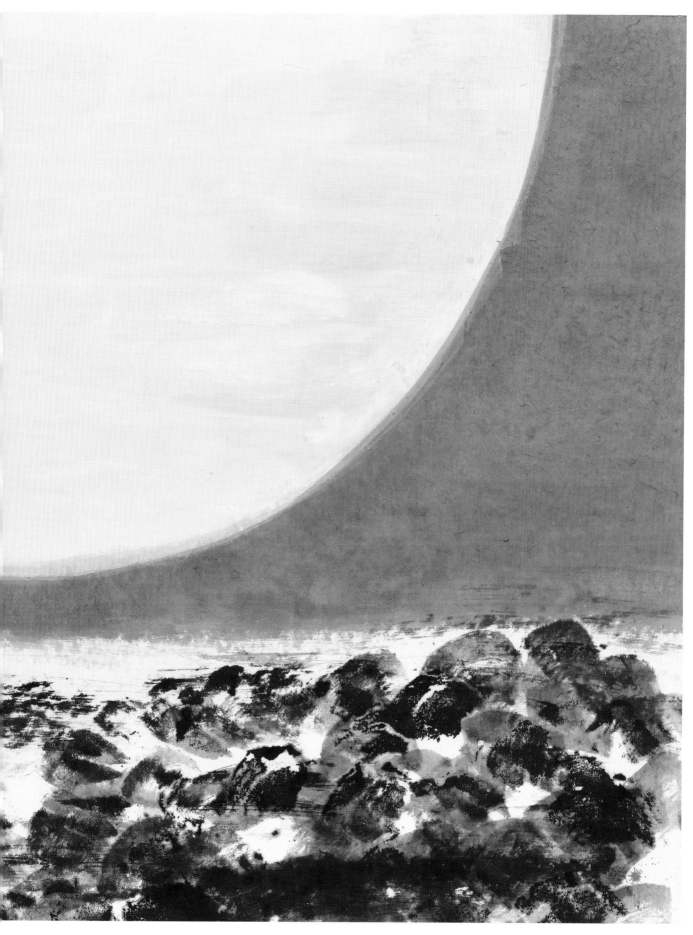

「더 문」, 130×190cm, 한지에 수묵채색, 2023.
The Moon, 130×190cm, Color and Ink on Korean Paper, 2023.

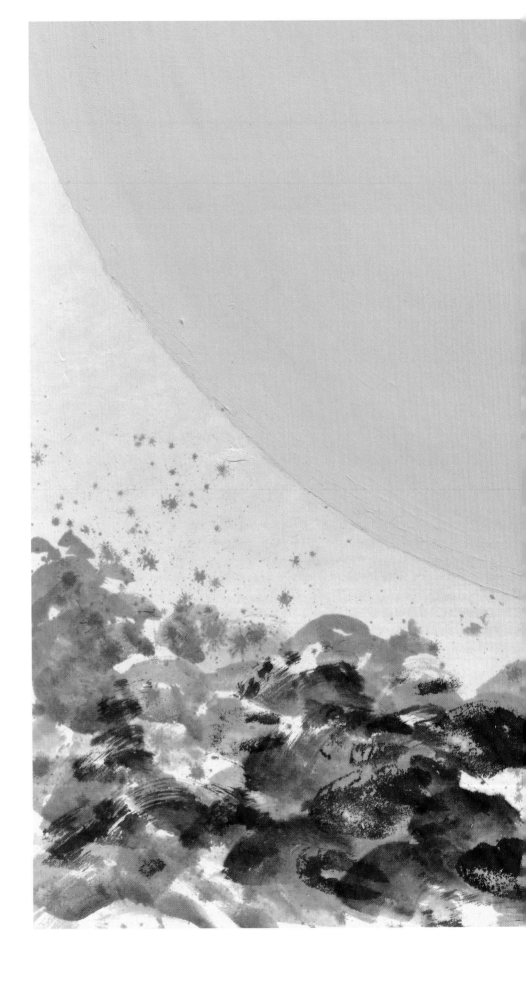

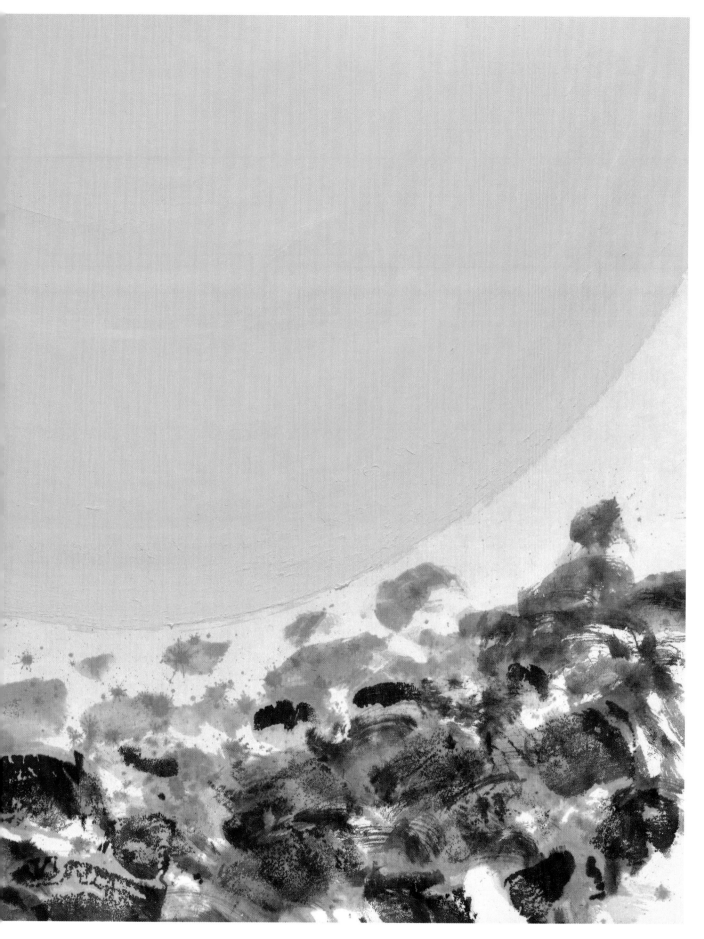

「더 문, 노랑」, 120×175cm, 한지에 수묵채색, 2023.
The Moon, Yellow, 120×175cm, Color and Ink on Korean Paper, 2023.

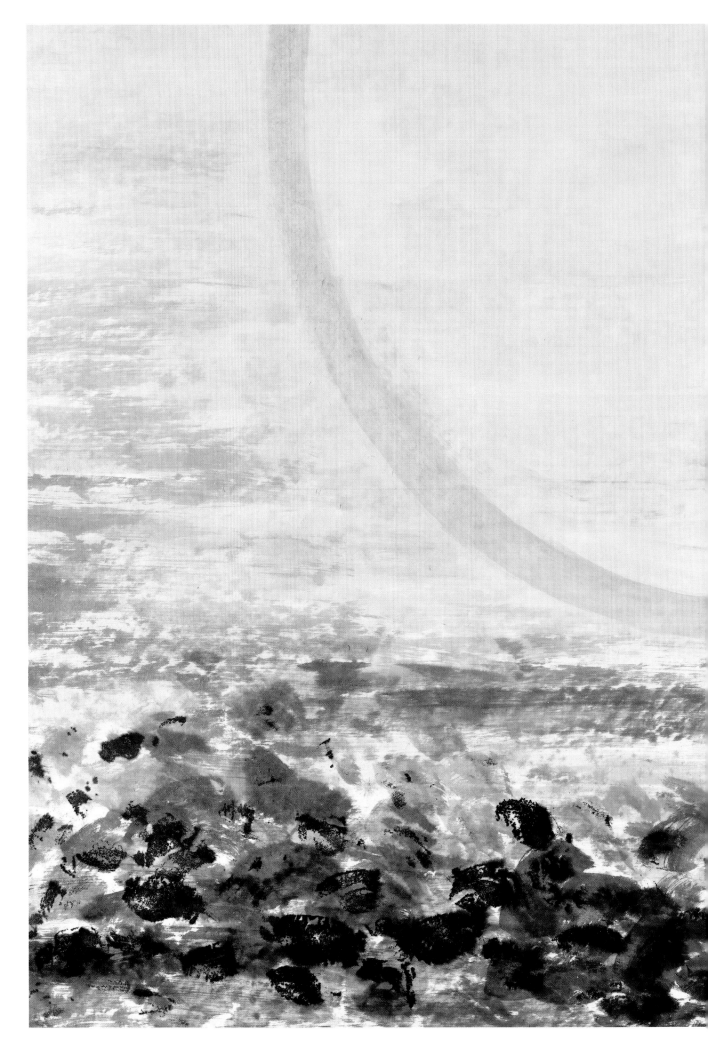

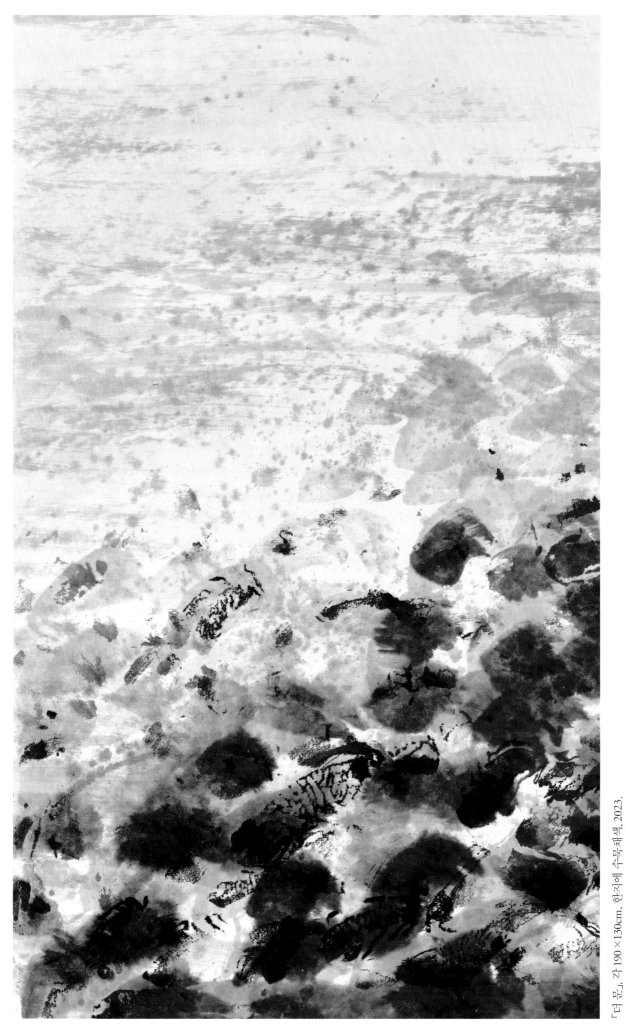

「더」 문, 각 190×130cm, 한지에 수묵채색, 2023.
The Moon, each 190×130cm, Color and ink on Korean paper, 2023.

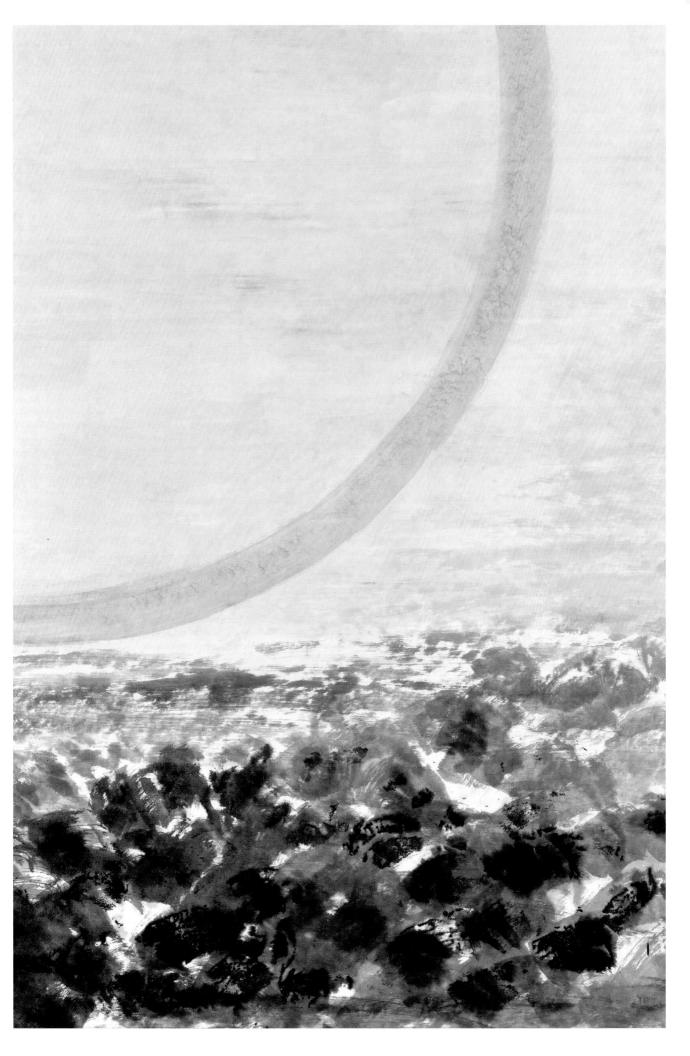

한국의 달

소원은 꿈꾸기만 해도
따듯해진다.
그런 따듯함들이 모여
한국의 달이 되었다.

Korean Moon

A wish warms
you just by dreaming.
Such warmth gathered together and
became the Korean Moon.

「한국의 달」, 212×148cm, 한지에 수묵채색, 2023.
Korean Moon, 212×148cm, Color and Ink on Korean Paper, 2023.

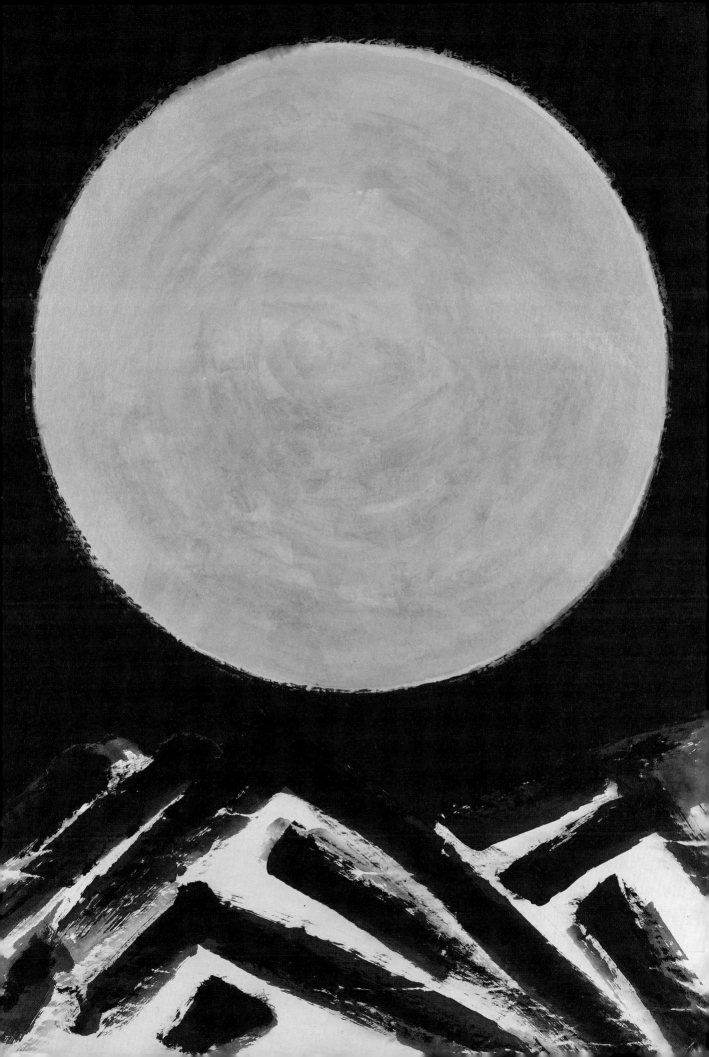

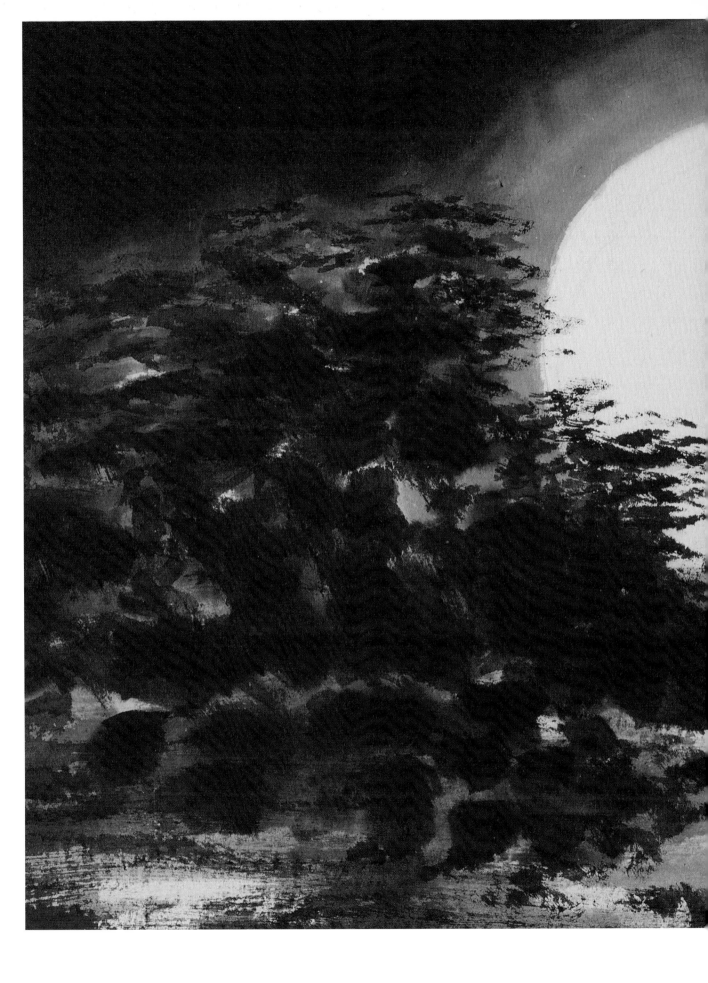

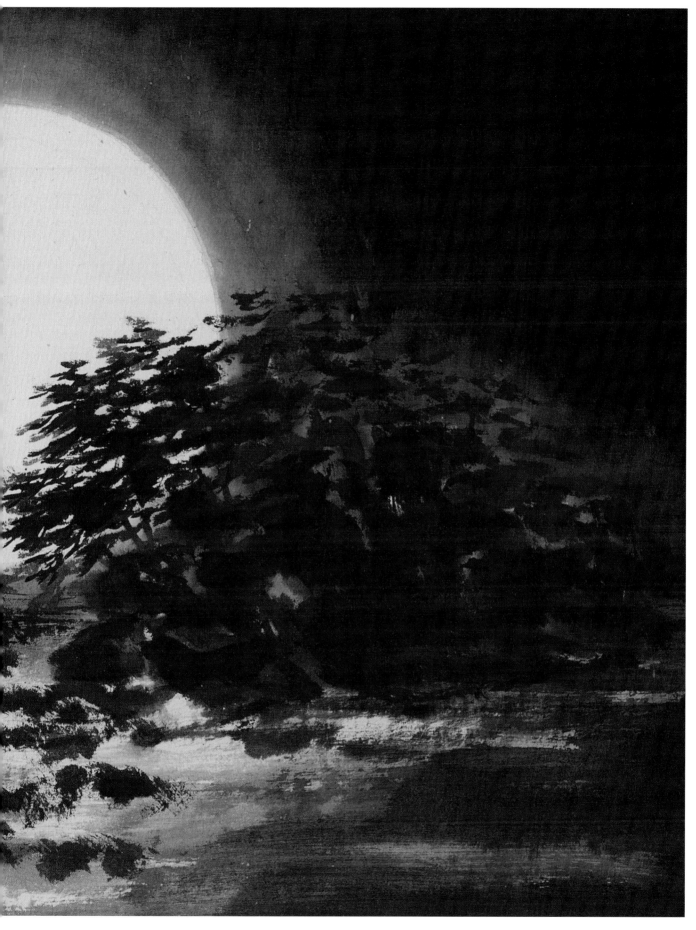

「월하」, 60×100cm, 한지에 수묵채색, 2022.
Moonlight, 60×100cm, Color and Ink on Korean Paper, 2022.

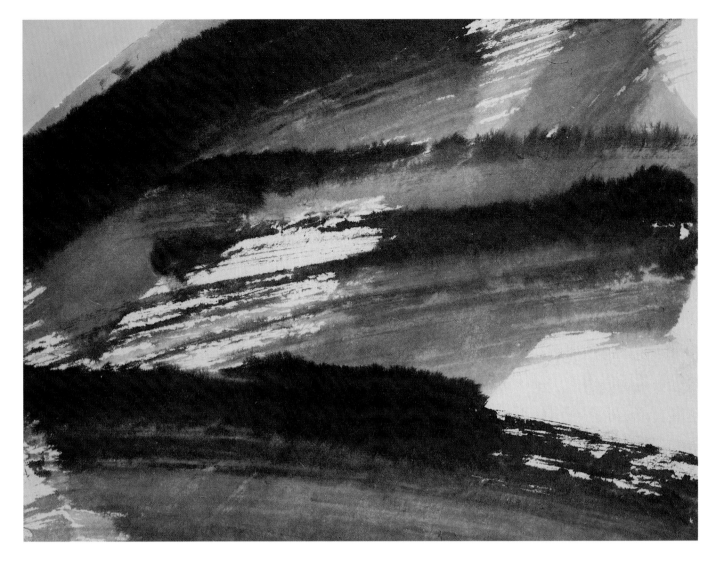

「한국의 달, 노랑」, 30×40cm, 한지에 수묵채색, 2023.
Korean Moon, Yellow, 30×40cm, Color and Ink on Korean Paper, 2023.

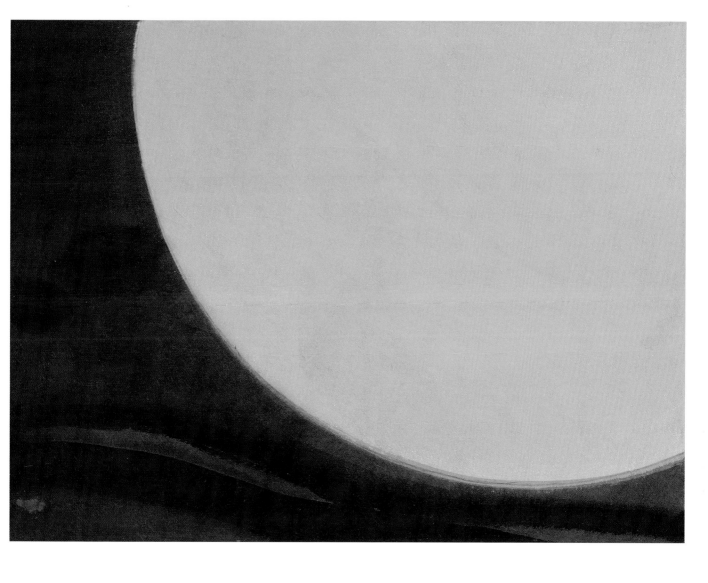

「한국의 달, 노랑」, 30×40cm, 한지에 수묵채색, 2023.
Korean Moon, Yellow, 30×40cm, Color and Ink on Korean Paper, 2023.

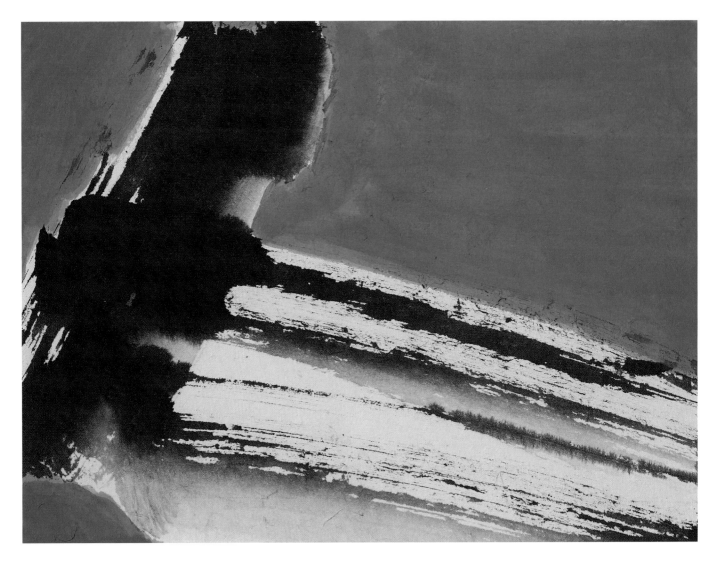

「The Mountain, 파랑」, 30×40cm, 한지에 수묵채색, 2023.
The Mountain, Blue, 30×40cm, Color and Ink on Korean Paper, 2023.

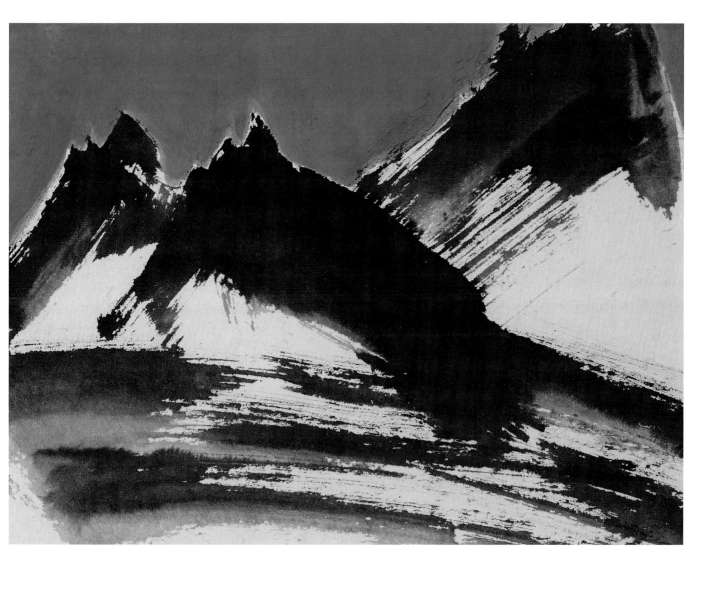

「The Mountain, 파랑」, 30×40cm, 한지에 수묵채색, 2023.
The Mountain, Blue, 30×40cm, Color and Ink on Korean Paper, 2023.

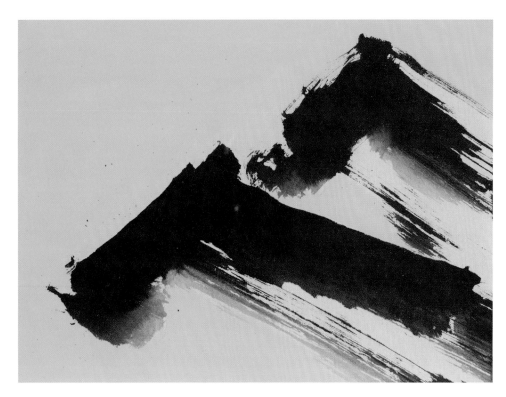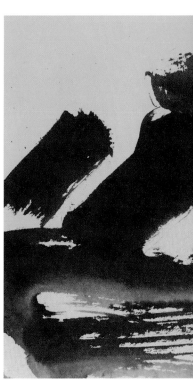

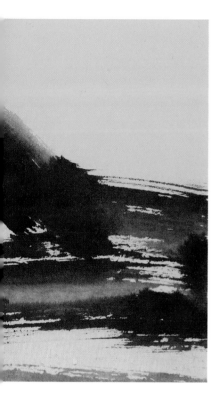
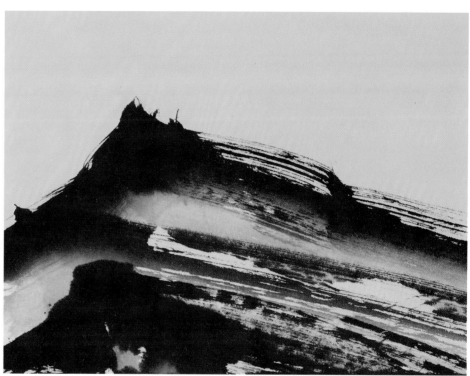

「한국의 달, 노랑」, 각 30×40cm, 한지에 수묵채색, 2023.
Korean Moon, Yellow, each 30×40cm, Color and Ink on Korean Paper, 2023.

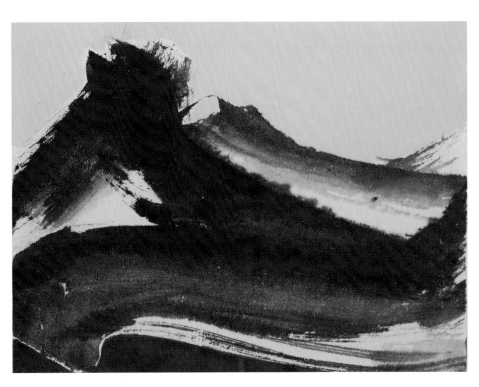

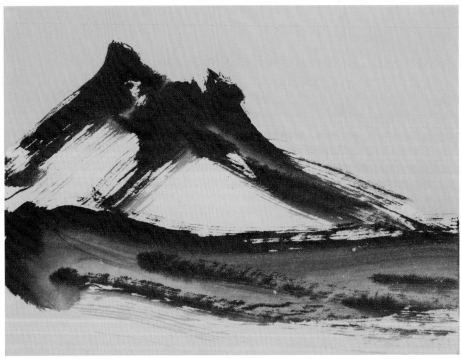

「흐르는 달」, 각 30×40cm, 한지에 수묵채색, 2023.
The Moon flows, each 30×40cm, Color and Ink on Korean Paper, 2023.

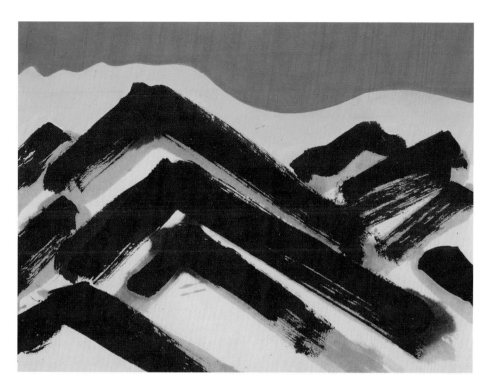

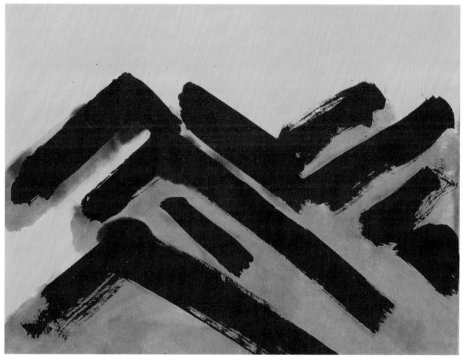

「흐르는 달」, 각 30×40cm, 한지에 수묵채색, 2023.
The Moon flows, each 30×40cm, Color and Ink on Korean Paper, 2023.

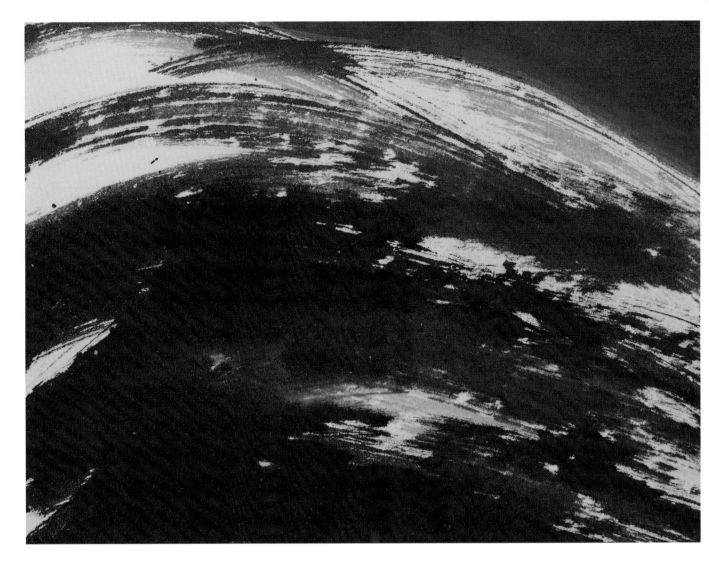

「흐르는 달, 초록」, 30×40cm, 한지에 수묵채색, 2023.
The Moon flows, Green, 30×40cm, Color and Ink on Korean Paper, 2023.

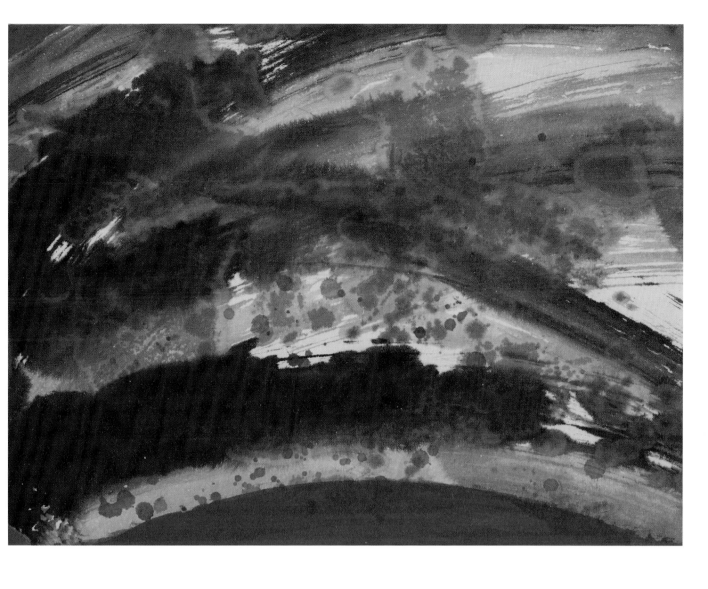

「흐르는 달」, 30×40cm, 한지에 수묵채색, 2023.
The Moon flows, 30×40cm, Color and Ink on Korean Paper, 2023.

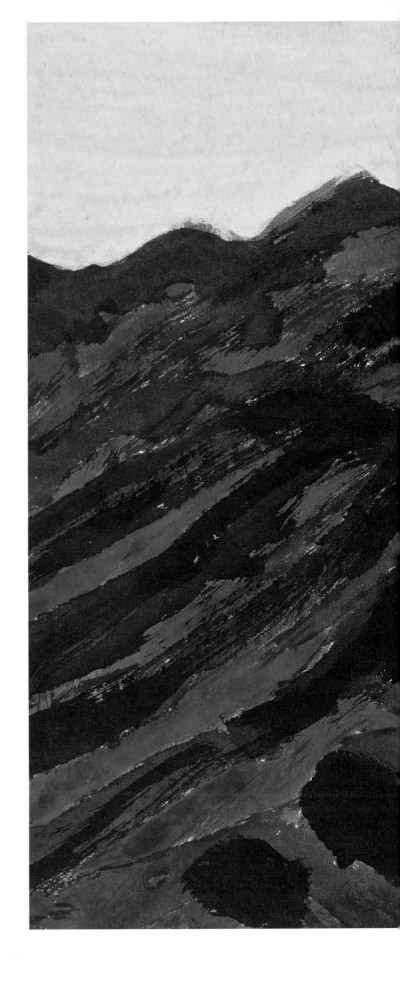

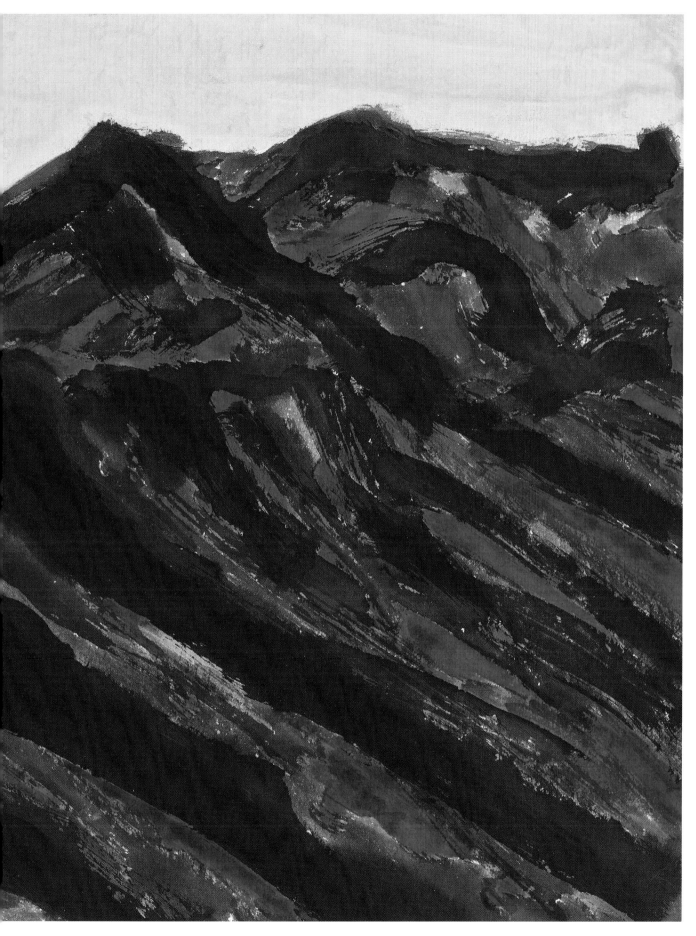

「The Mountain, 파랑」, 60×73cm, 한지에 수묵채색, 2023.
The Mountain, Blue, 60×73cm, Color and Ink on Korean Paper, 2023.

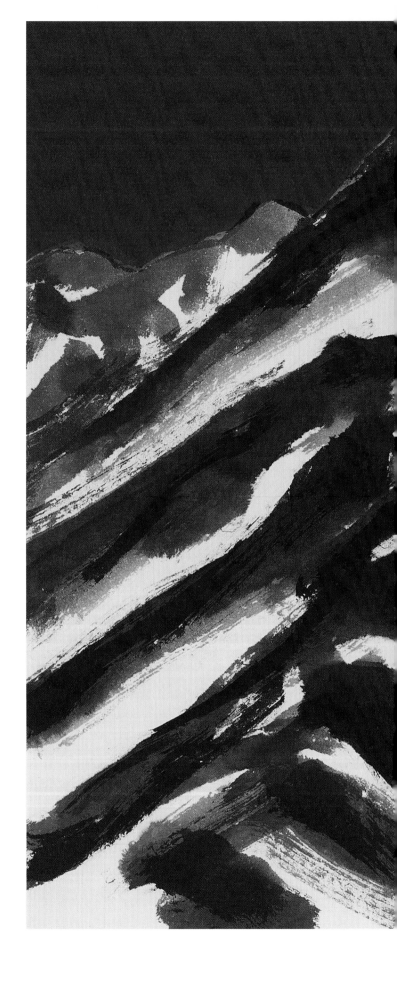

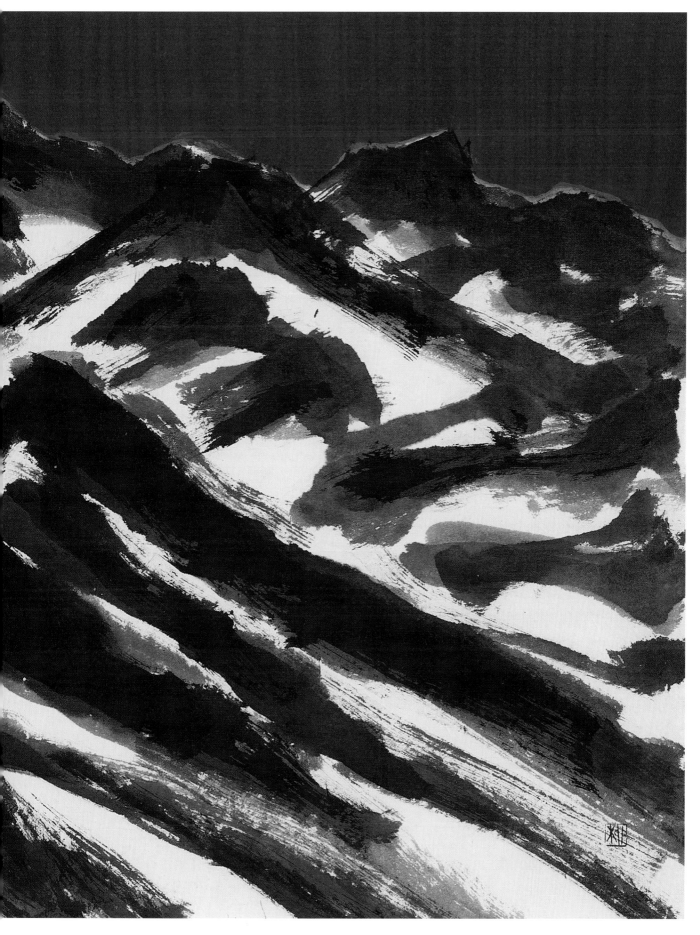

「붉은 산」, 60.6×72.7cm, 한지에 수묵채색, 2022.
Red Mountain, 60.6×72.7cm, Color and Ink on Korean Paper, 2022.

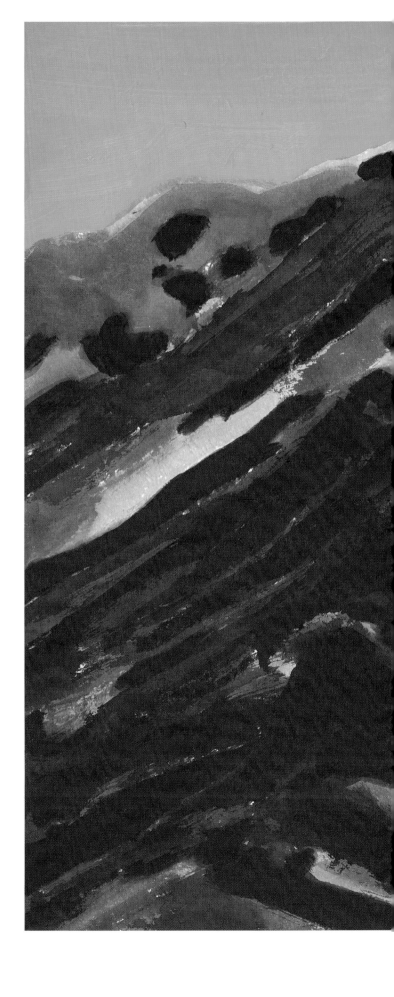

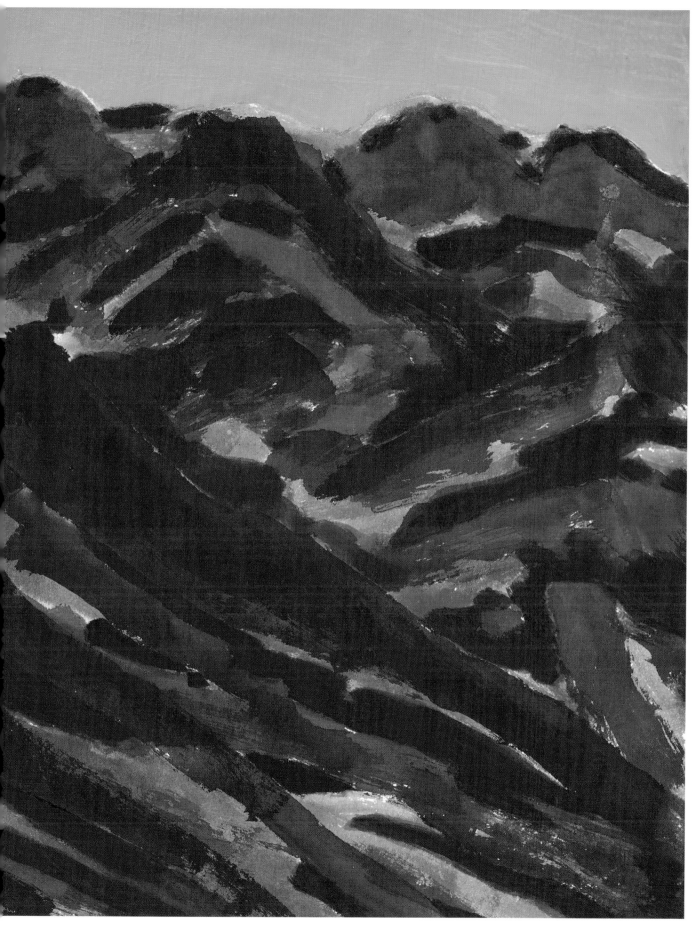

「The Mountain」, 60×73cm, 한지에 수묵채색, 2023.
The Mountain, 60×73cm, Color and Ink on Korean Paper, 2023.

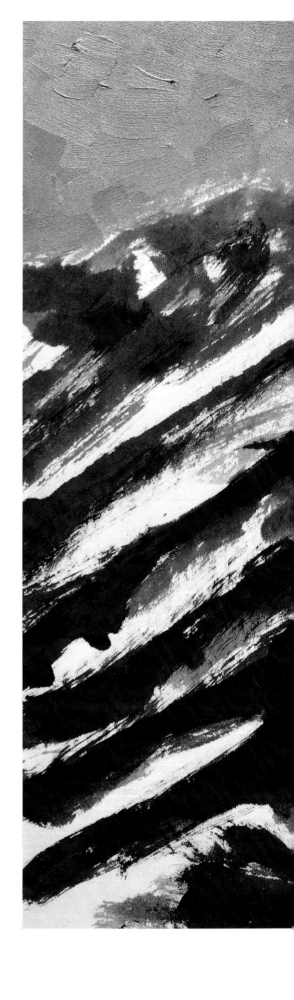

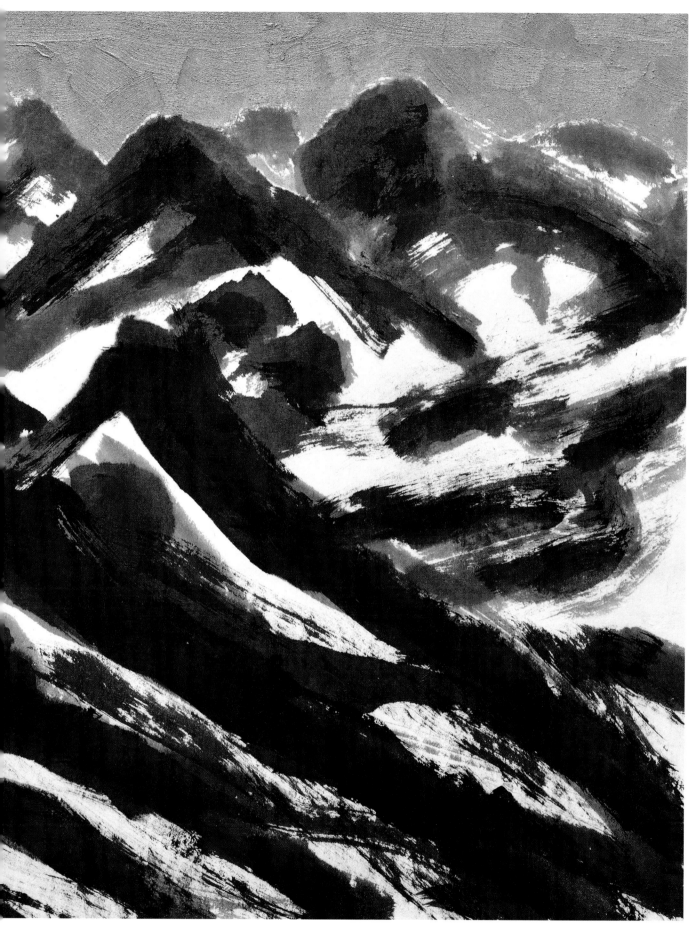

「황금 산」, 60.6×72.7cm, 한지에 수묵채색, 2022.
Gold Mountain, 60.6×72.7cm, Color and Ink on Korean Paper, 2022.

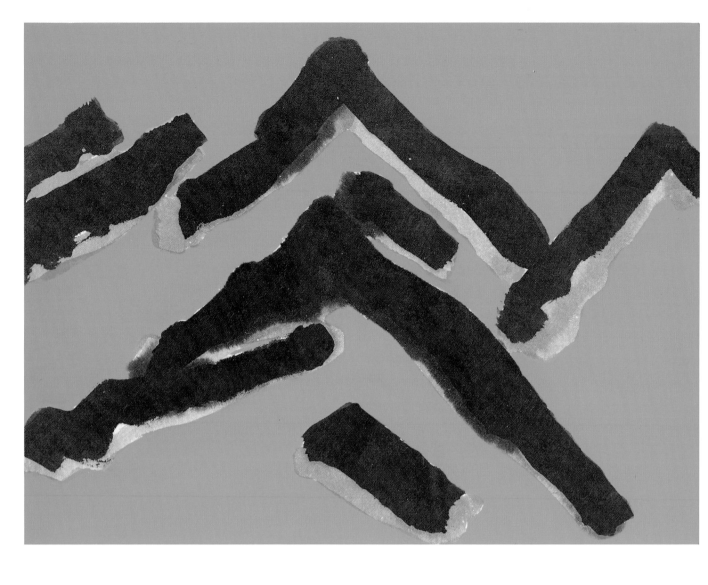

「The Mountain, 청록」, 30×40cm, 한지에 수묵채색, 2023.
The Mountain, Blue Green, 30×40cm, Color and Ink on Korean Paper, 2023.

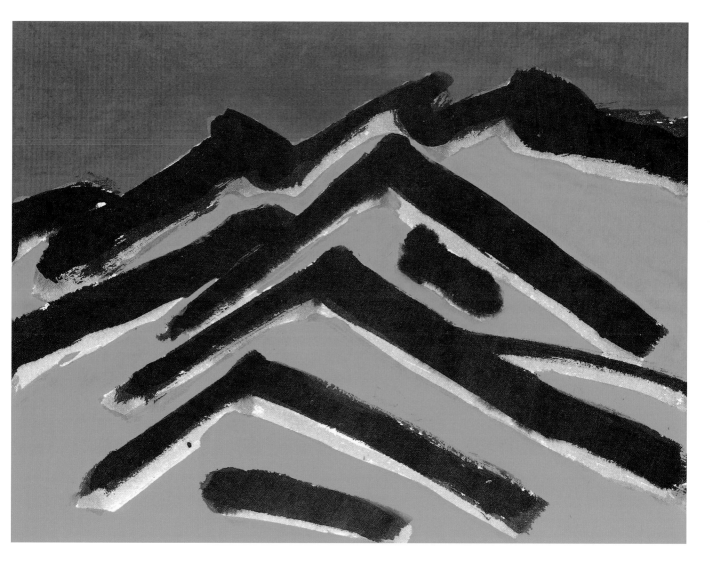

「The Mountain, 청록」, 30×40cm, 한지에 수묵채색, 2023.
The Mountain, Blue Green, 30×40cm, Color and Ink on Korean Paper, 2023.

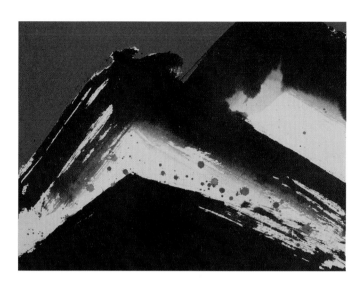

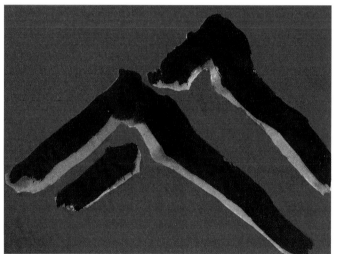

「The Mountain, 분홍」, 각 30×40cm, 한지에 수묵채색, 2023.
The Mountain, Pink, each 30×40cm, Color and Ink on Korean Paper, 2023.

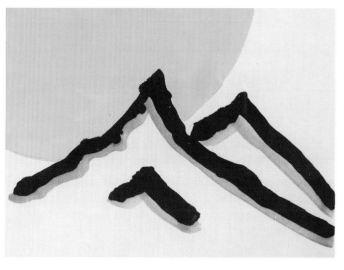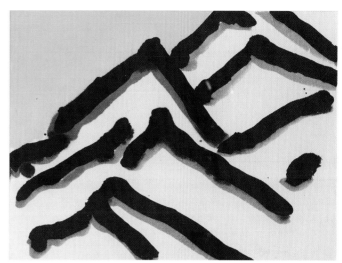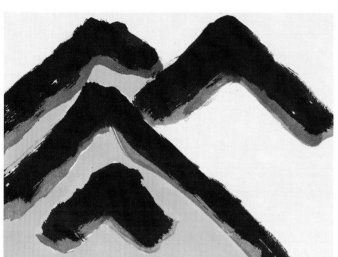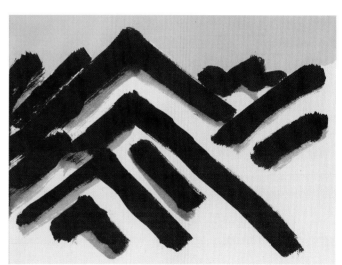

「한국의 달, 노랑」, 각 30×40cm, 한지에 수묵채색, 2023.
Korean Moon, Yellow, each 30×40cm, Color and Ink on Korean Paper, 2023.

「The Mountain, 노랑」, 각 30×40cm, 한지에 수묵채색, 2023.
The Mountain, Yellow, each 30×40cm, Color and Ink on Korean Paper, 2023.

「더 문, 노랑」, 각 30×40cm, 한지에 수묵채색, 2023.
The Moon, Yellow, each 30×40cm, Color and Ink on Korean Paper, 2023.

「더 문」, 190×130cm, 한지에 수묵채색, 2023.
The Moon, 190×130cm, Color and Ink on Korean Paper, 2023.

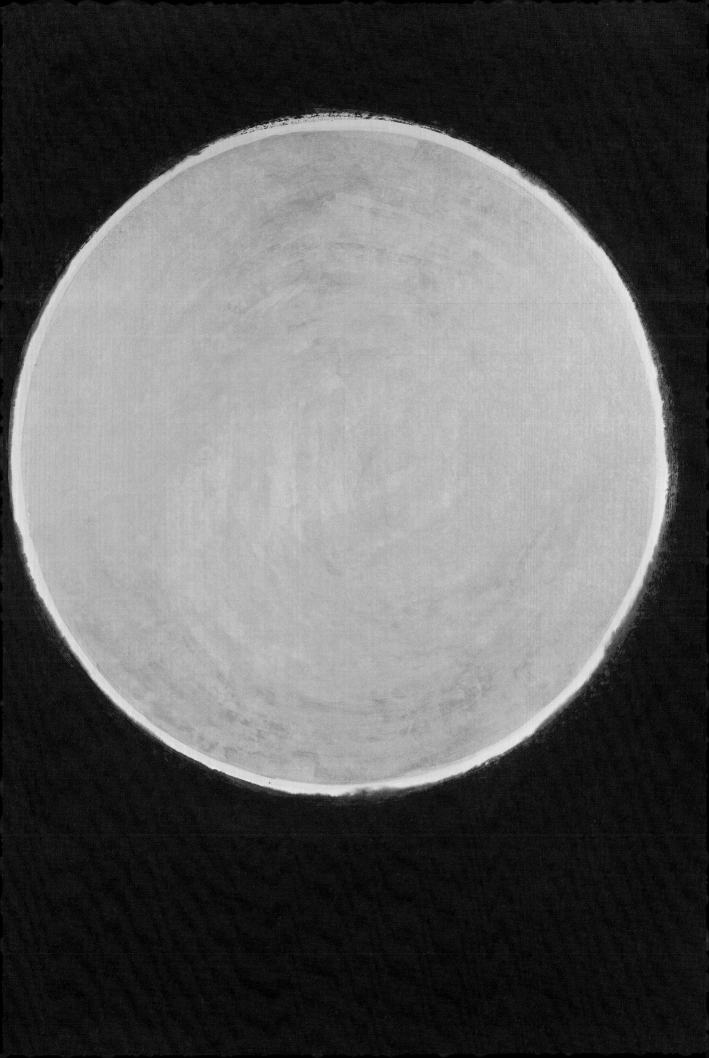

마음의 달

몽환적인 꿈을 소재로 한 달은
풍요의 형상화다.
그렇기에 더욱 화려하고 따스하면서도,
무엇이든지 될 수 있는
꿈의 세계를 좀 더
자유롭게 표현할 수 있었다.

Full Moon

The moon is a dreamy subject and
embodies abundance.
Therefore, I was able to express morefreely
a world of dreams that is
splendid, warm, and difficult to approach
and makes everything possible.

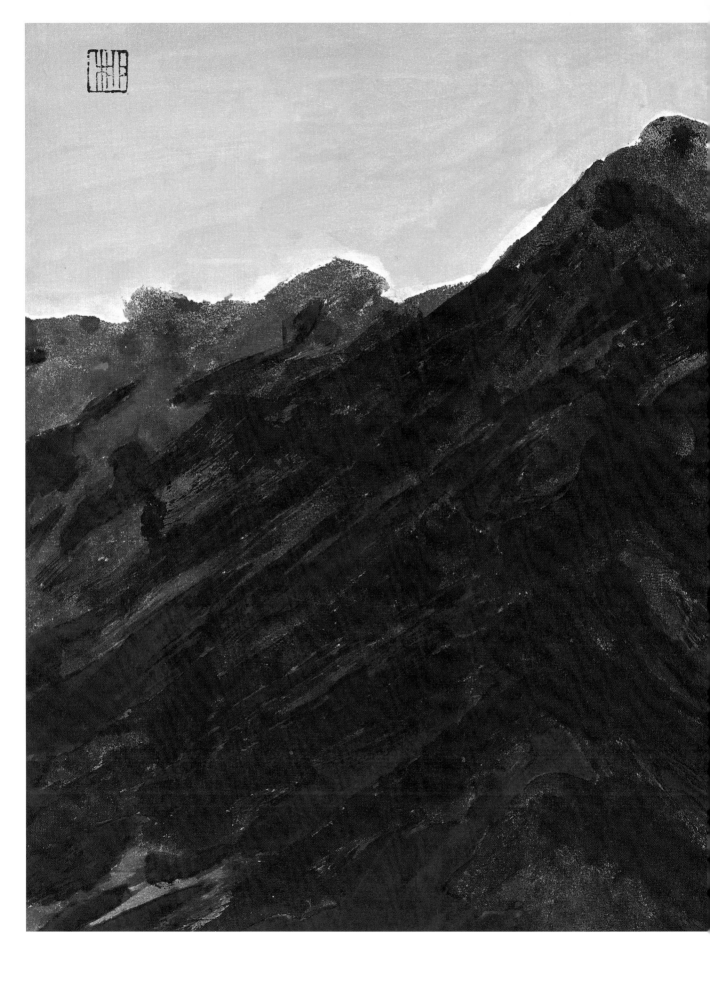

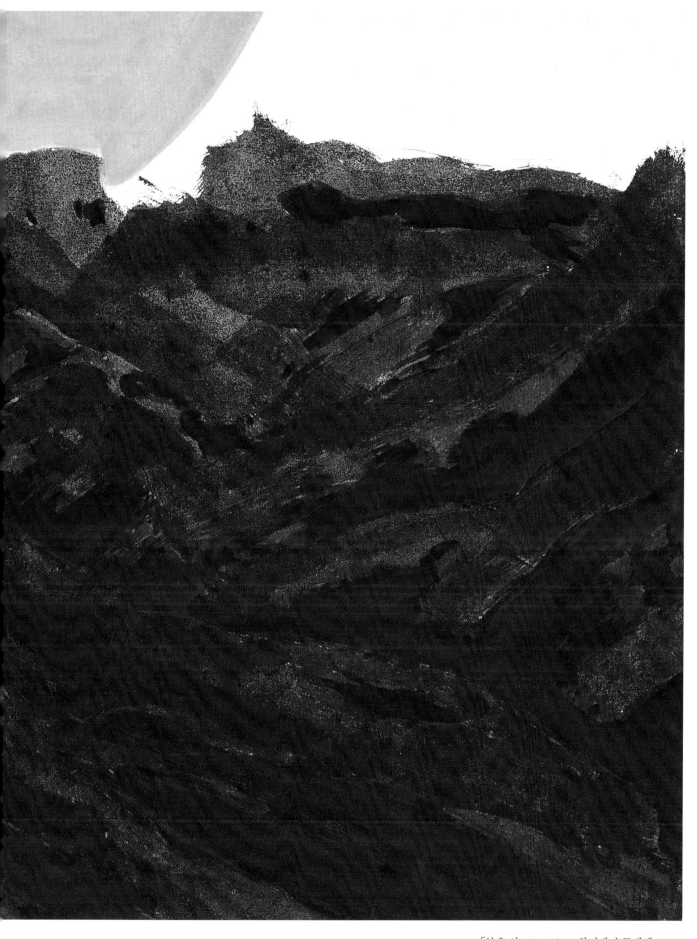

「붉은 산」, 50×76cm, 한지에 수묵채색, 2022.
Red Mountain, 50×76cm, Color and Ink on Korean Paper, 2022.

「마음의 달」, 150×212cm, 한지에 수묵채색, 2022.
Full Moon, 150×212cm, Color and Ink on Korean Paper, 2022.

「마음의 달」, 103×212cm, 한지에 수묵채색, 2022.
Full Moon, 103×212cm, Color and Ink on Korean Paper, 2022.

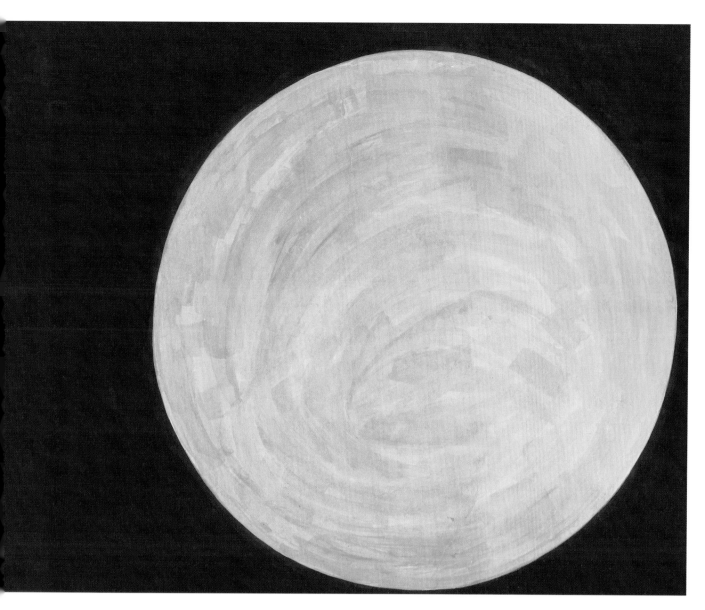
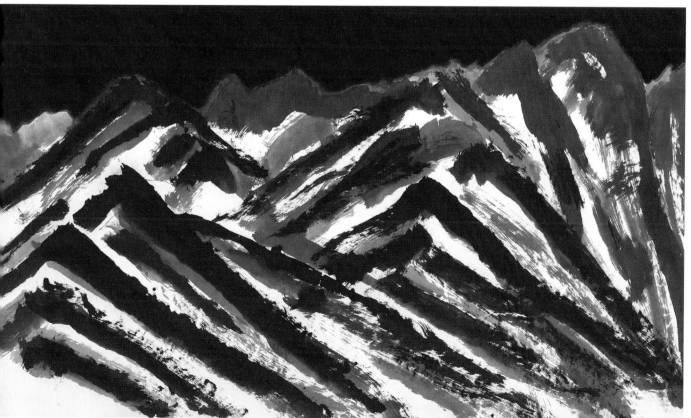

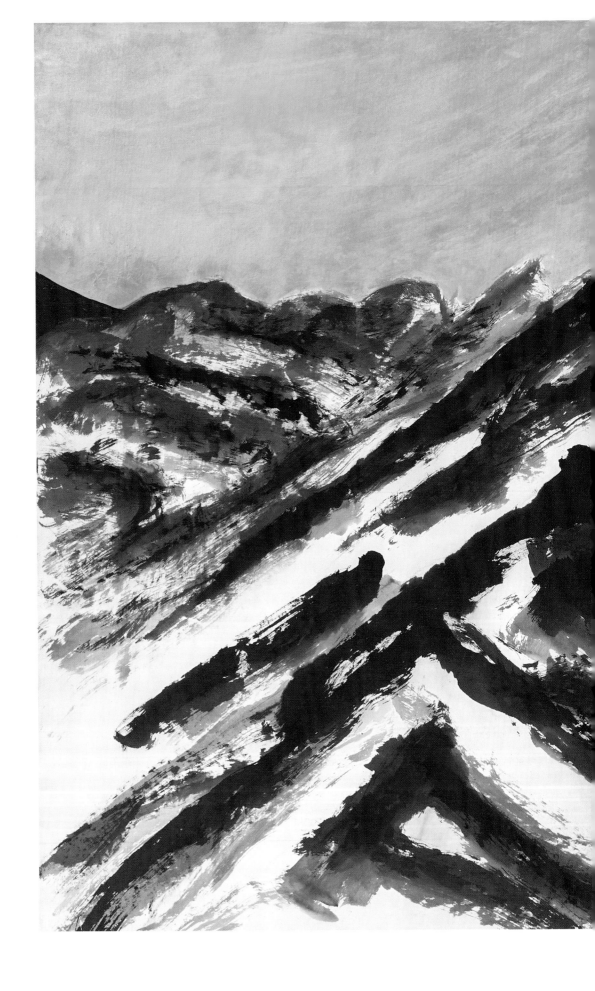

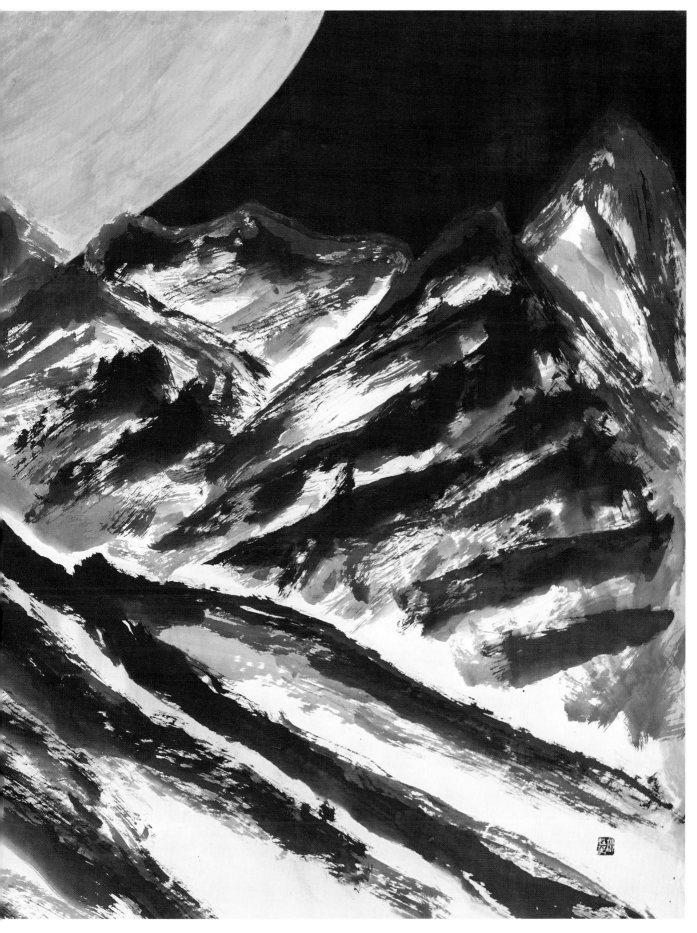

「달빛 넘어」, 150×212cm, 한지에 수묵채색, 2022.
Over the Moonlight, 150×212cm, Color and Ink on Korean Paper, 2022.

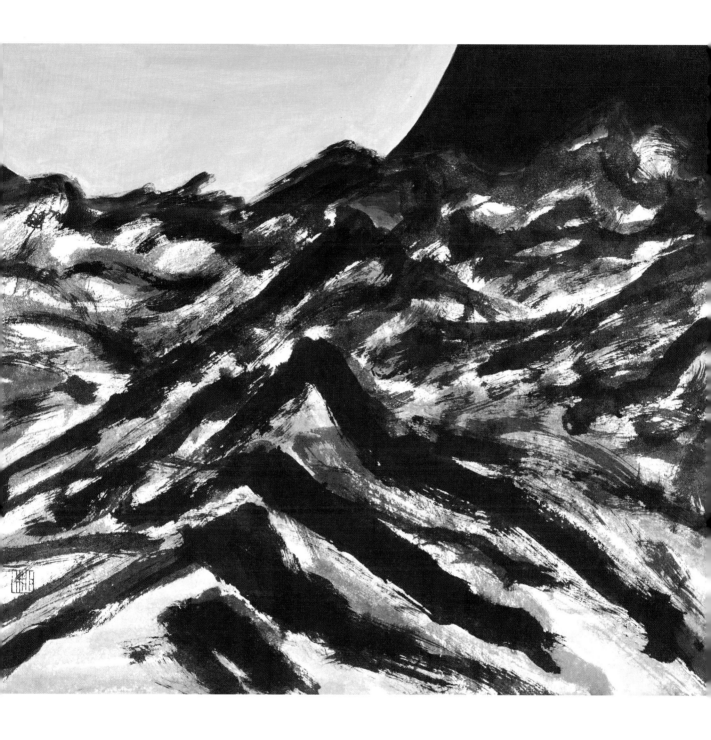

「달님」, 60.6×72.7cm, 한지에 수묵채색, 2022.
Dear Moon, 60.6×72.7cm, Color and Ink on Korean Paper, 2022.

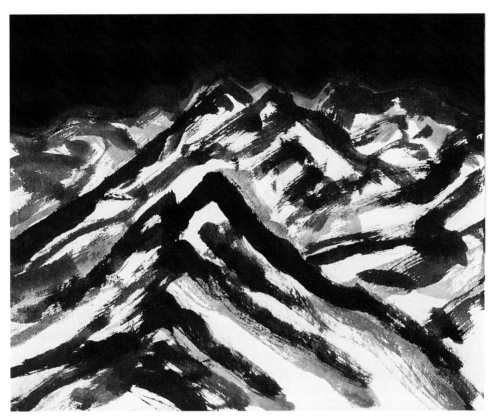

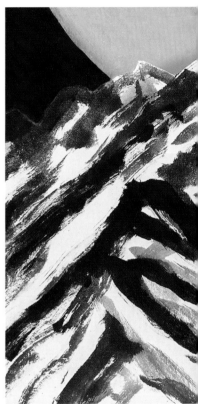

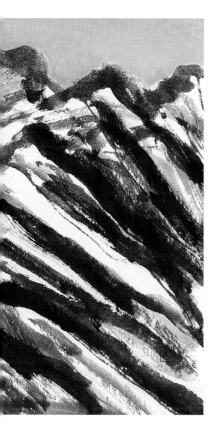
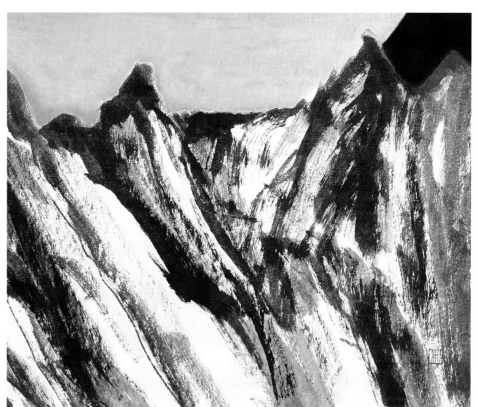

「마음의 달」, 60.6×218cm, 한지에 수묵채색, 2022.
Full Moon, 60.6×218cm, Color and Ink on Korean Paper, 2022.

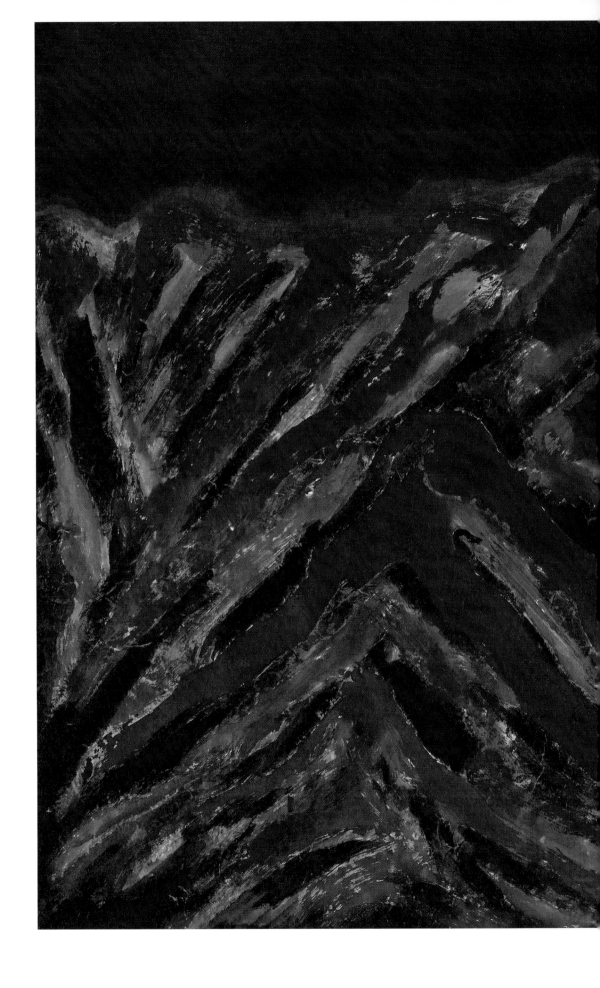

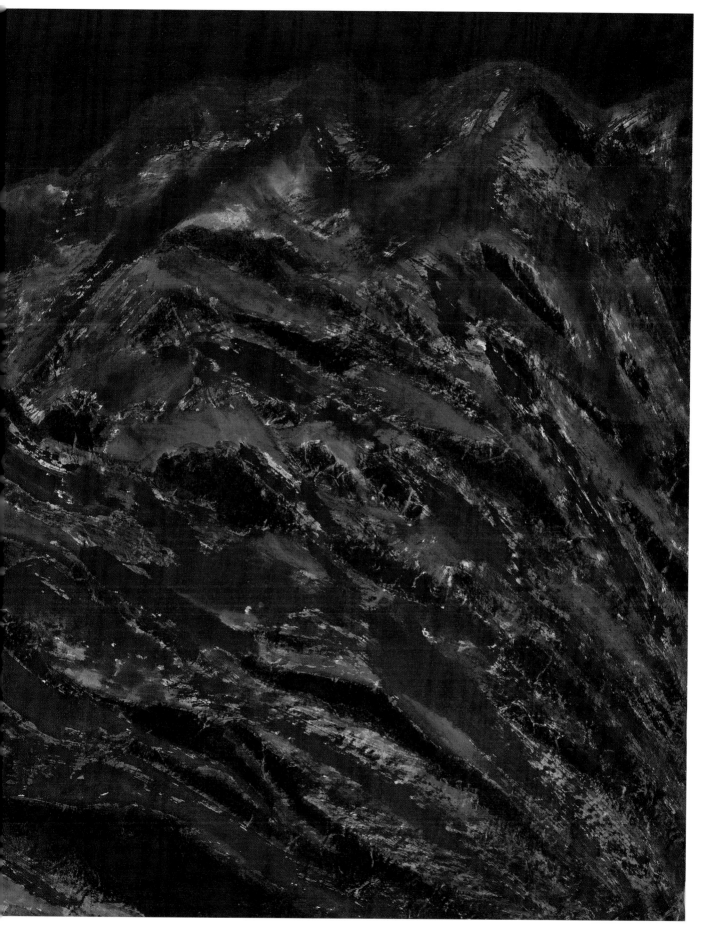

「흑호」, 149×212cm, 한지에 수묵채색, 2022.
Black Tiger, 149×212cm, Color and Ink on Korean Paper, 2022.

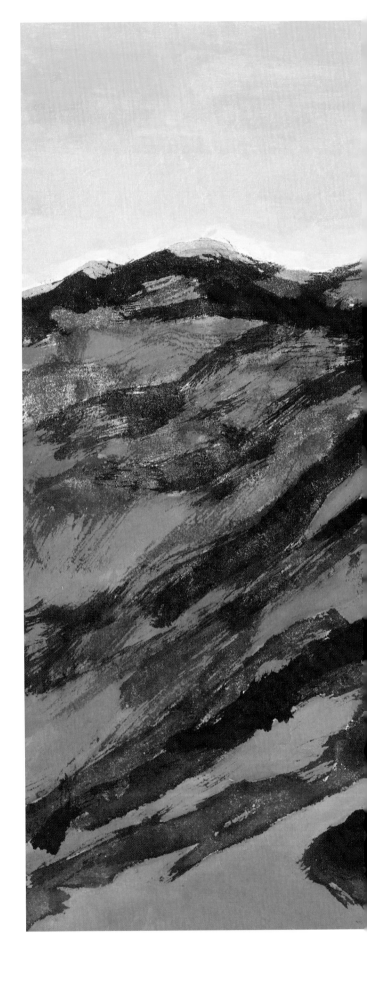

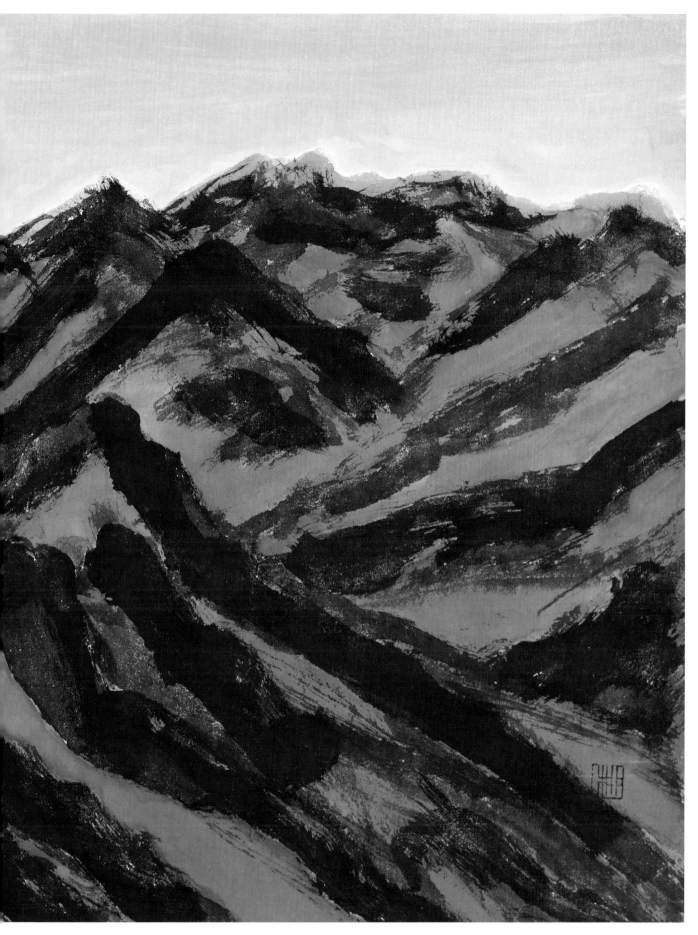

「초록 산」, 60.6×72.7cm, 한지에 수묵채색, 2022.
Green Mountain, 60.6×72.7cm, Color and Ink on Korean Paper, 2022.

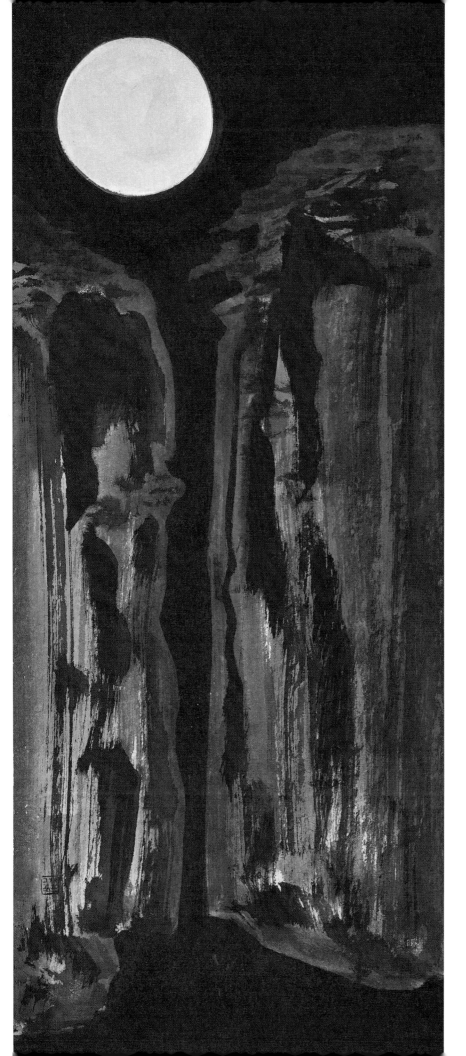

「만월」, 88×36cm,
한지에 수묵채색, 2022.
Moon, 88×36cm,
Color and Ink on Korean Paper, 2022.

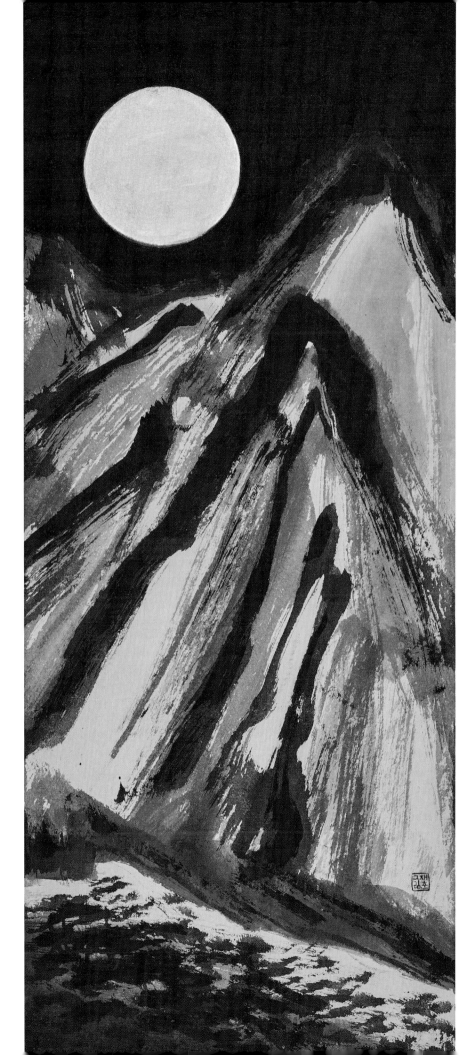

「만월」, 88×36cm,
한지에 수묵채색, 2022.
Moon, 88×36cm,
Color and Ink on Korean Paper, 2022.

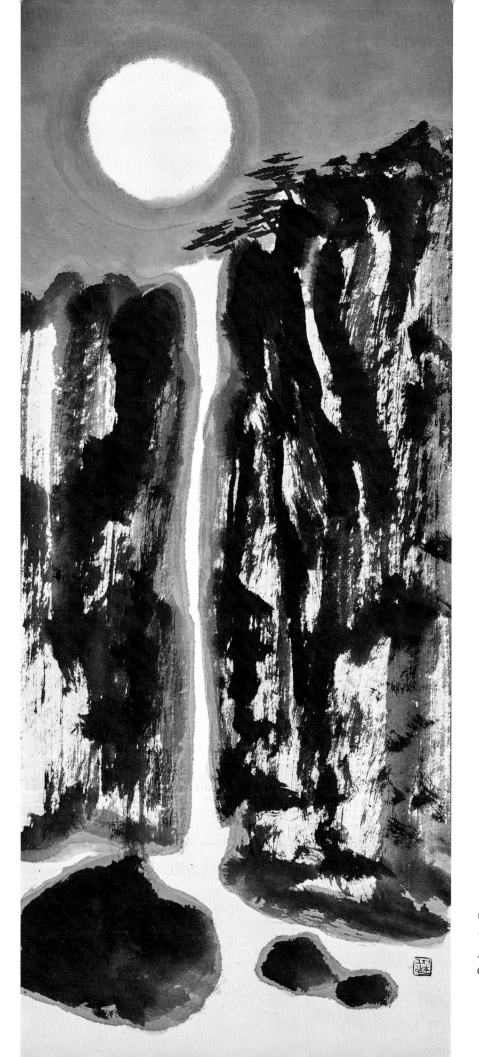

「만월」, 88×36cm,
한지에 수묵채색, 2022.
Moon, 88×36cm,
Color and Ink on Korean Paper, 2022.

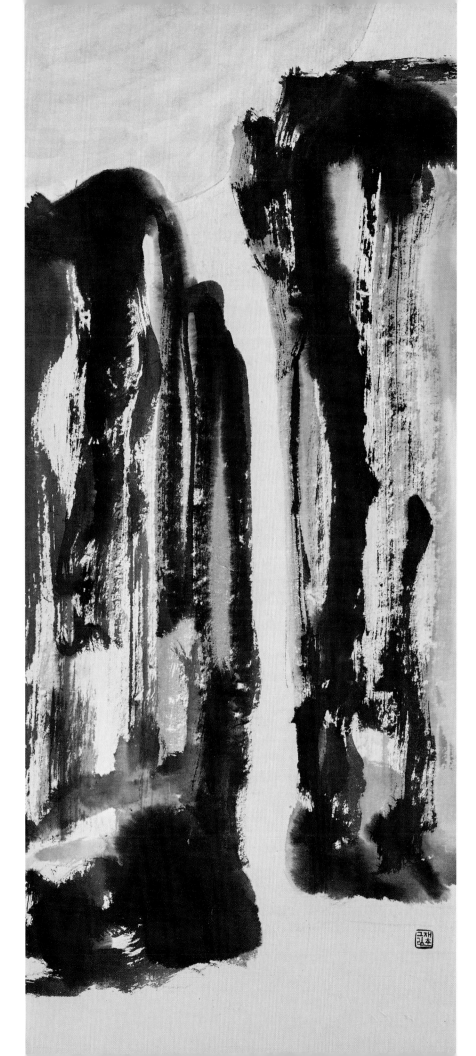

「만월」, 88×36cm,
한지에 수묵채색, 2022.
Moon, 88×36cm,
Color and Ink on Korean Paper, 2022.

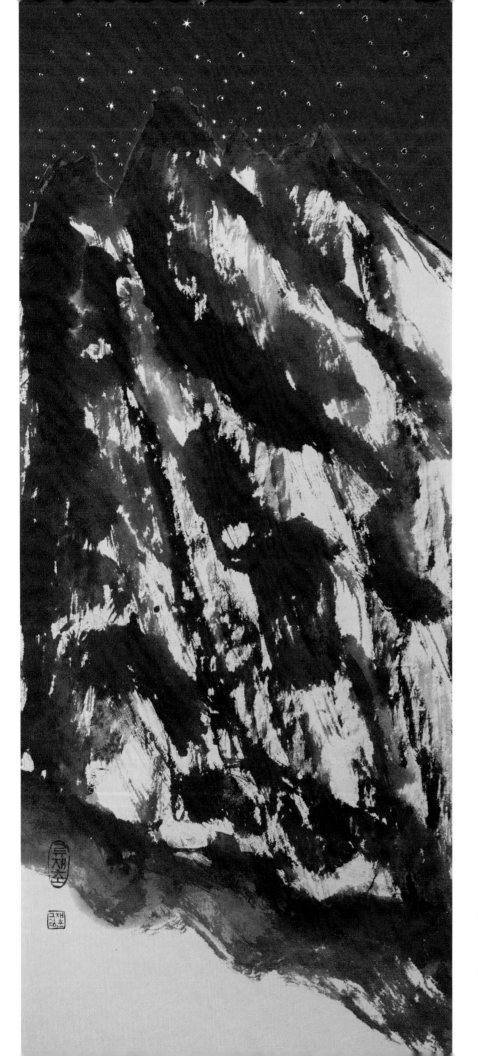

「만월」, 88×36cm,
한지에 수묵채색, 2022.
Moon, 88×36cm,
Color and Ink on Korean Paper, 2022.

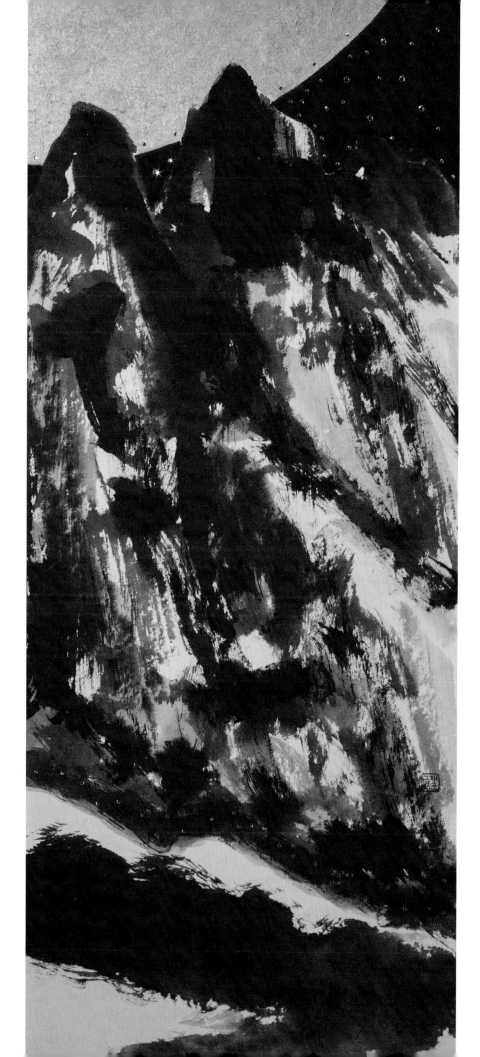

「만월」, 88×36cm,
한지에 수묵채색, 2022.
Moon, 88×36cm,
Color and Ink on Korean Paper, 2022.

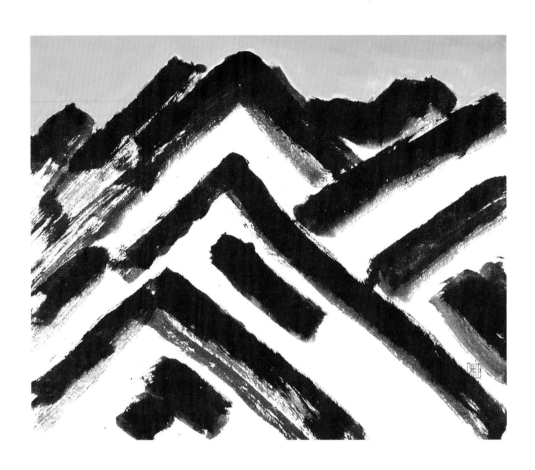

「한국의 달, 노랑」, 30×40cm, 한지에 수묵채색, 2023.
Korean Moon, Yellow, 30×40cm, Color and Ink on Korean Paper, 2023.

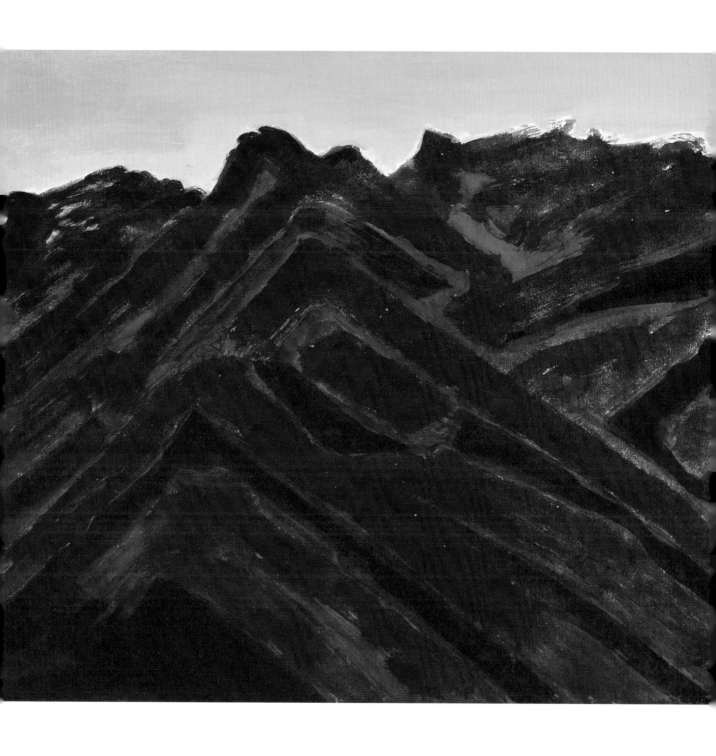

「푸른 산」, 60.6×72.7cm, 한지에 수묵채색, 2022.
Blue Mountain, 60.6×72.7cm, Color and Ink on Korean Paper, 2022.

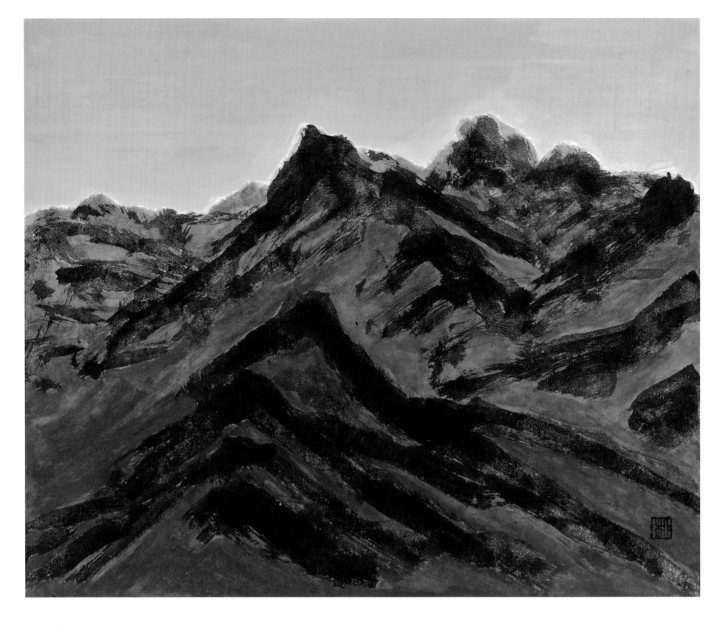

「초록 산」, 60.6×72.7cm, 한지에 수묵채색, 2022.
Green Mountain, 60.6×72.7cm, Color and Ink on Korean Paper, 2022.

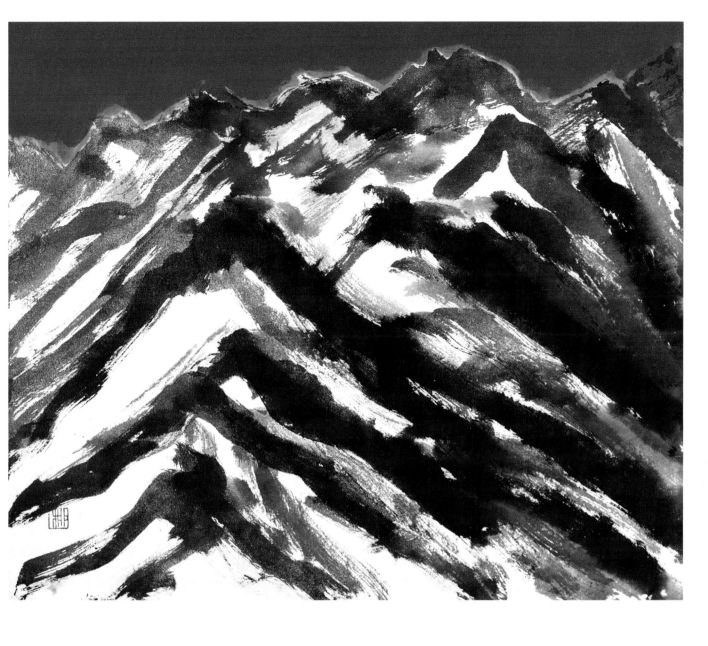

「The Mountain, 빨강」, 60.6×72.7cm, 한지에 수묵채색, 2023.
The Mountain, Red, 30×40cm, Color and Ink on Korean Paper, 2023.

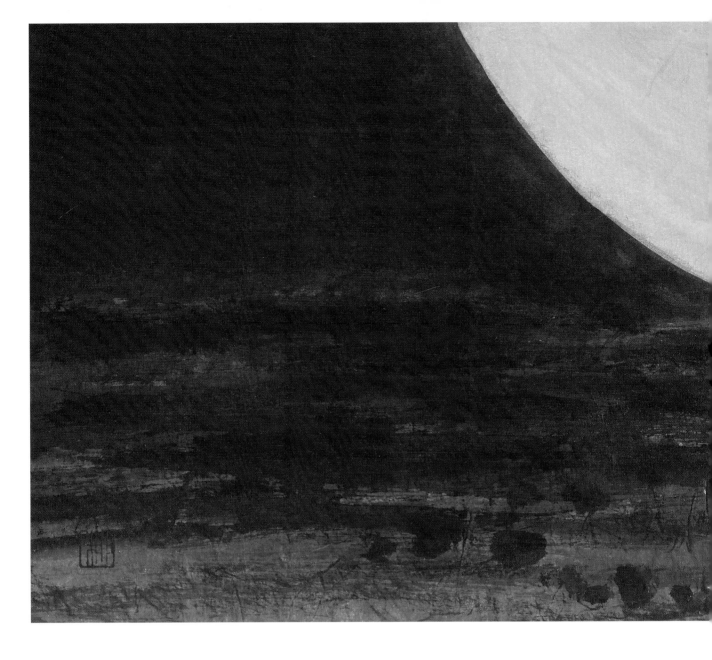

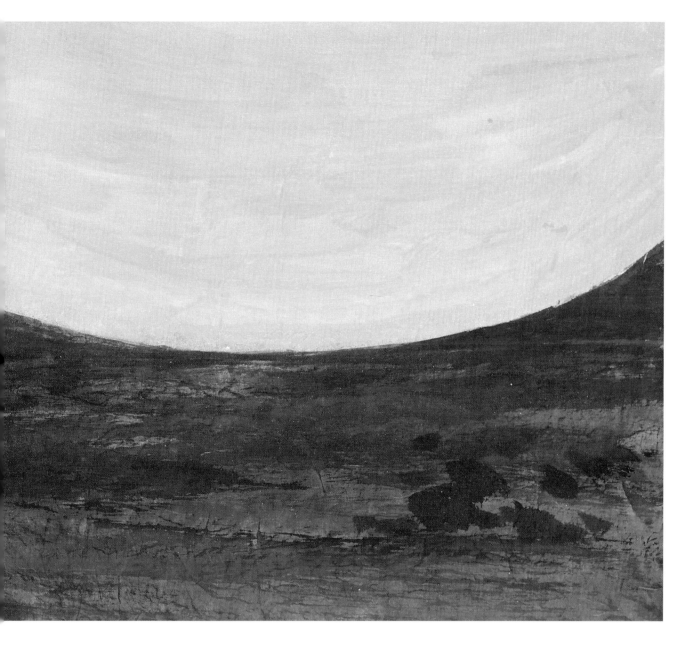

「달무리」, 36×87cm, 한지에 수묵채색, 2022.
Moon Halo, 36×87cm, Color and ink on Korean paper, 2022.

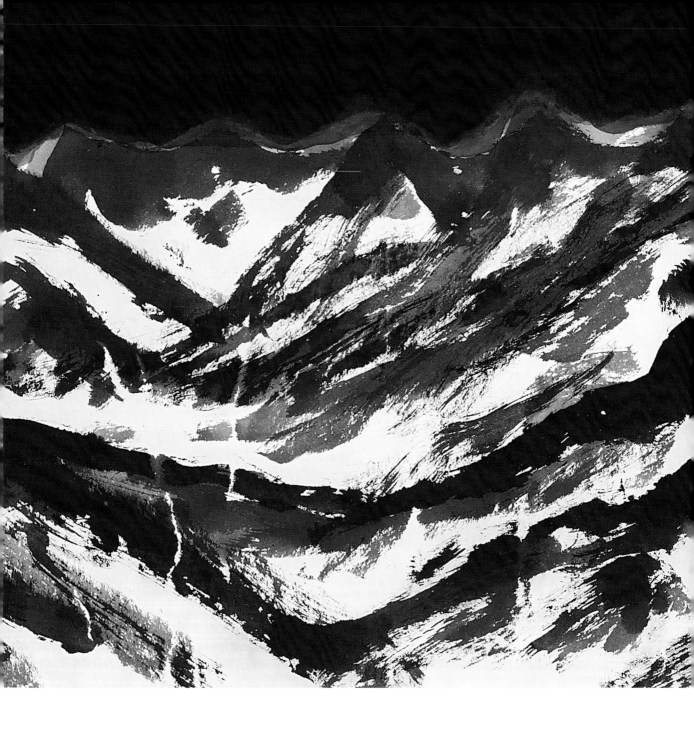

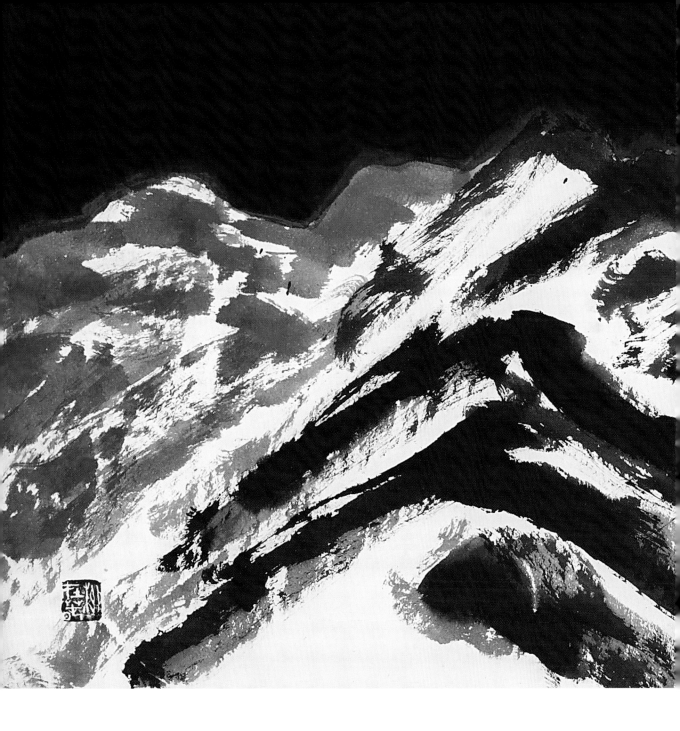

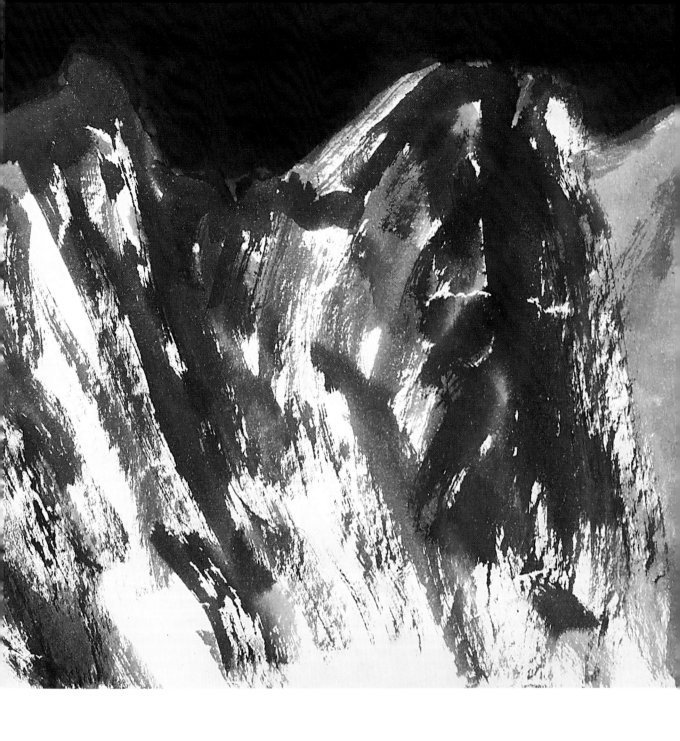

「여명」, 42×212cm, 한지에 수묵채색, 2022.
Daybreak, 42×212cm, Color and Ink on Korean Paper, 2022.

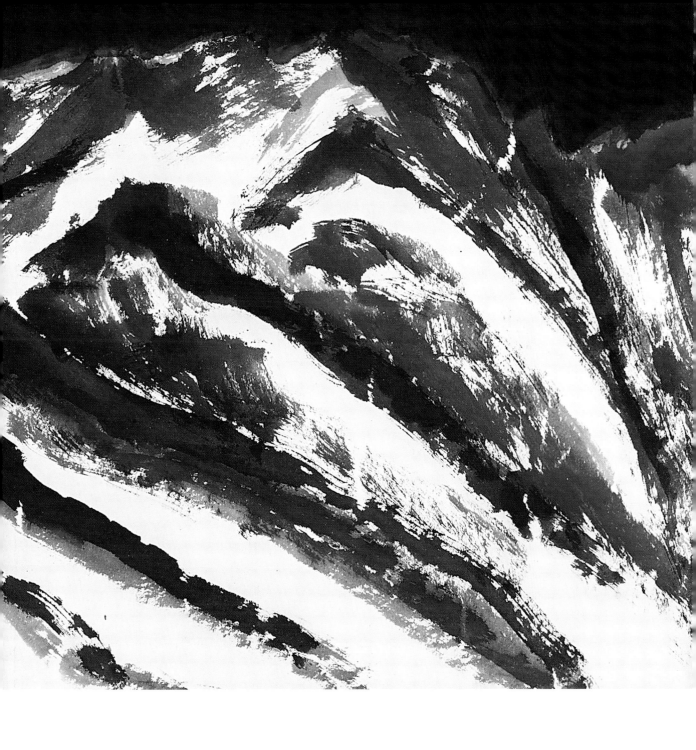

월하

붉음과 푸름을 한데 우려낸
달님의 얼굴은
울고 있는지 웃고 있는지
아무도 모른다.
그저 행복한 꿈을
꾸고 있다는 것밖에는.

Moonlight

Lunar face,
sky blue with sunset red.
No one knows,
If she's crying or smiling.
Just dreaming
the beautiful dream.

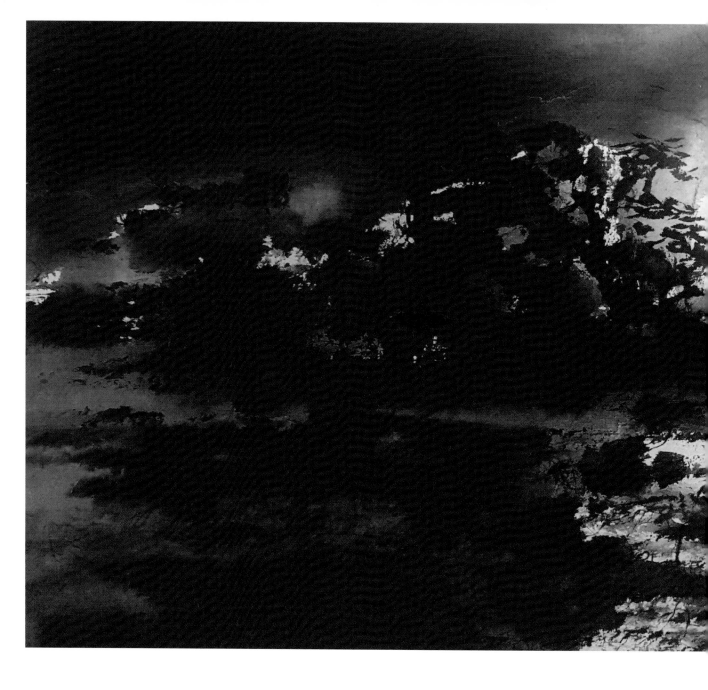

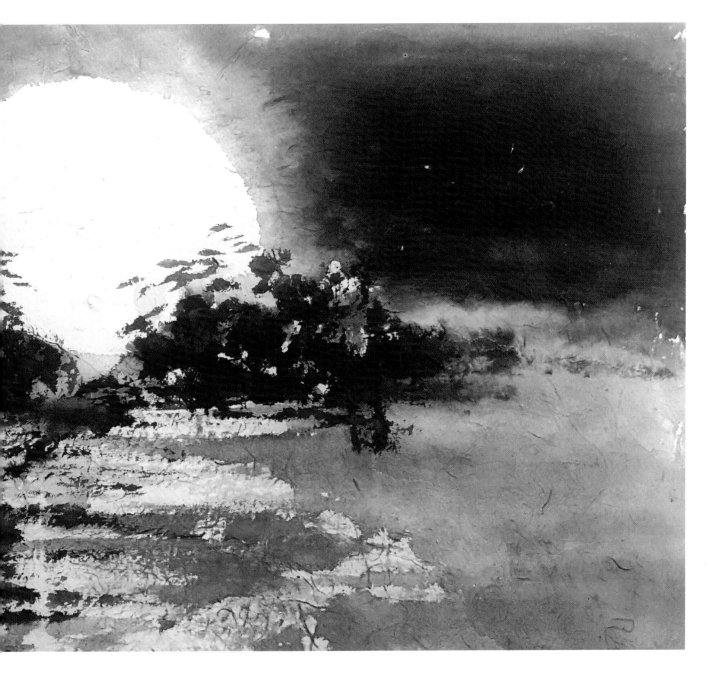

「월하」, 65×32cm, 한지에 수묵채색, 2022.
Moonlight, 65×32cm, Color and Ink on Korean Paper, 2022.

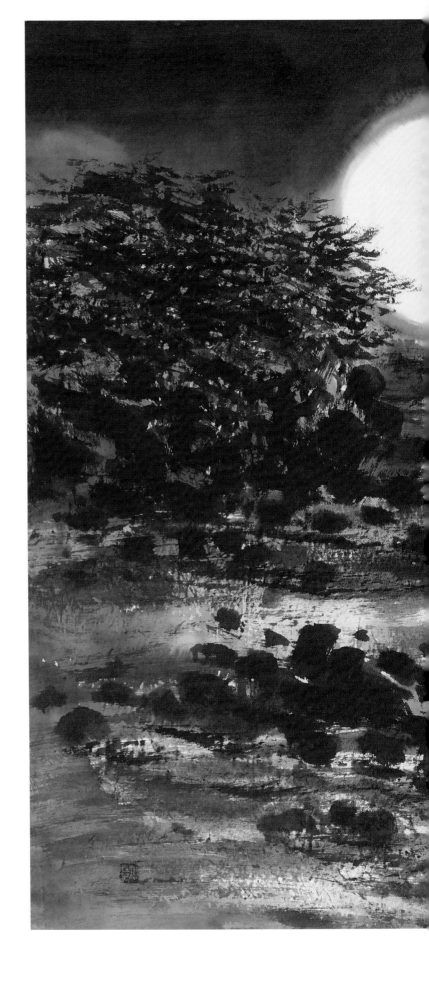

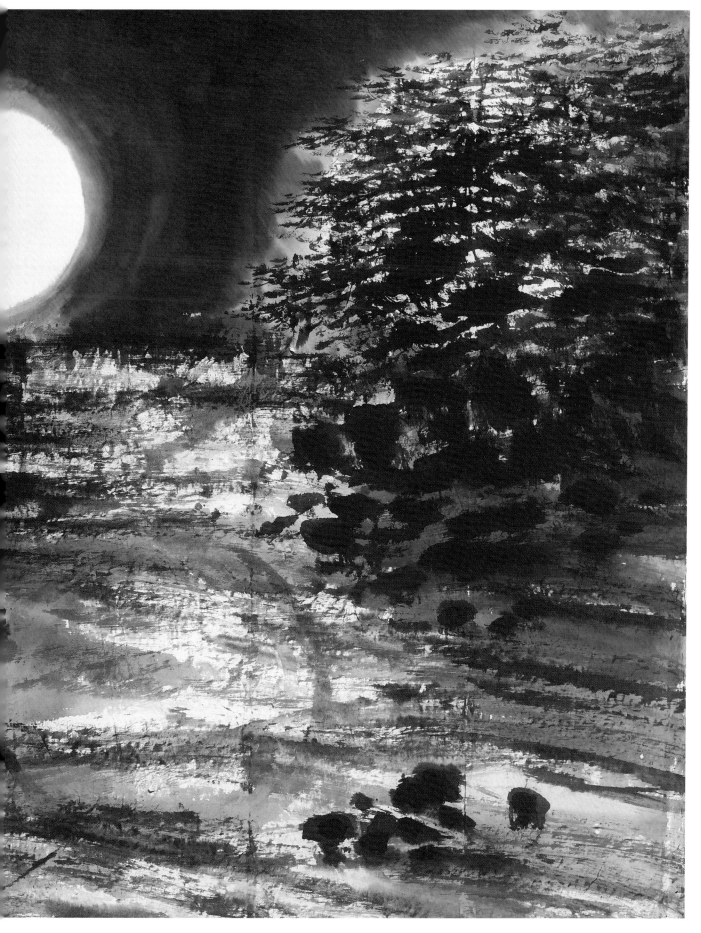

「달빛」, 130×162cm, 한지에 수묵채색, 2022.
Moonlight, 130×162cm, Color and Ink on Korean Paper, 2022.

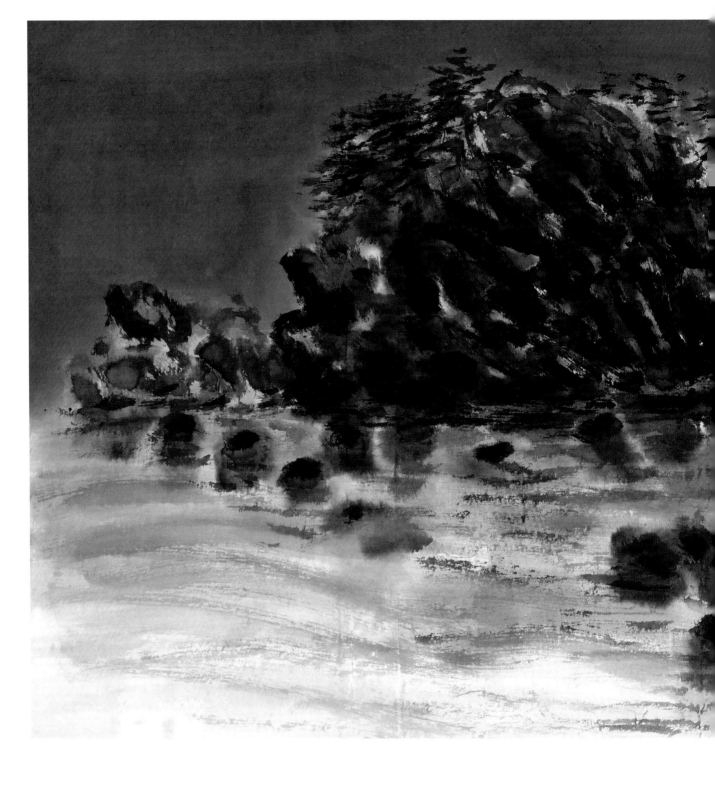

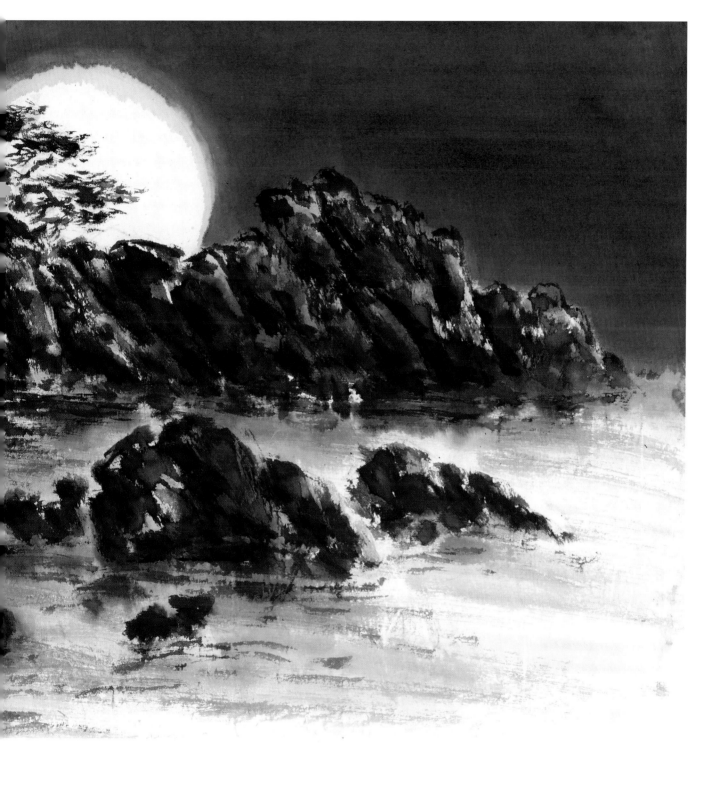

「월하」, 140×67cm, 한지에 수묵채색, 2015.
Moonlight, 140×67cm, Color and Ink on Korean Paper, 2015.

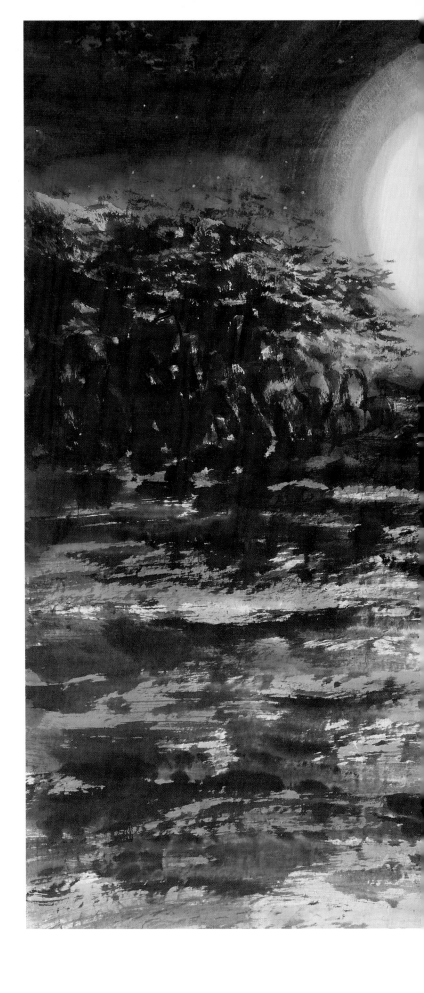

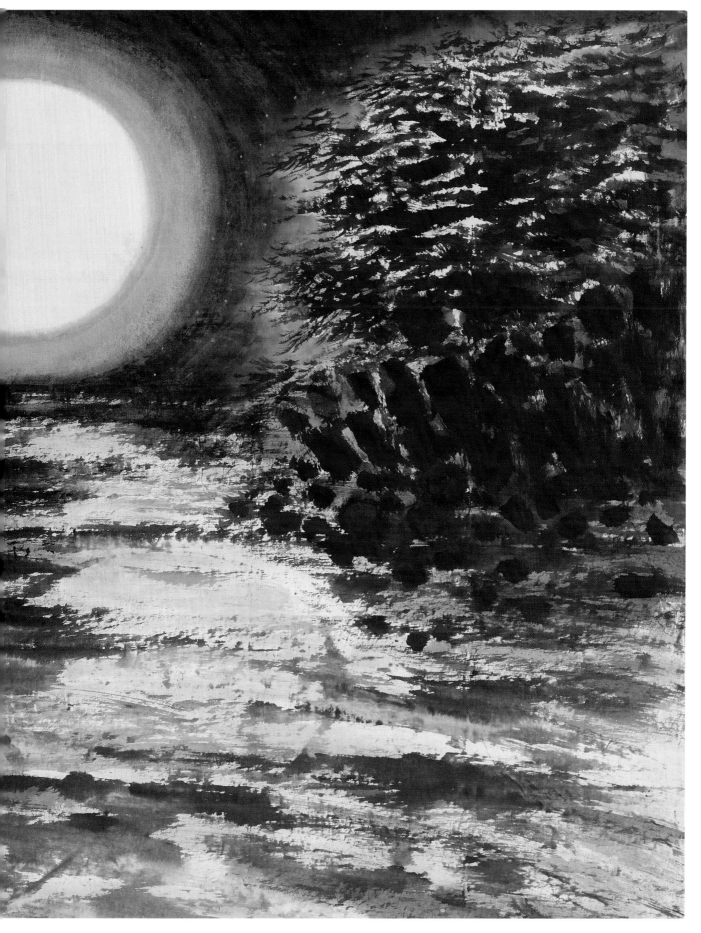

「달빛 메아리」, 130×162cm, 한지에 수묵채색, 2022.
Moonlight Melody, 130×162cm, Color and Ink on Korean Paper, 2022.

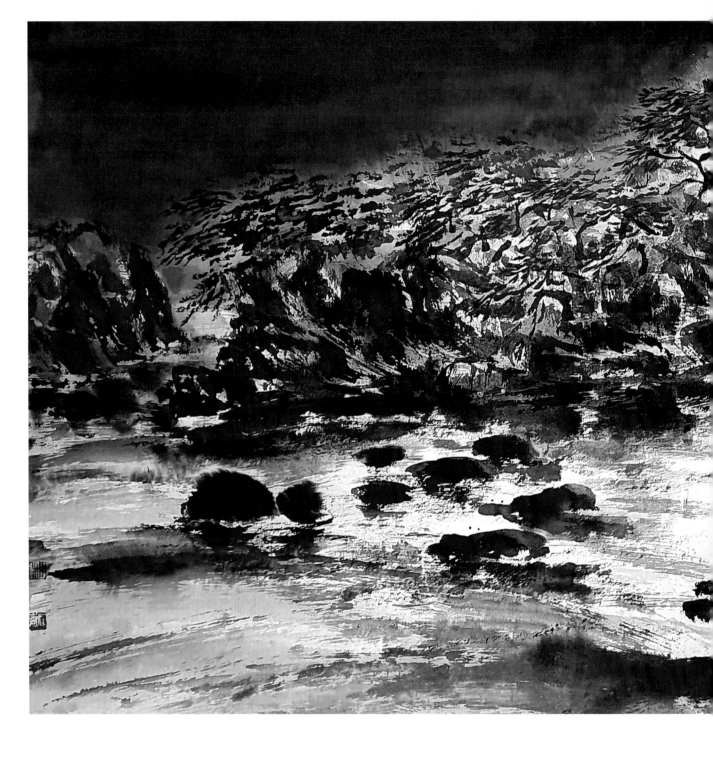

174

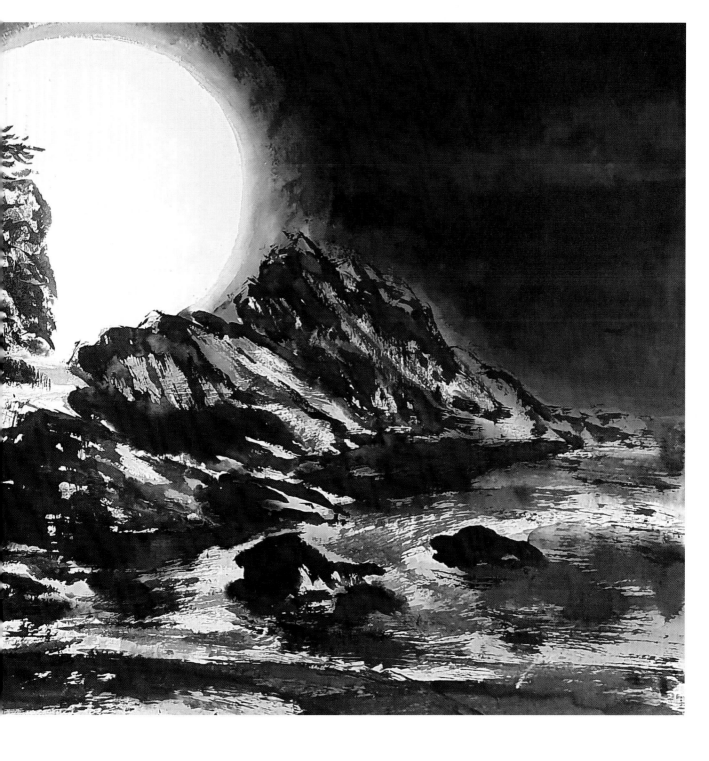

「달빛」, 90×212cm, 한지에 수묵채색, 2021.
Moonlight, 90×212cm, Color and Ink on Korean Paper, 2021.

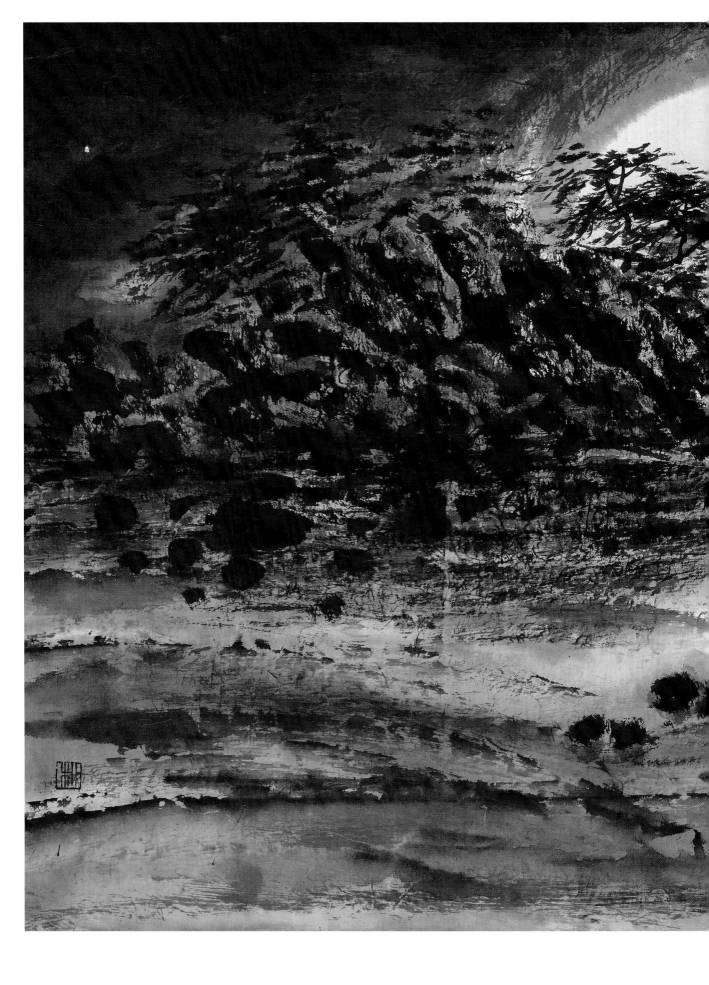

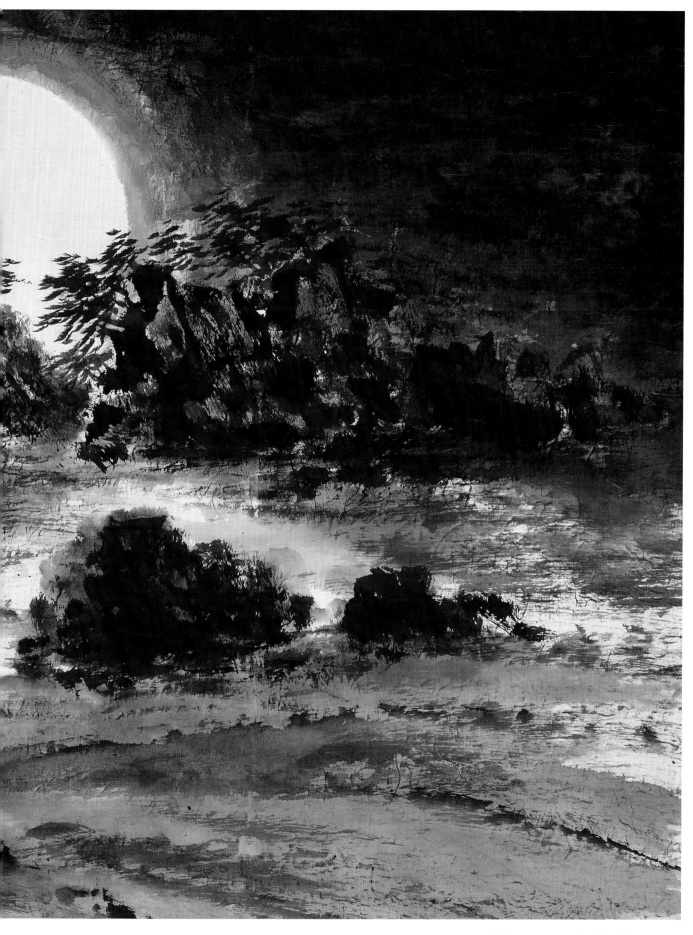

「월하」, 70×135cm, 한지에 수묵채색, 2022.
Moonlight, 70×135cm, Color and Ink on Korean Paper, 2022.

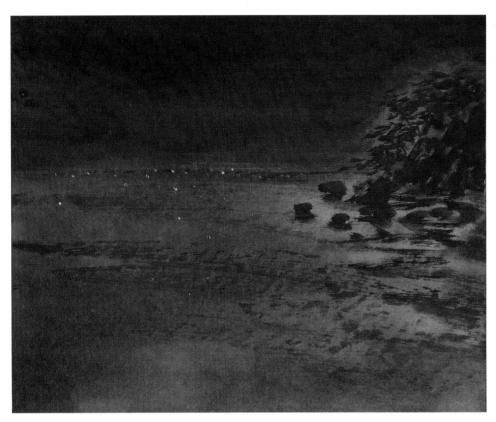

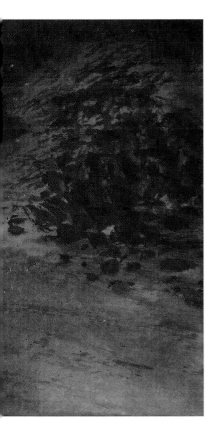
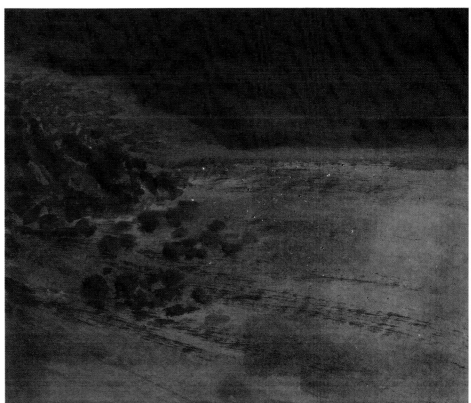

「달빛 메아리」, 각 60.2×73.4cm, 한지에 수묵채색, 2022.
Moonlight Melody, each 60.2×73.4cm, Color and Ink on Korean Paper, 2022.

바위꽃

우연처럼 보이는 필연은
흩어질 것을 알면서도
되돌아올 꽃으로 피어났다.

The Wave

Fate that looks like a coincidence
Even though know about to scatter
Blossomed a flower to return.

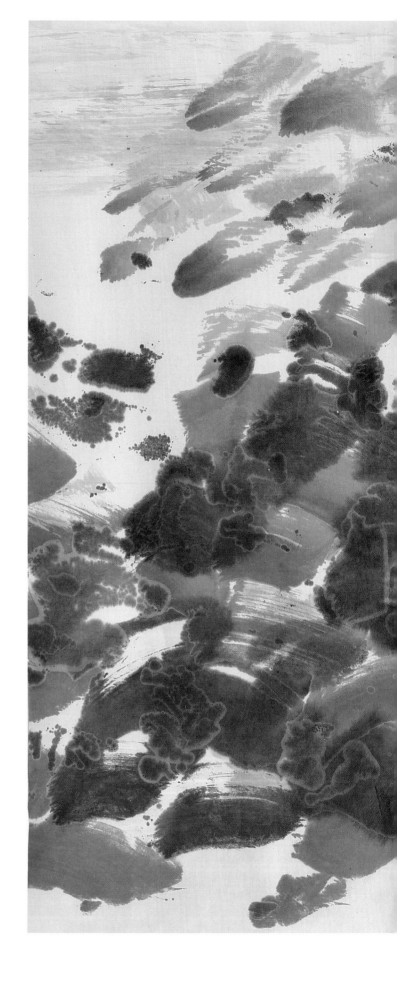

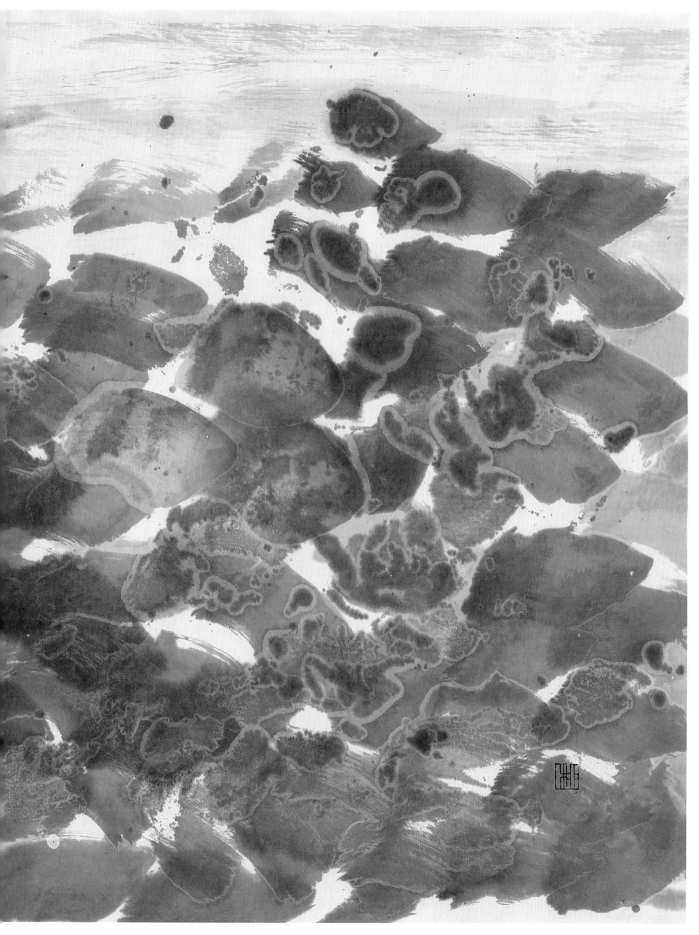

「바위꽃」, 100×76cm, 한지에 수묵, 2022.
The Wave, 100×76cm, Ink on Korean Paper, 2022.

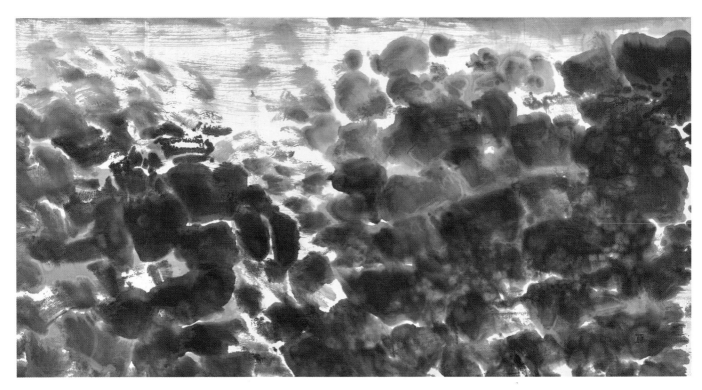

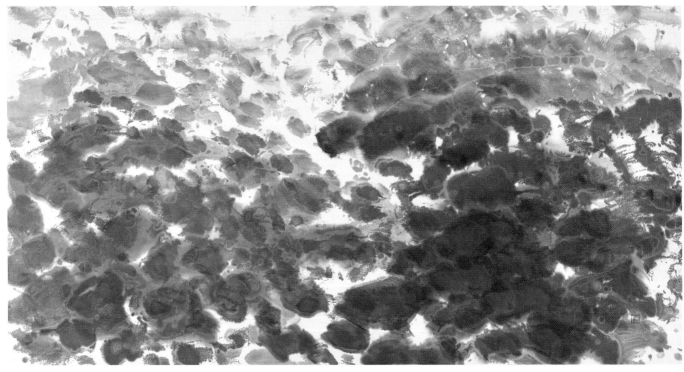

「바위꽃」, 90×170cm, 한지에 수묵, 2018.
The Wave, 90×170cm, Ink on Korean Paper, 2018.

「바위꽃」, 90×170cm, 한지에 수묵, 2018.
The Wave, 90×170cm, Ink on Korean Paper, 2018.

184

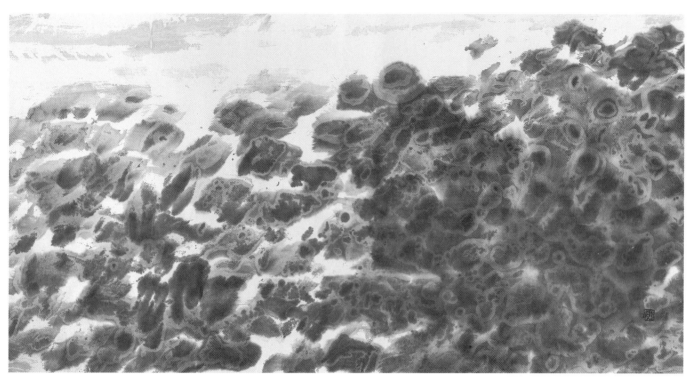

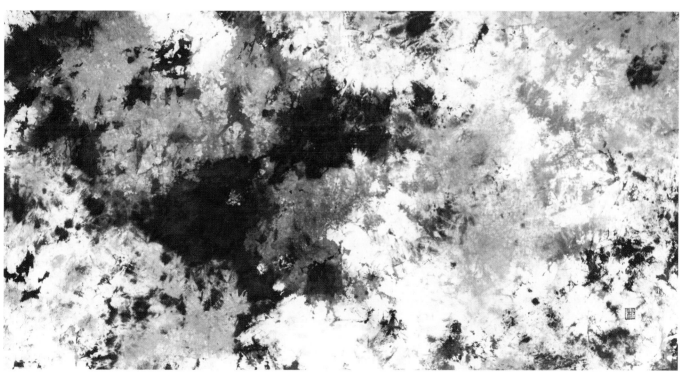

「바위꽃」, 90×180cm, 한지에 수묵, 2018.
The Wave, 90×180cm, Ink on Korean Paper, 2018.

「바위꽃」, 76×144cm, 한지에 수묵, 2018.
The Wave, 76×144cm, Ink on Korean Paper, 2018.

「바위꽃」, 76×47cm, 한지에 수묵, 2018.
The Wave, 76×47cm, Ink on Korean Paper, 2018.

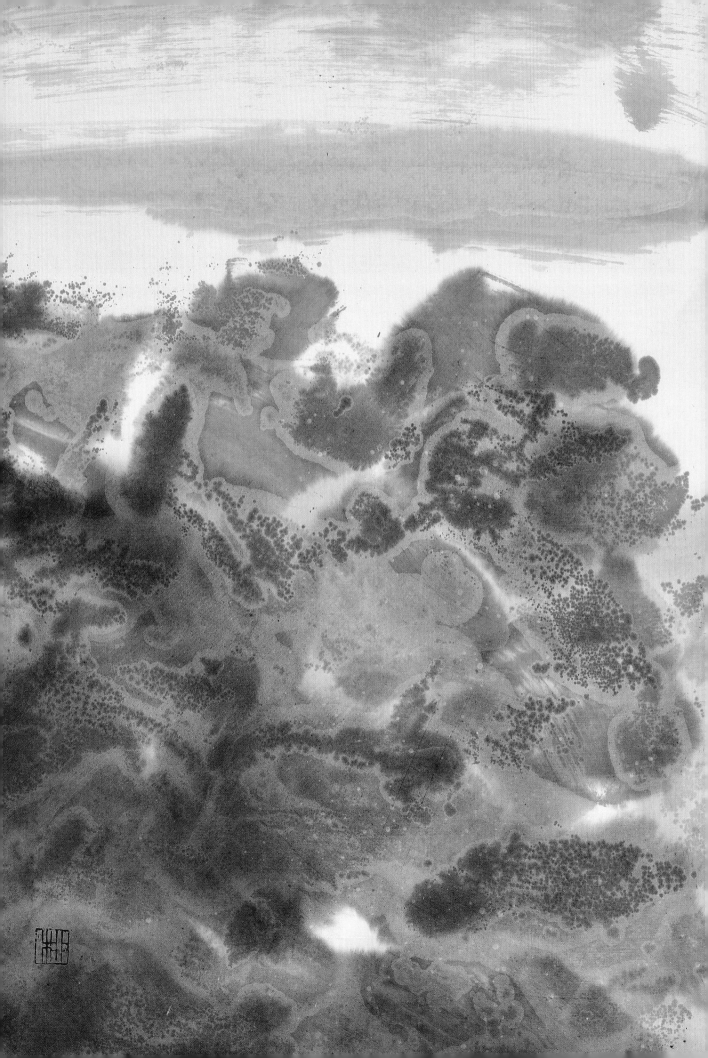

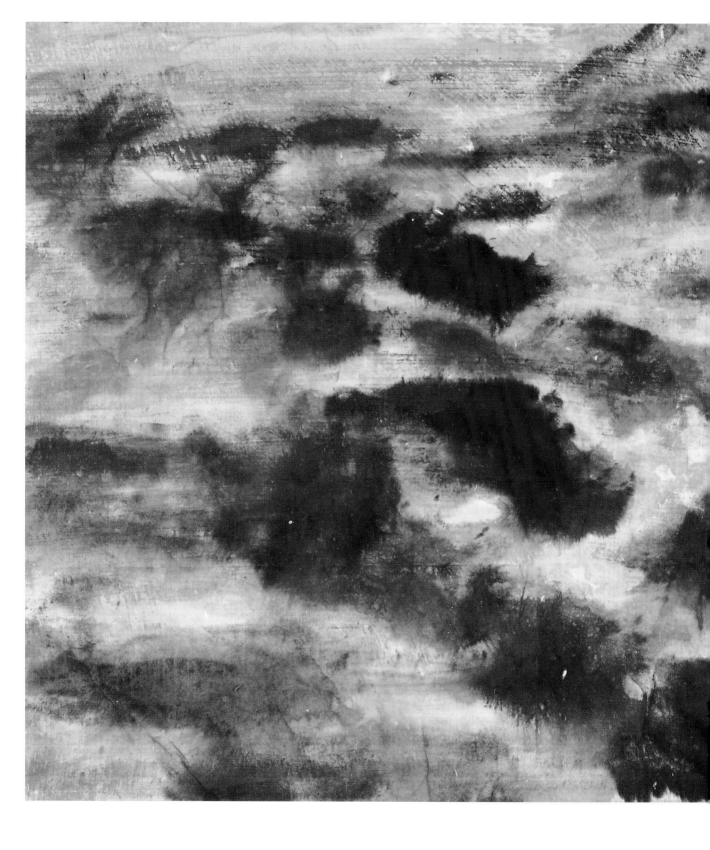

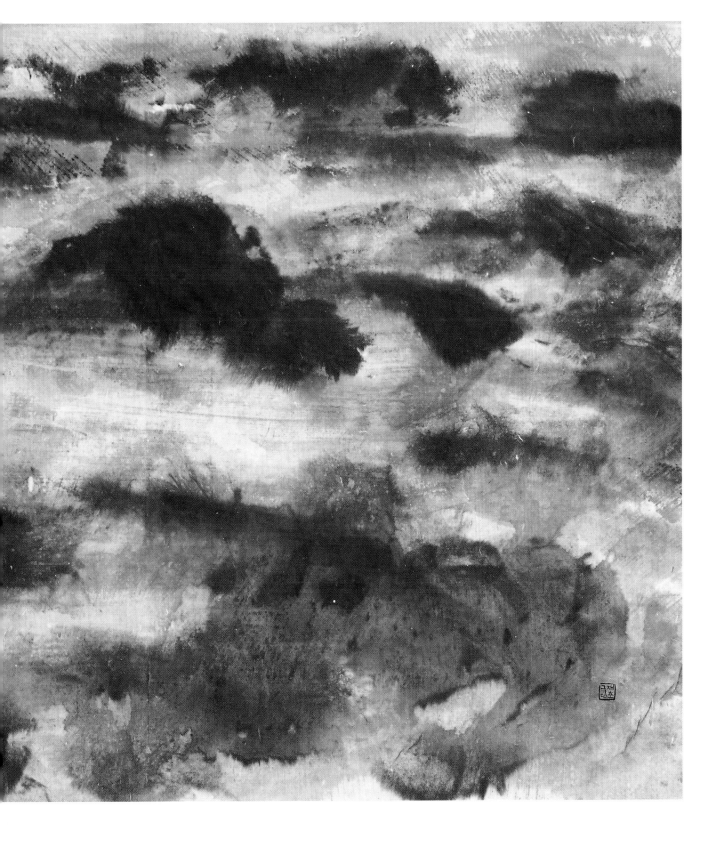

「섬」, 135×70cm, 한지에 수묵, 2022.
Islands, 135×70cm, Ink on Korean Paper, 2022.

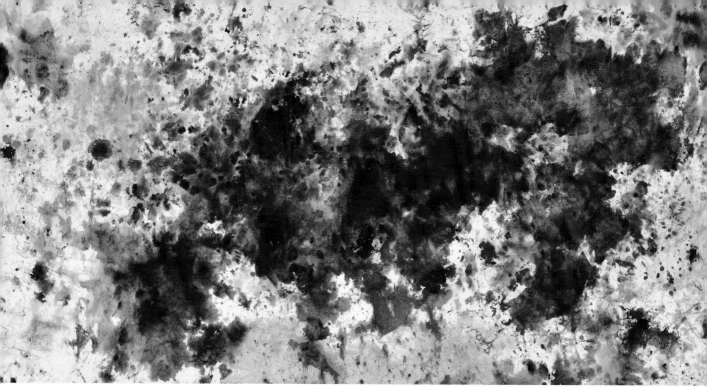

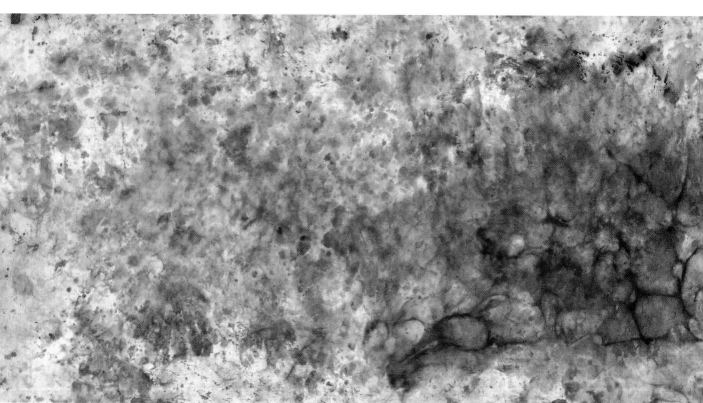

「바위꽃」, 76×144cm, 한지에 수묵, 2018.
The Wave, 76×144cm, Ink on Korean Paper, 2018.

「바위꽃」, 74×143cm, 한지에 수묵, 2023.
The Wave, 74×143cm, Ink on Korean Paper, 2023.

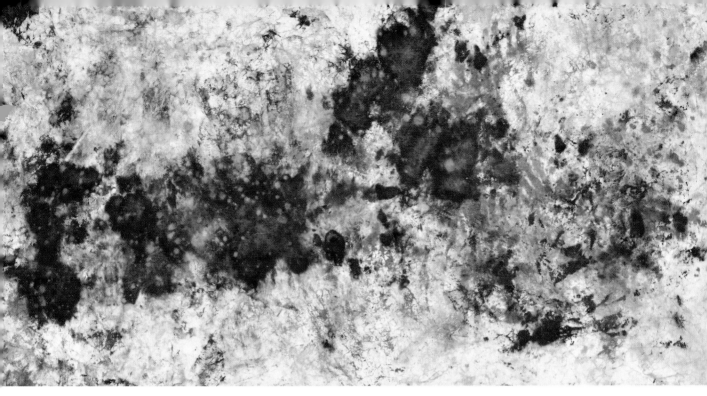

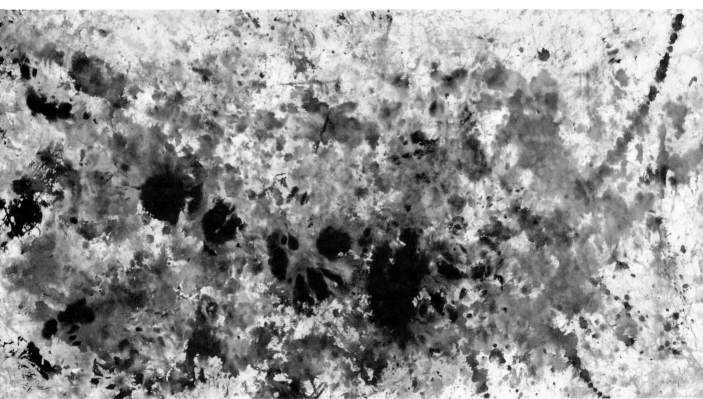

「바위꽃」, 74×143cm, 한지에 수묵, 2023.
The Wave, 74×143cm, Ink on Korean Paper, 2023.

「바위꽃」, 74×143cm, 한지에 수묵, 2023.
The Wave, 74×143cm, Ink on Korean Paper, 2023.

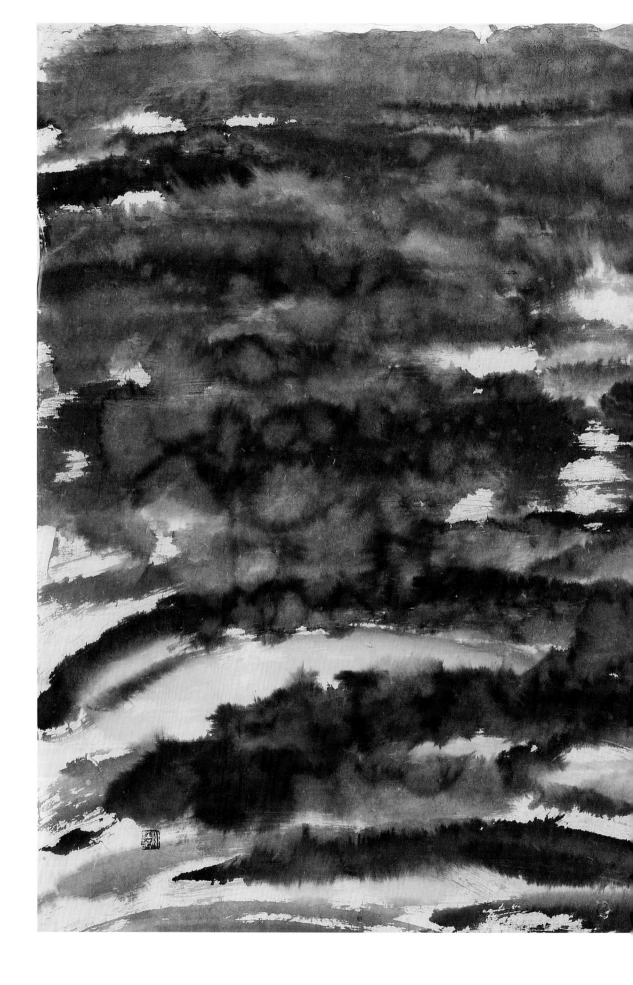

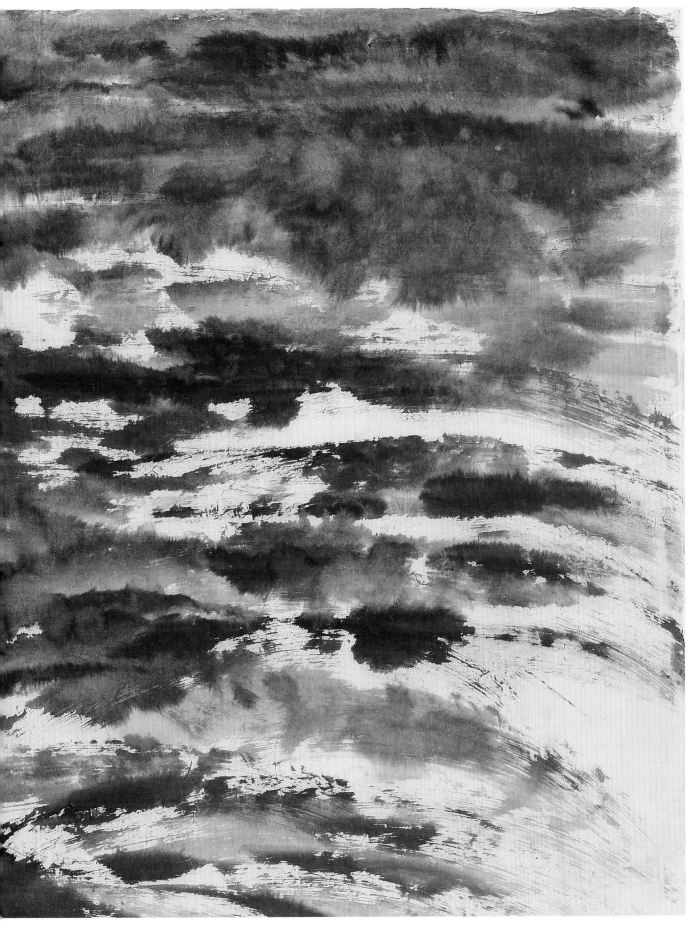

「물」, 196×136cm, 한지에 수묵, 2018.
Water, 196×136cm, Ink on Korean Paper, 2018.

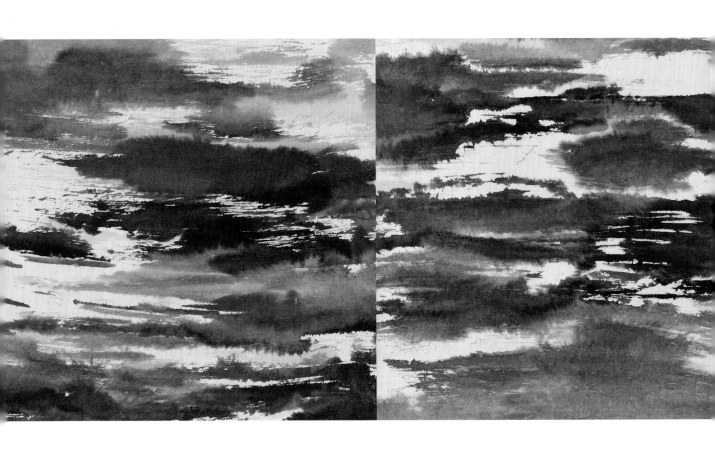

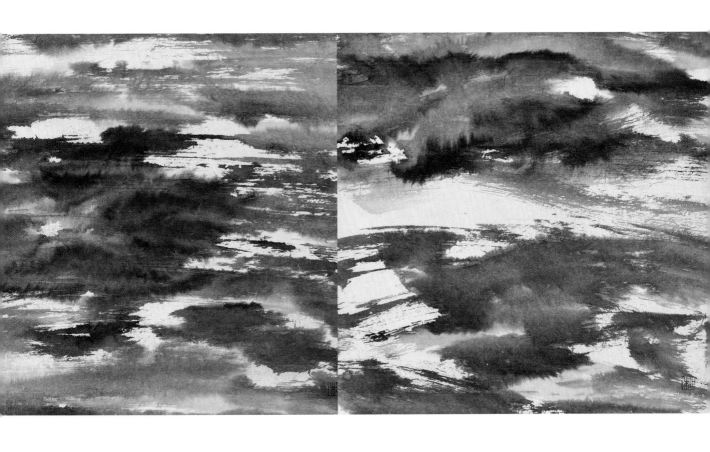

「바위꽃」, 각 66×67cm, 한지에 수묵, 2018.
The Wave, each 66×67cm, Ink on Korean Paper, 2018.

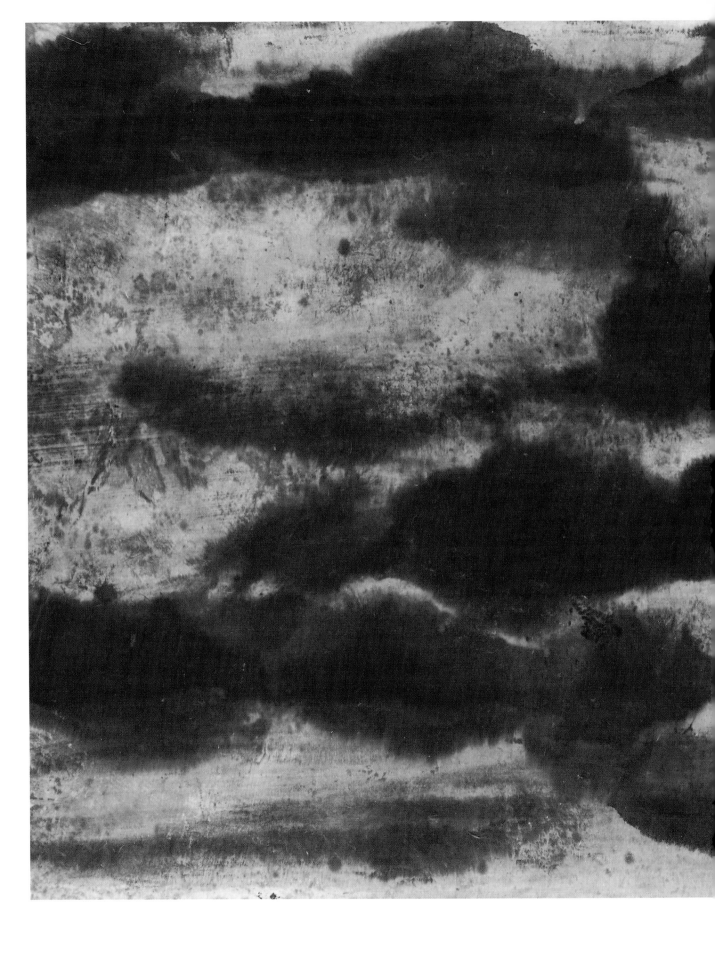

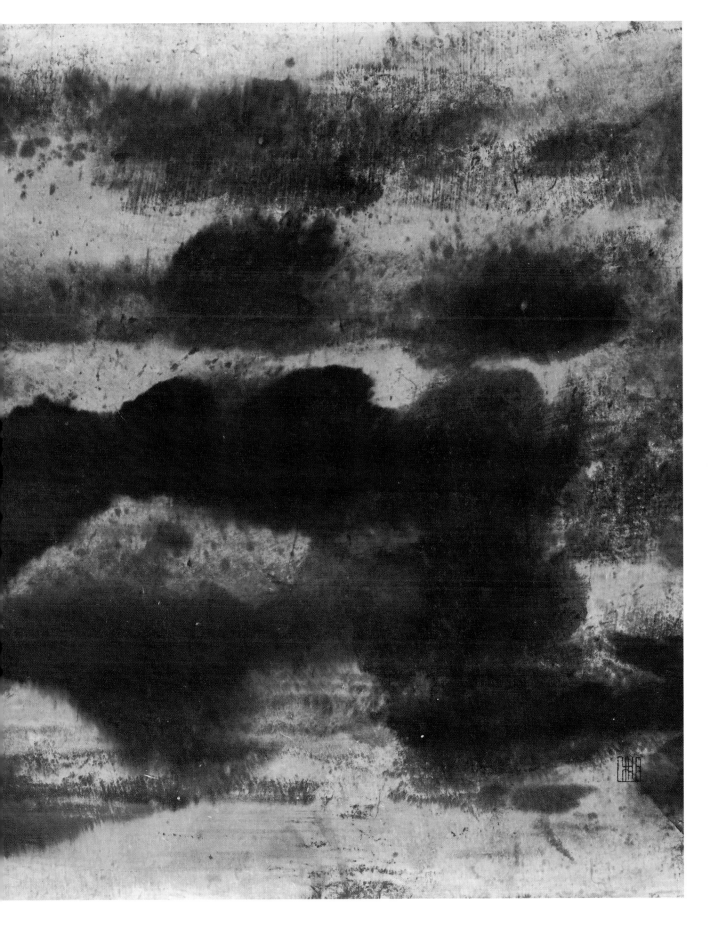

「무념무상」, 144×76cm, 한지에 수묵, 2015.
Freedom from All Thoughts, 144×76cm, Ink on Korean Paper, 2015.

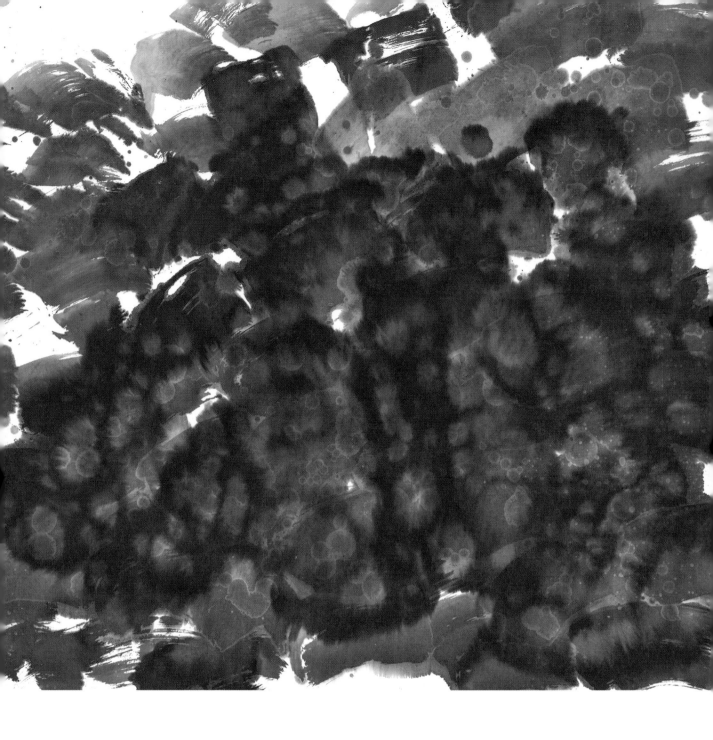

「바위꽃」, 83×91cm, 한지에 수묵, 2022.
The Wave, 83×91cm, Ink on Korean Paper, 2022.

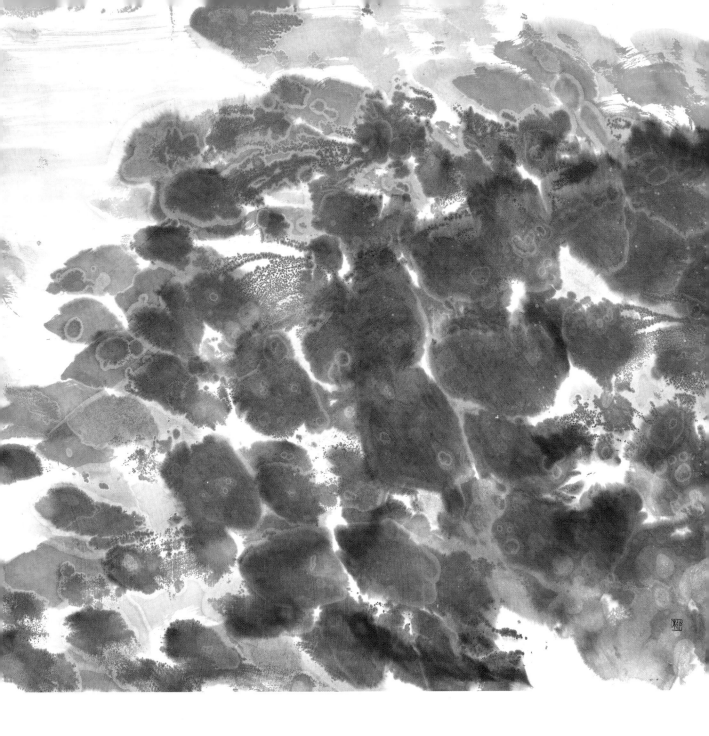

「바위꽃」, 97×99cm, 한지에 수묵, 2022.
The Wave, 97×99cm, Ink on Korean Paper, 2022.

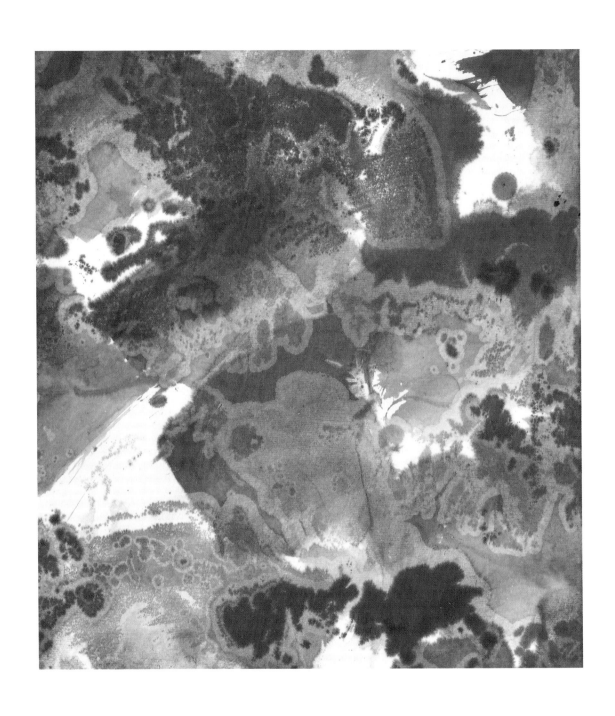

「바위꽃」, 40×30cm, 한지에 수묵, 2023.
The Wave, 40×30cm, Ink on Korean Paper, 2023.

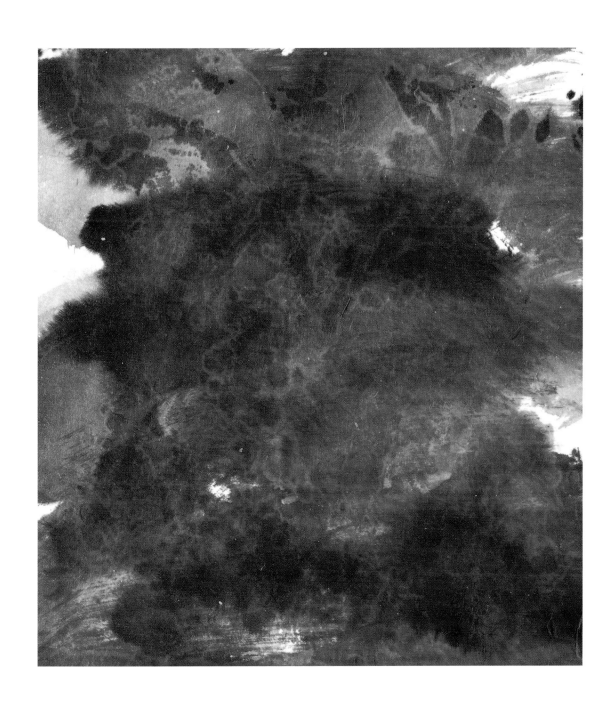

「바위꽃」, 40×30cm, 한지에 수묵, 2023.
The Wave, 40×30cm, Ink on Korean Paper, 2023.

자연의 초상

산에는 소리와 향기가 있다.
그림에도 소리와 향기가 있다.

Portrait of Nature

There are sounds and scents in the mountains.
There are sounds and scents in the painting, too.

「묵산」, 193×130cm, 한지에 수묵, 2020.
Majestic Mountain, 193×130cm, Ink on Korean Paper, 2020.

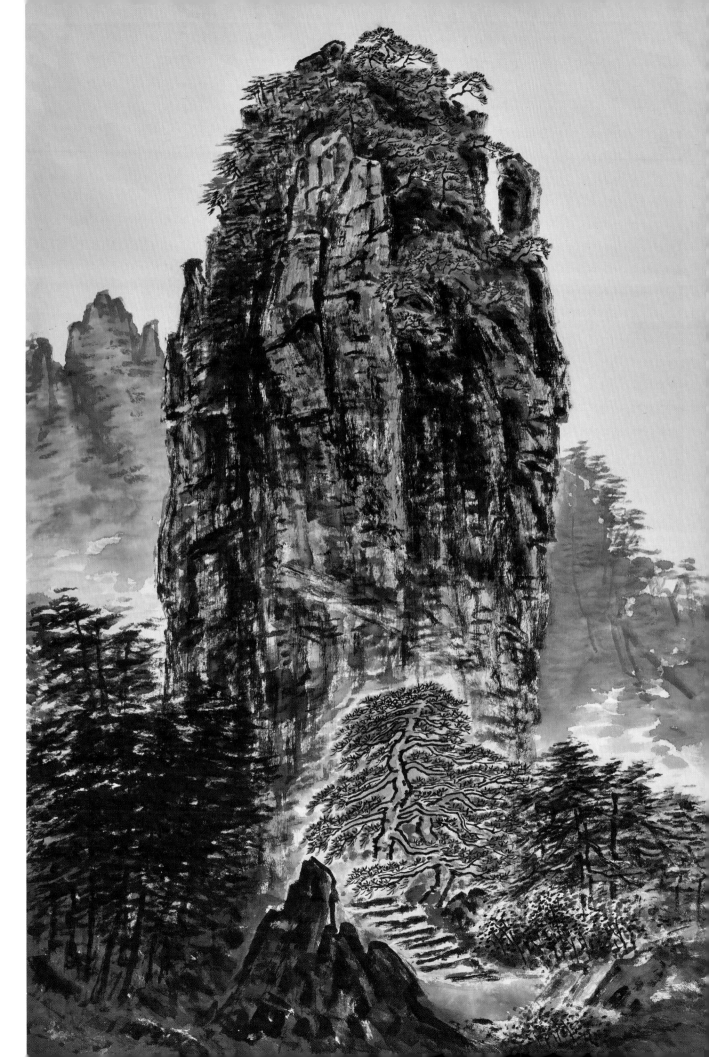

「폭포」, 193×130cm, 한지에 수묵, 2020.
Waterfall, 193×130cm, Ink on Korean Paper, 2020.

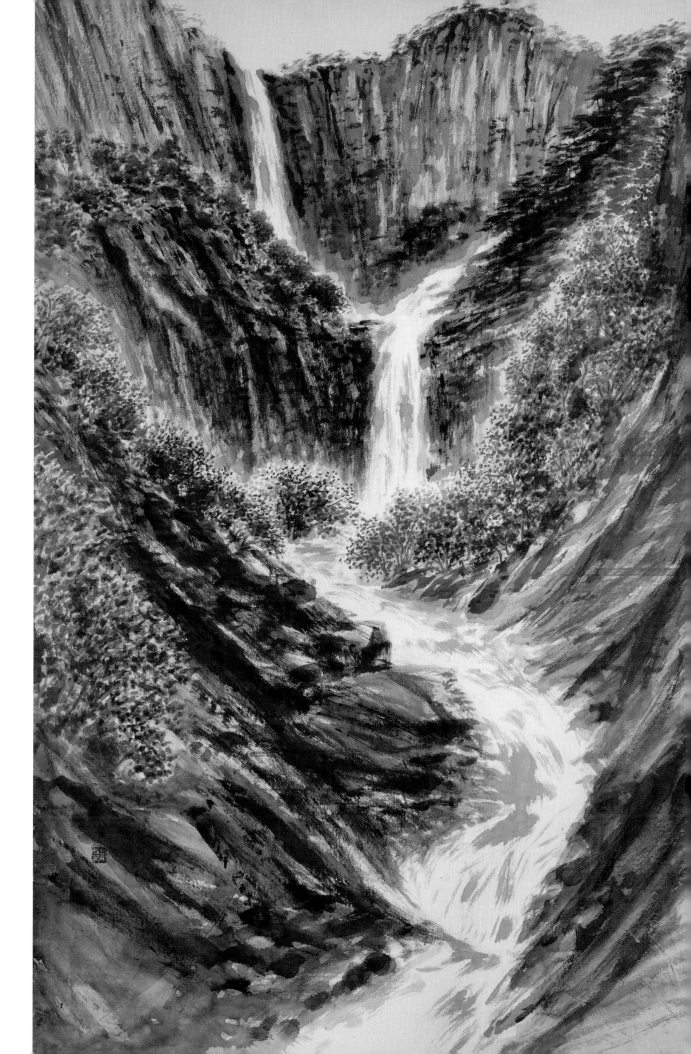

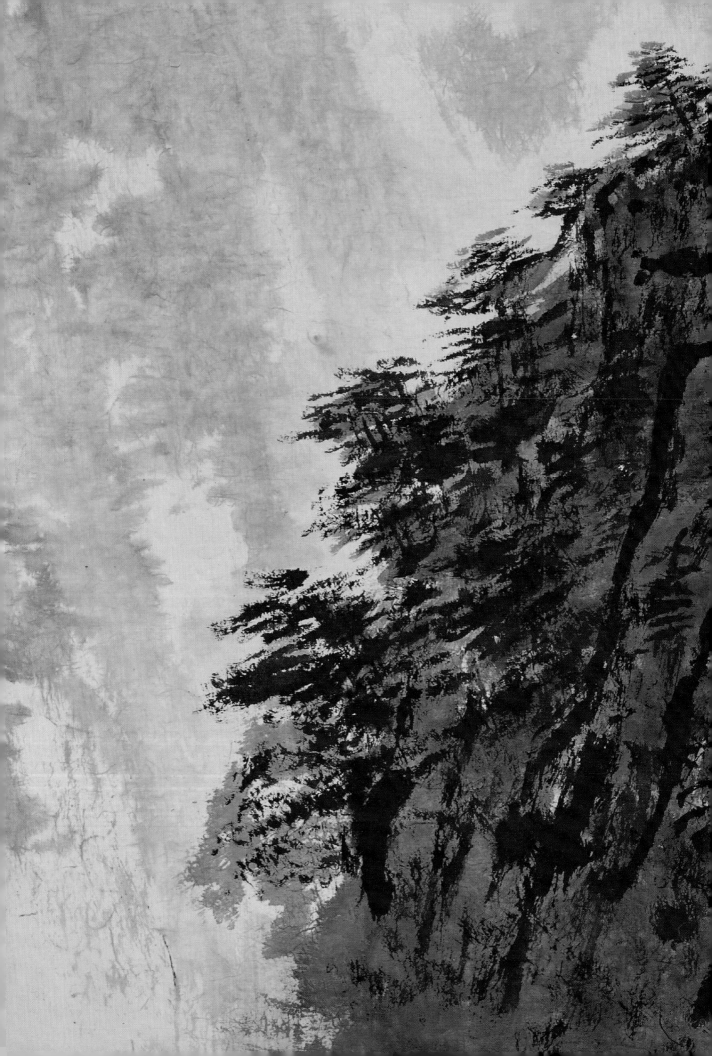

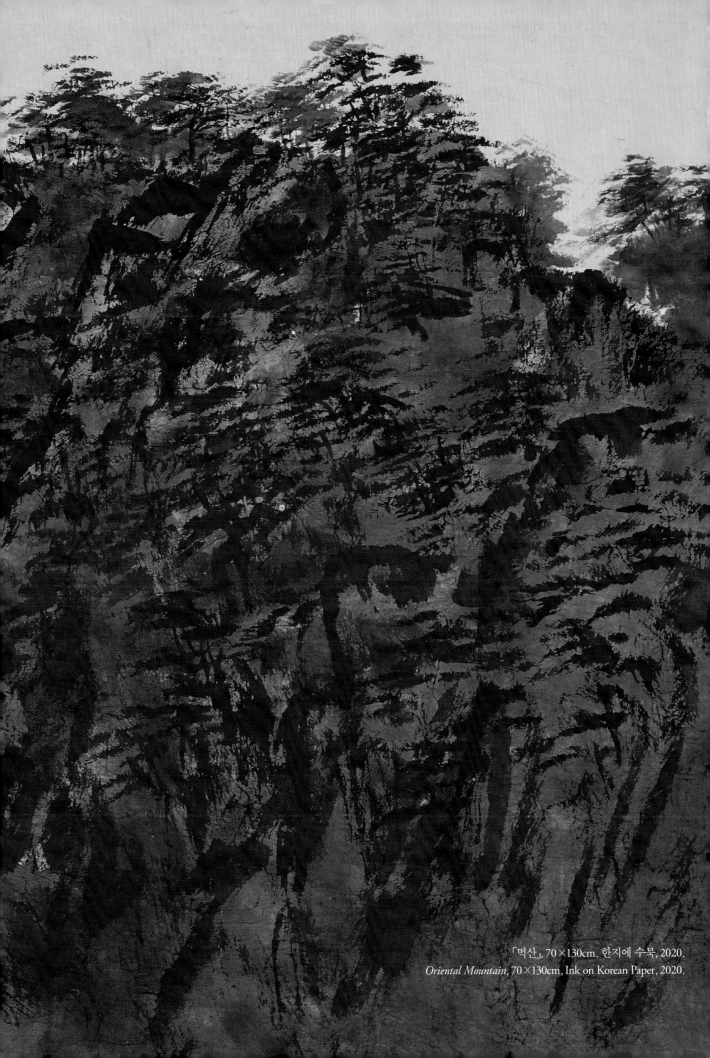

「먹산」, 70×130cm, 한지에 수묵, 2020.
Oriental Mountain, 70×130cm, Ink on Korean Paper, 2020.

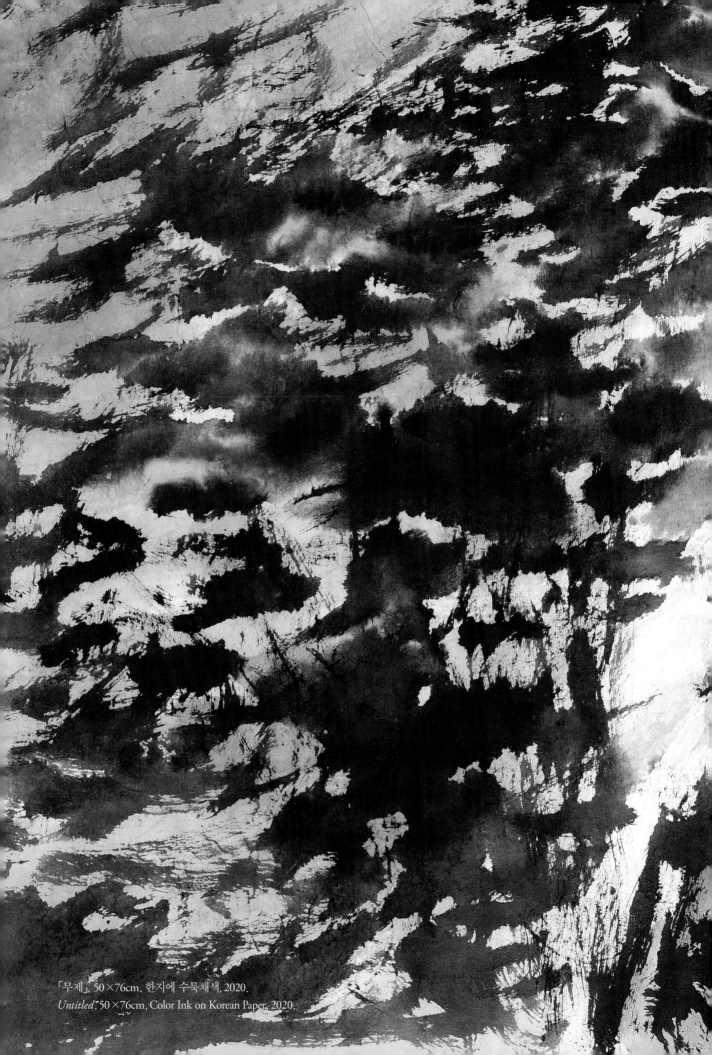

「무제」, 50×76cm, 한지에 수묵채색, 2020.
Untitled, 50×76cm, Color Ink on Korean Paper, 2020.

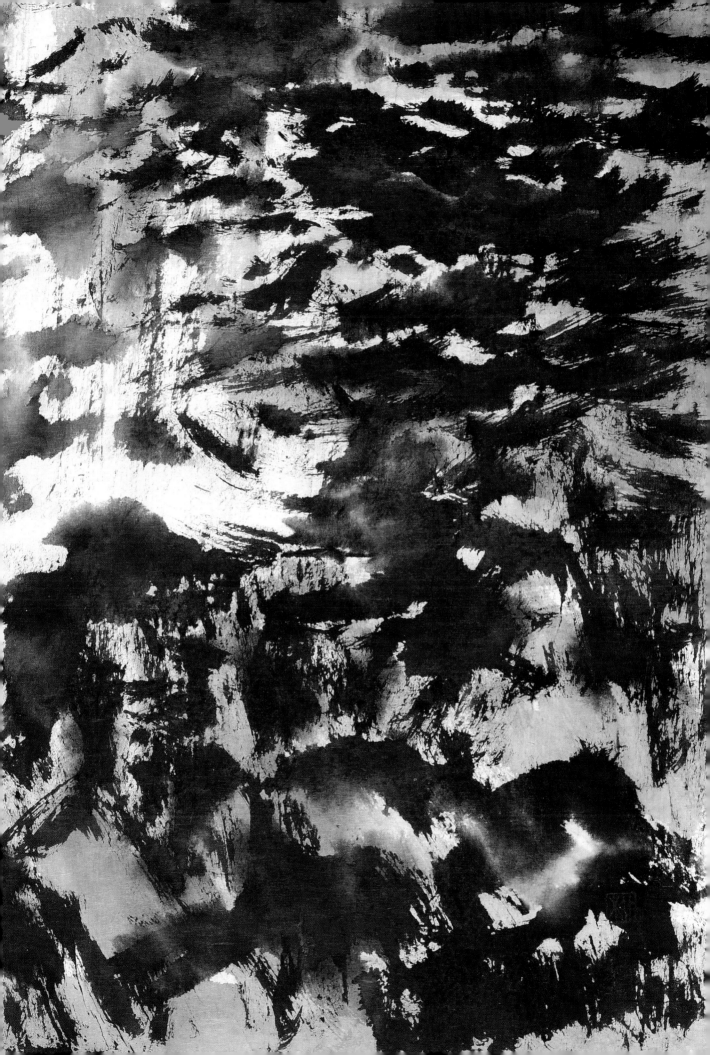

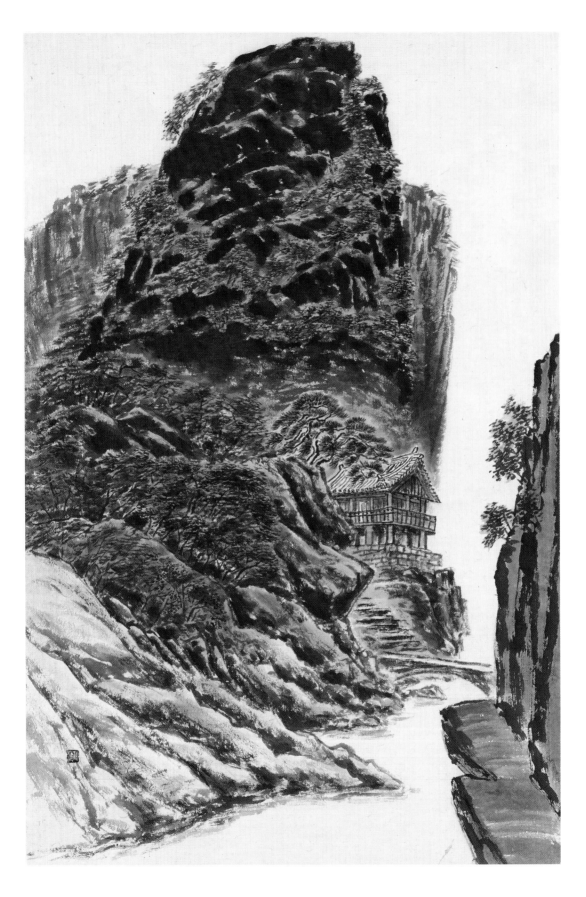

「산사에서」, 190×130cm, 한지에 수묵, 2018.
Majestic, 190×130cm, Ink on Korean Paper, 2018.

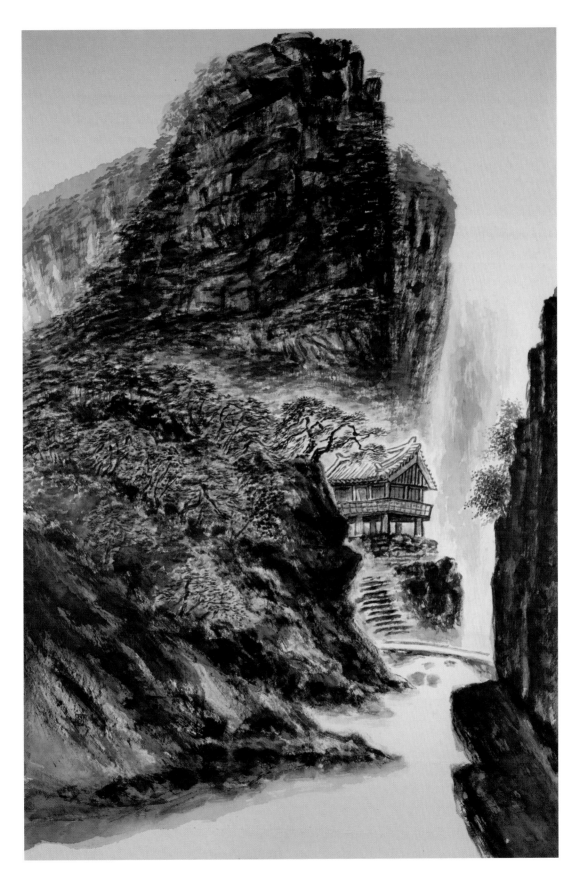

「산사에서」, 190×130cm, 한지에 수묵, 2020.
Majestic, 190×130cm, Ink on Korean Paper, 2020.

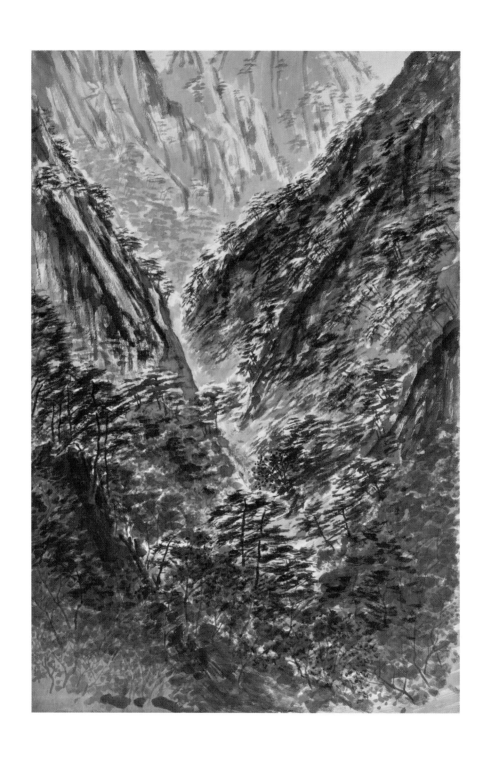

「산수」, 193×130cm, 한지에 수묵, 2020.
Landscape, 190×130cm, Ink on Korean Paper, 2020.

「폭포」, 190×130cm, 한지에 수묵, 2020.
Waterfall, 190×130cm, Ink on Korean Paper, 2020.

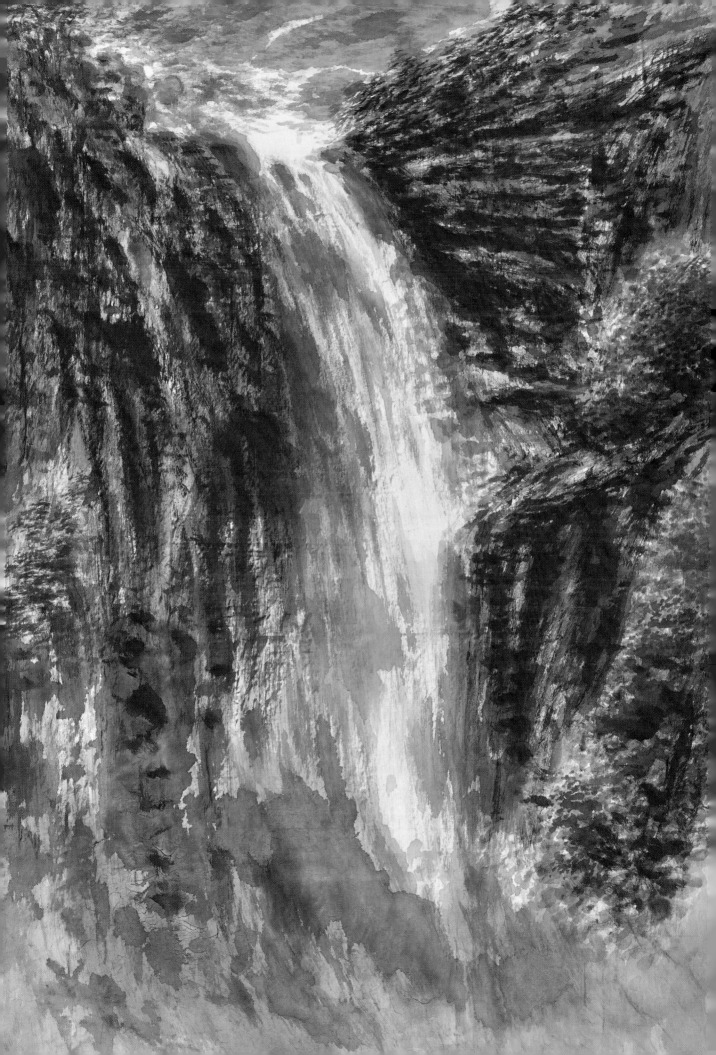

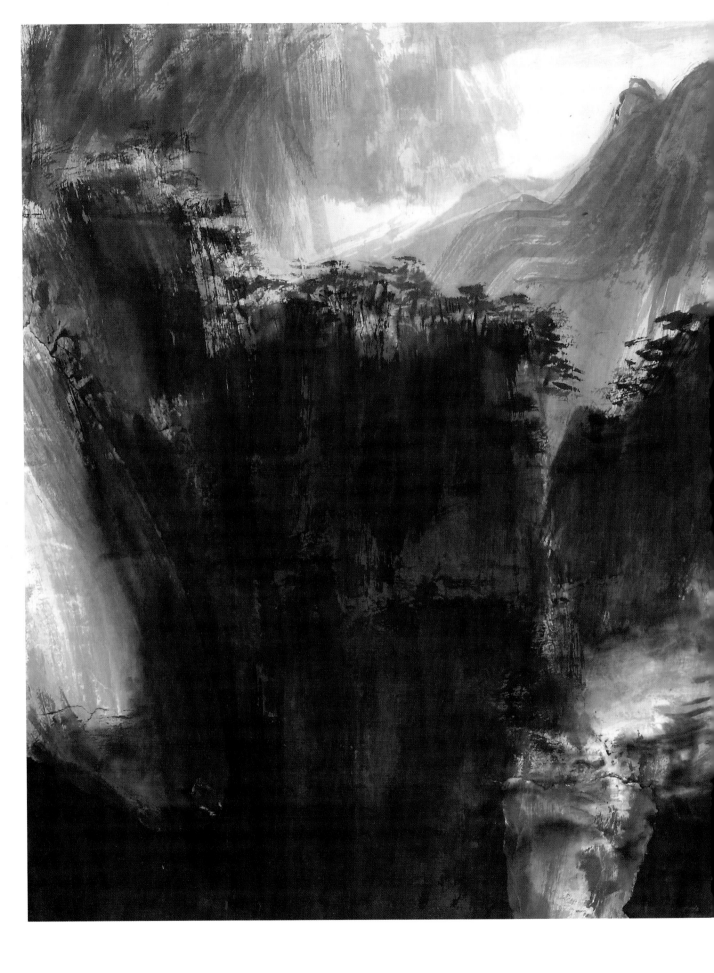

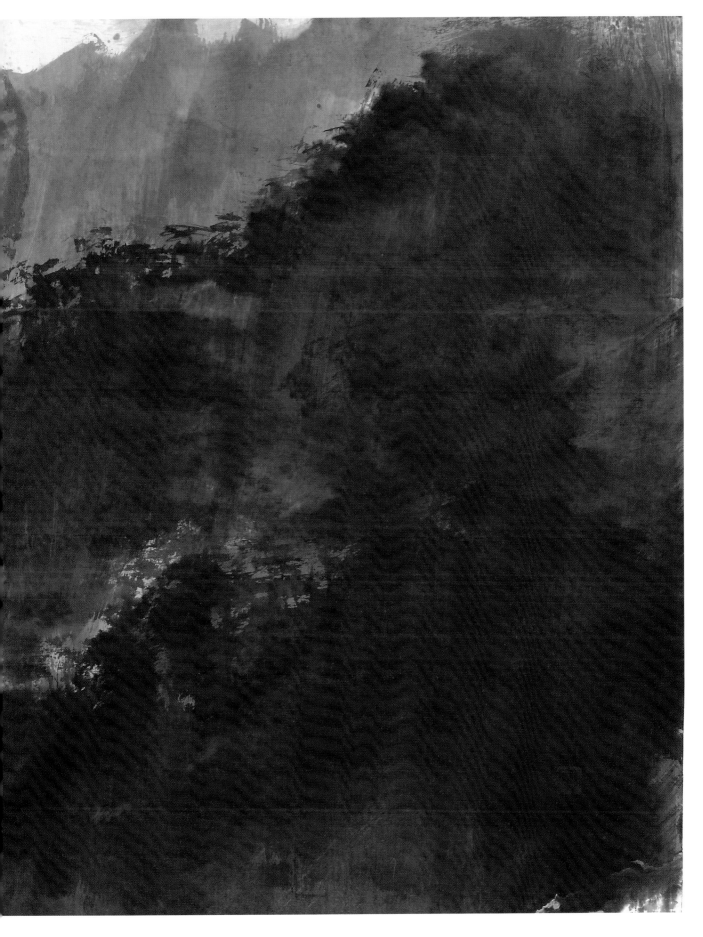

「산운」, 154×93cm, 한지에 수묵 채색, 2015.
Clouds in the Mountain, 154×93cm, Color Ink on Korean Paper, 2015.

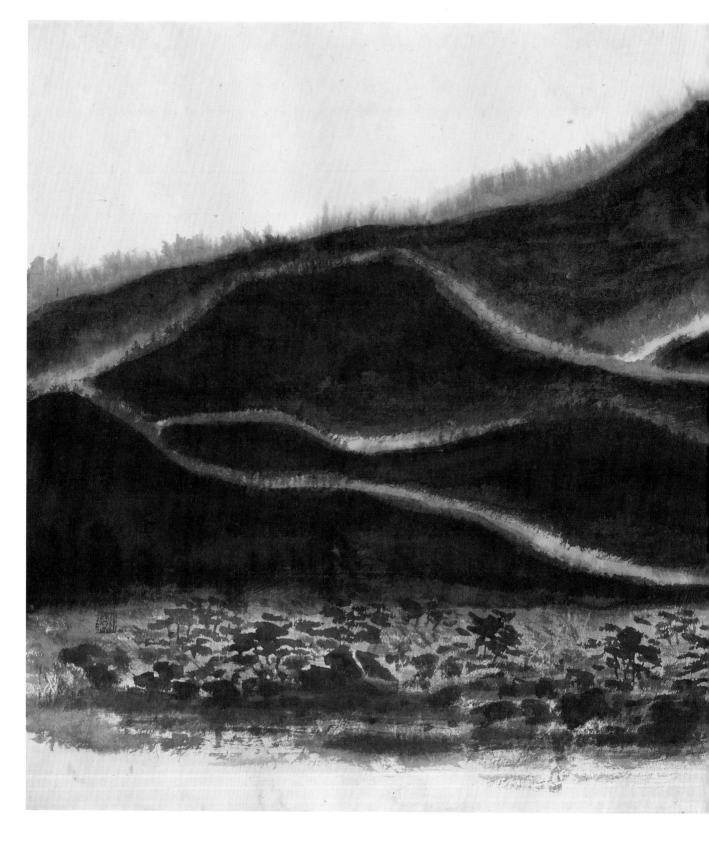

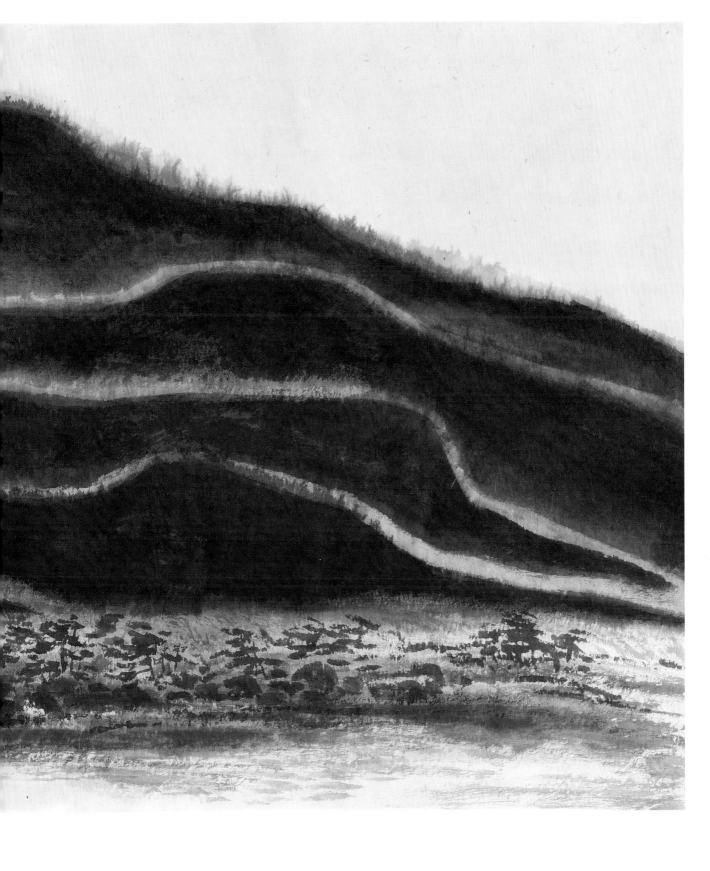

「보랏빛 산운」, 103×200cm, 한지에 수묵채색, 2018.
Purple Clouds in the Mountain, 103×200cm, Color Ink on Korean Paper, 2018.

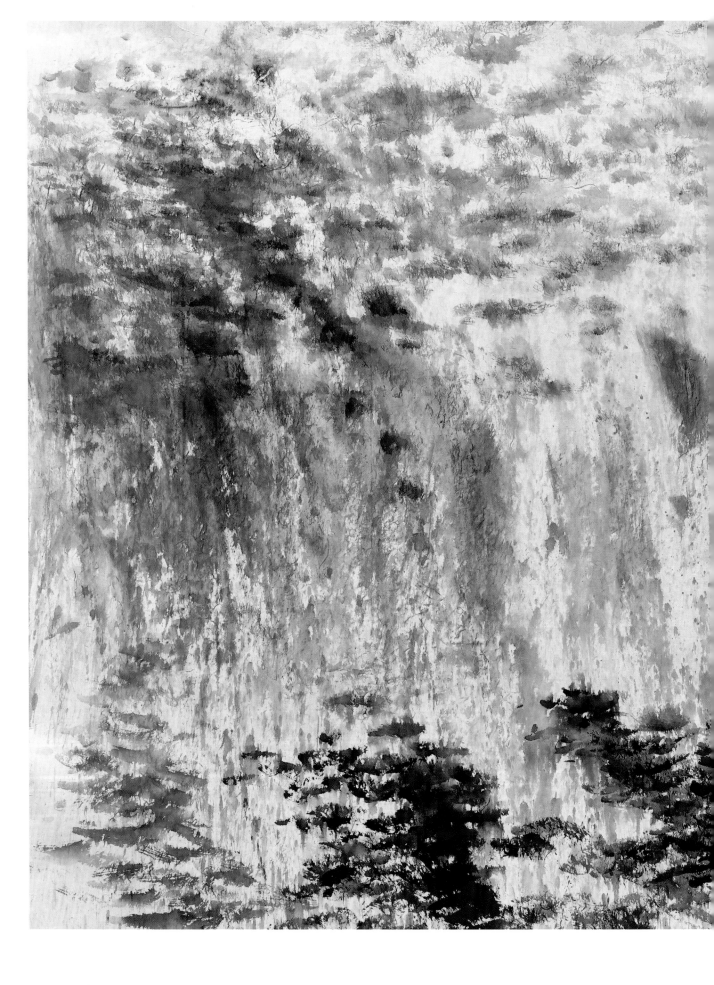

220

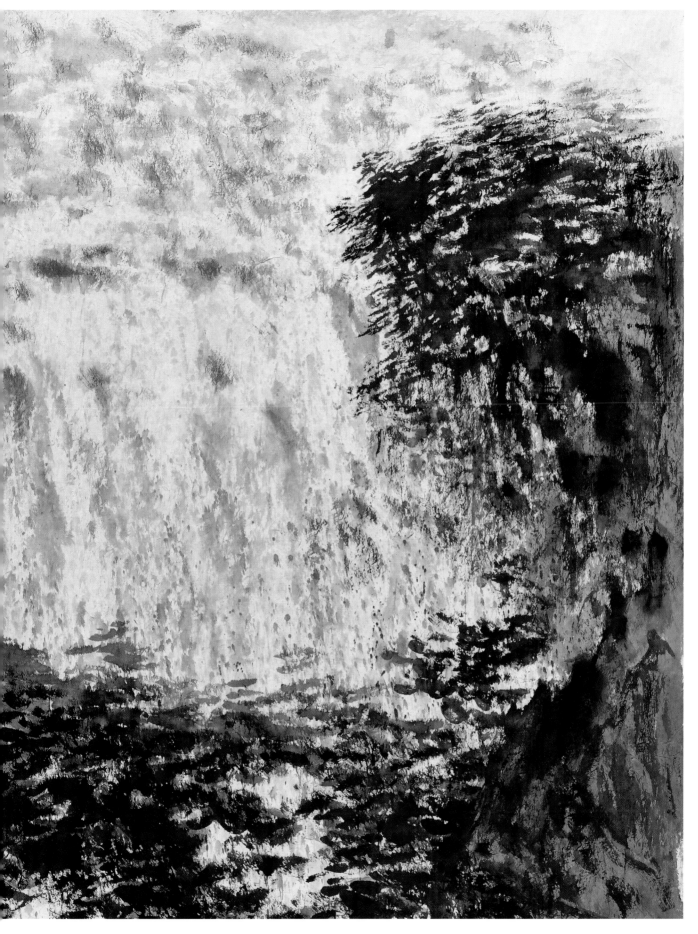

「폭포」, 130×190cm, 한지에 수묵, 2020.
Waterfall, 130×190cm, Ink on Korean Paper, 2020.

「초록폭포」, 190×130cm, 한지에 수묵채색, 2020.
Green Waterfall, 190×130cm, Color Ink on Korean Paper, 2020.

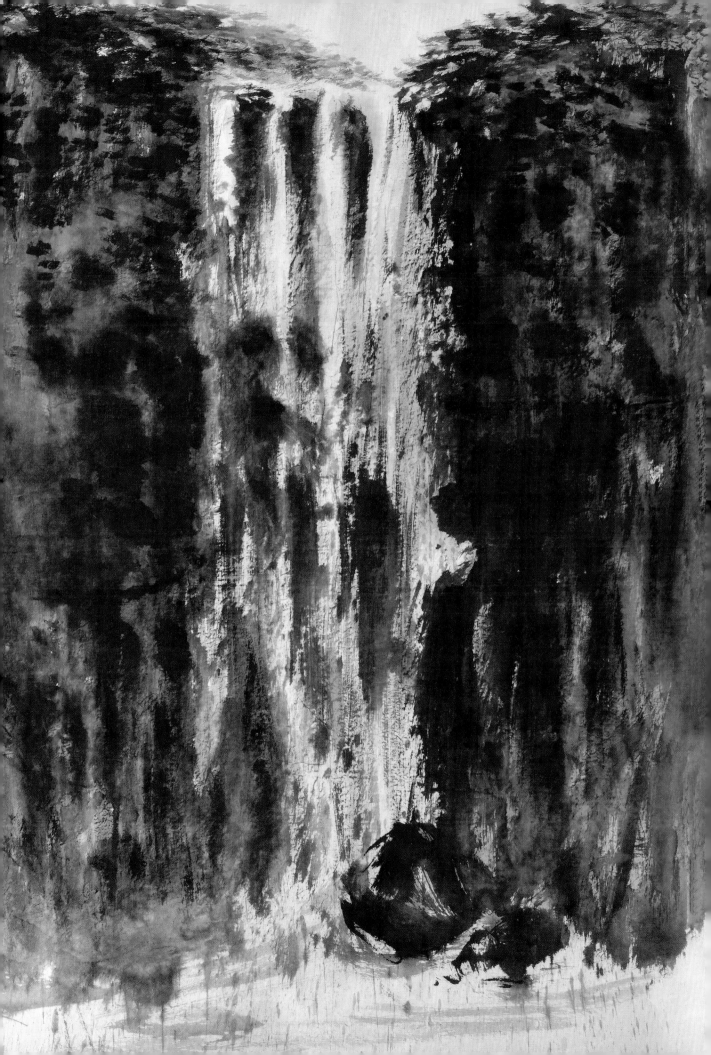

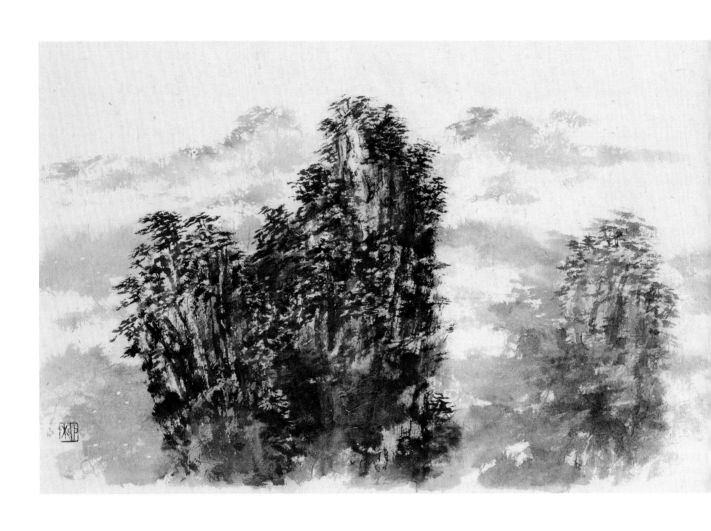

「예쁜 산」, 33×65cm, 한지에 수묵채색, 2020.
Pretty Mountain, 33×65cm, Color Ink on Korean Paper, 2020.

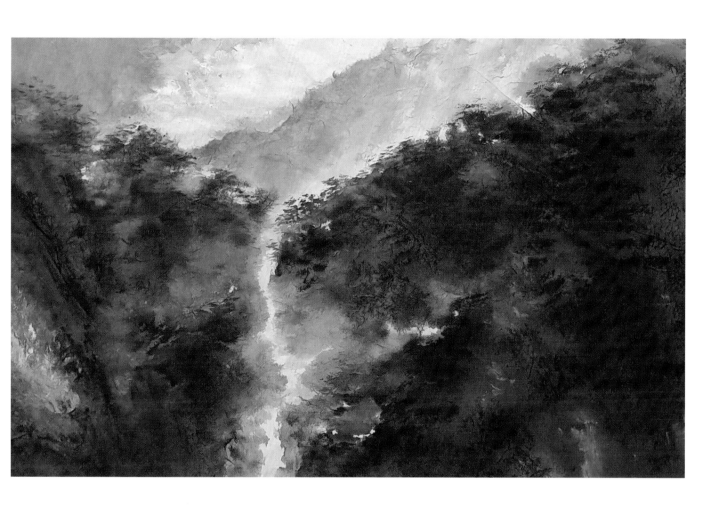

「심산유곡」, 50×76cm, 한지에 수묵채색, 2020.
High Mountains and Deep Valleys, 50×76cm, Color Ink on Korean Paper, 2020.

「무제」, 33×102cm, 한지에 수묵, 2018.
Untitled, 33×102cm, Ink on Korean Paper, 2018.

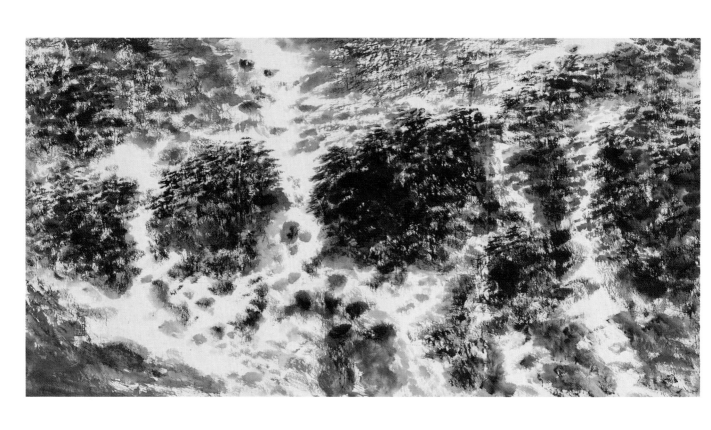

「폭포 이야기」, 70×132cm, 한지에 수묵, 2020.
Waterfall, 70×132cm, Ink on Korean Paper, 2020.

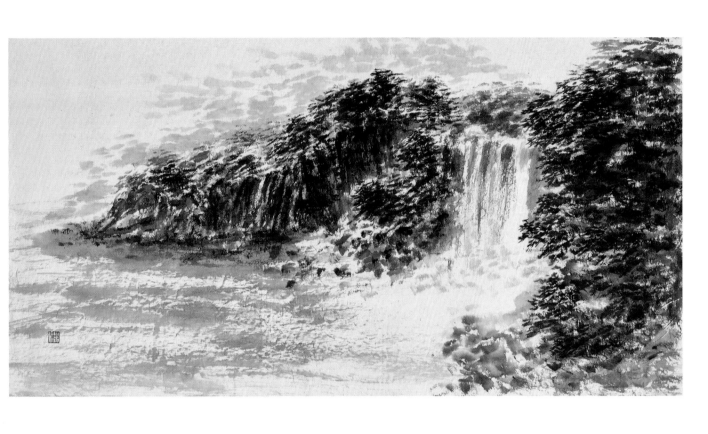

「제주 이야기」, 75×135cm, 한지에 수묵, 2021.
The Story of Jeju, 75×135cm, Ink on Korean Paper, 2021.

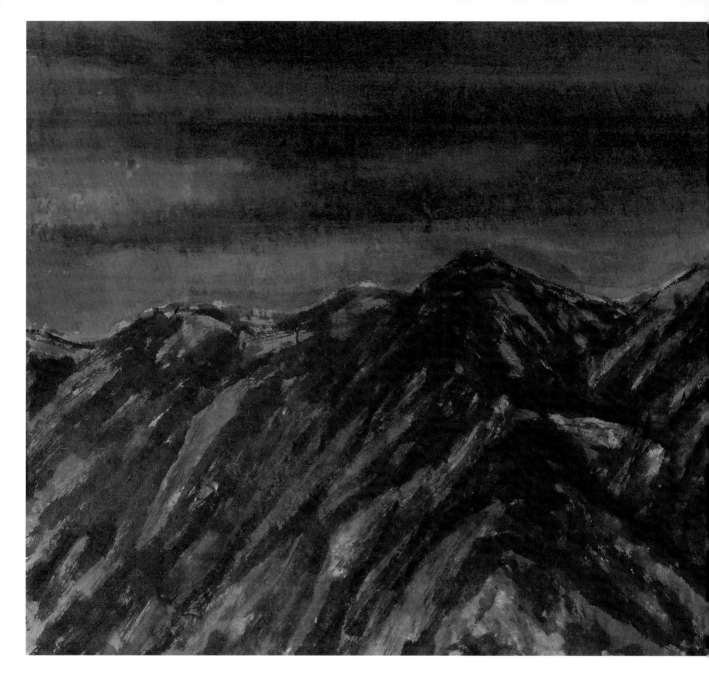

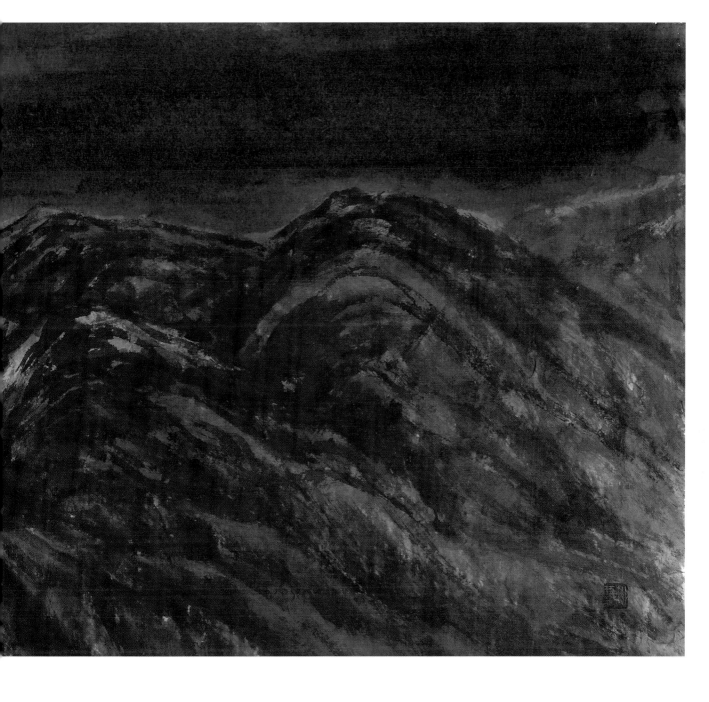

「적정」, 166×70cm, 한지에 수묵채색, 2015.
The Tranquil Ridge, 166×70cm, Color Ink on Korean Paper, 2015.

「아름다운 달밤」, 190×129cm, 한지에 수묵채색, 2018.
Beautiful Moonlit Night, 190×129cm, Color Ink on Korean Paper, 2018.

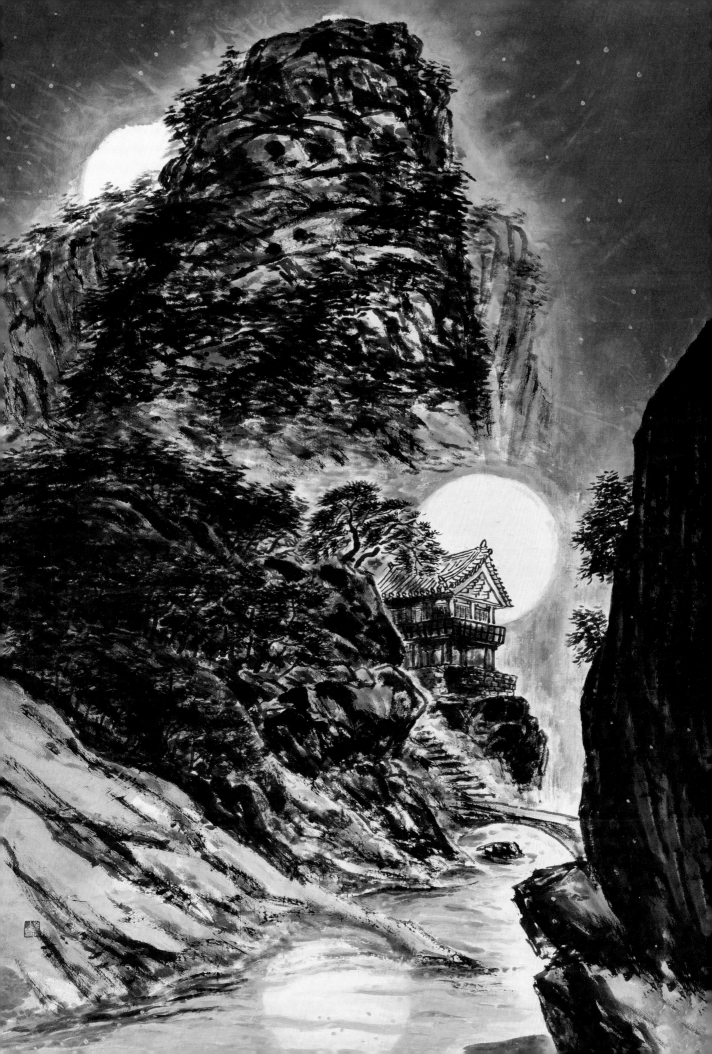

미디어아트

새로운 시도를 도모하는 것은
과거와 미래의 소통이자
현재를 살아가는 예술가로서의
사명감입니다.

Media Art

A new attempt for the succession
and development of Korean painting is communication
between the past and the future,
and a sense of mission as an artist living in the present.

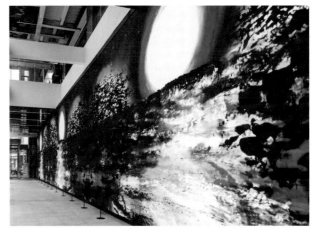

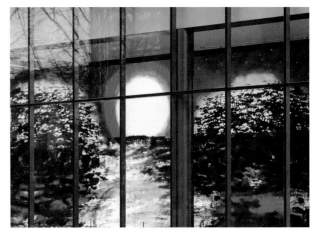

한국관광공사 홍보관 하이커 그라운드

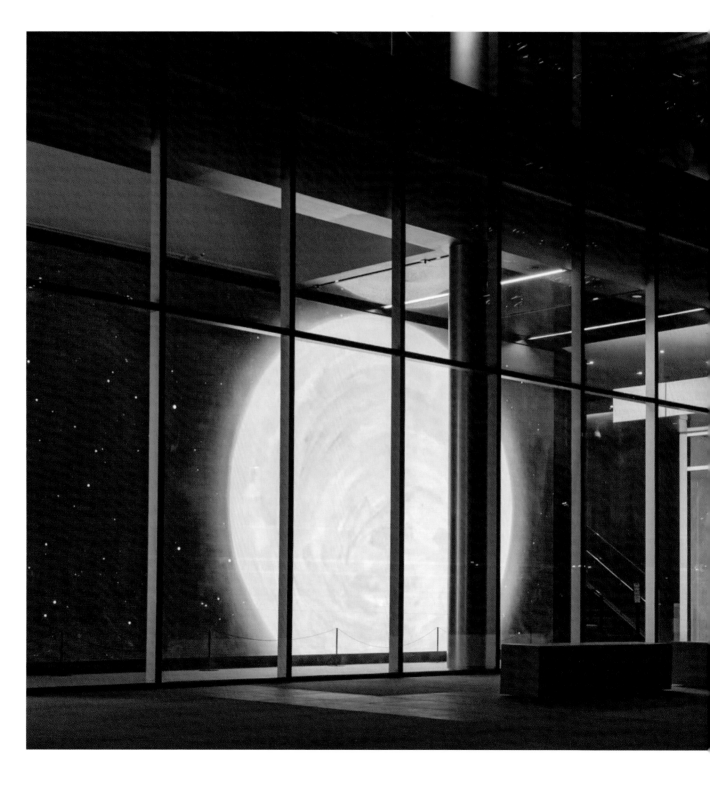

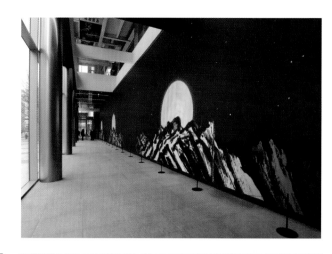

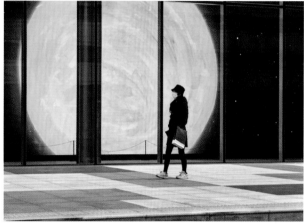

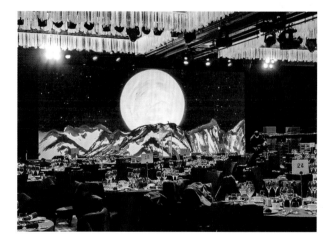

한국관광공사 홍보관 하이커 그라운드

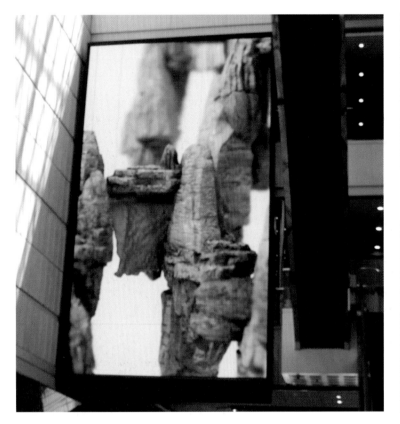

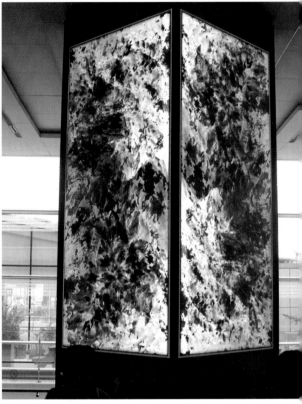

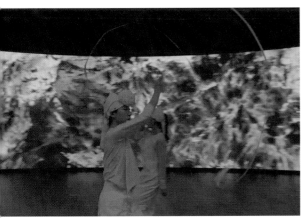

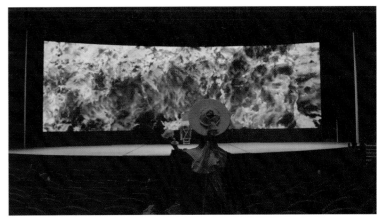

코엑스 미디어 파사드

류재춘 1971~

성균관대학교 미술대학 동양화학과 및 동대학원 졸업
동국대학교 일반대학원 미술학과 박사

현재
동북아경제협력위원회 문화교류단장
중국동북아미술관 관장
한국미술협회 국제교류위원장
동북아경제연구원 문화예술교수
동서미술학회 부회장
LED작품 디지털한국화 특허출원
밀알복지재단 굿윌스토어 홍보대사

수상
2020 문화공헌에 대한 감사패(주한미국상공회의소)
2018 문화교류에 대한 공로감사패(한중일동북아평화축제, 하얼빈시주석)
2014 대한민국전통미술대전 대표상

주요 개인전
2023 달빛이 흐르면 그림이 된다 (갤러리 동천, 서울)
2023 한국의 달 (갤러리 도올, 서울)
2022 마음의 달, 풍요을 품다 (갤러리나우, 서울)
2021 류재춘초대 한국화전 (대한민국국회의원회관, 서울)
2021 자연의 초상 (갤러리 도올, 서울)
2017-2020 흑룡강성 수분하 러시아공관미술관 류재춘 초대 상설 개인전
 (중국정부지원초대전) 등
2018 인천문화예술회관 중앙 전시실 (기획초대전)
2017 중국 흑룡강성 수분하 동북아미술관 초대 개인전 (중국정부지원초대전)
2017 현대백화점 킨텍스점 갤러리H (초대개인전)
2016 현대백화점 목동점, 무역센터점, 갤러리H (초대개인전)
2015 아라미술관 기획초대전 (아라아트센터, 서울)
2010 월전미술문화재단 선정 초대전 (한벽원미술관, 서울) 등
18회 개인전

주요 단체전 및 기획전
한국국제아트페어
독일 퀼른아트페어
싱가포르아트페어
2023 KIAF (코엑스, 서울), 화랑미술제 (코엑스, 서울)
2022 KIAF (코엑스, 서울), 화랑미술제 (코엑스, 서울)
2021 화랑미술제 (코엑스, 서울)
2020 조형아트서울 (코엑스, 서울) 등
단체전 및 기획전 200여 회

www.ryujaechun.com

Jae Chun Ryu ^{1971~}

Education
Undergraduate: Sungkyunkwan University, the Department of Arts, Fine Arts
(Oriental Painting Major)
Master's Degree: Sungkyunkwan University, Graduate School of Arts and Sciences,
Fine Arts
Ph.D: Dongguk University, Graduate School of Arts and Sciences

Present
Northwest Asia Economic Cooperation Committee, Director of Cultural Exchange
Northeast Art Museum(China), Director
Korea Fine Arts Association Cultural Exchange Chairman
Northeast Asia Economic Research Institute (NERI) Professor of Culture & Arts
East-West Art and Cultural Studies Association Vice-Chairman
Digital Korean-Art Patent for LED Artwork
First NFT of K-Painting in Korea

Solo Exhibitions
2023 When the Moonlight Flows, It Becomes a Painting (gallery Dongcheon, Seoul)
2023 Korean Moon-Where the Wind Begins (gallery Doll, Seoul)
2022 FULLMOON Moon of Heart, Embracing Richness (gallery NOW, Seoul)
2021 'Ryu Jae Chun': Korean National Assembly Invitational Exhibit on Korean
 Painting
2017-2020 'Ryu Jae Chun' Private Art Exhibit held at the Official Residence of
 Russia in Heilong Jiang (Invited by the Chinese Government)
2018 Incheon Center for Culture & Arts Central Exhibit (Invitational Exhibit)
2017 Heilong Jiang Northeast Asian Cultural and Art Museum Invitational Exhibit
 (Official Chinese Government Sponsored Invitational)
2016 Invitational Exhibit, H Gallery (Hyundai Department Store, Trade Center, Seoul)
 Invitational Exhibit, H Gallery (Hyundai Department Store, Mok-dong, Seoul)
2015 ARA Art gallery Temporary Invitation Exhibition (Ara Art Center, Seoul)
2010 WOLJEON MUSEUM OF ART Invitation Exhibition (Hanbyeokwon
 Gallery, Seoul)
2008 RYU JAE CHUN Solo Exhibition (Gallery Lamer, Seoul)
2007 Oriental Painting Millenium Exhibition-Expand horizons of Korean
 Painting (Seoul Arts Cente, Seoul)

Over 200 times of Group Exhibitions and Art Fairs
Korea International Art Fair (Korea)
Köln Art Fair (Germany)
Singapore Art Fair (Singapore)
Galleries Art Fair (Korea)
Plastic Art Seoul (Korea)

www.ryujaechun.com

달빛이 흐르면 그림이 된다

글·그림 류재춘
펴낸이 김언호

펴낸곳 (주)도서출판 한길사
등록 1976년 12월 24일 제74호
주소 10859 경기도 파주시 광인사길 37
홈페이지 www.hangilsa.co.kr
전자우편 hangilsa@hangilsa.co.kr
전화 031-955-2000~3 **팩스** 031-955-2005

부사장 박관순 **총괄이사** 김서영 **관리이사** 곽명호
영업이사 이경호 **경영이사** 김관영 **편집주간** 백은숙
편집 박홍민 박희진 노유연 이한민
마케팅 정아린 **관리** 이주환 문주상 이희문 원선아 이진아
디자인 창포 031-955-9933
CTP 출력·인쇄 예림인쇄 **제책** 경일제책사

제1판 제1쇄 2023년 10월 25일

값 50,000원
ISBN 978-89-356-7841-9 03600